高等学校艺术类专业计算机规划教材　　丛书主编　卢湘鸿

教育部文科计算机基础教学指导委员会立项教材
Computer Arts Based On The Ministry Of Education Steering Committee Of Project Teaching Materials

庄曜 著

计算机
应用作曲

清华大学出版社
北京

内容简介

本书将计算机作为音乐创作的辅助工具，把音乐艺术创作规律与计算机音乐应用软件制作技术融为一体。从音乐创作中常见的不同情绪特征、表现特征归纳出针对性的音乐技术构成基本形态，使读者能够从这些基本形态中较快把握音乐创作的技术要领。通过技术性途径，达到艺术性的要求。

本书既可作为高等学校艺术专业学生的教材，也可供计算机作曲爱好者参考。

本书封面贴有清华大学出版社防伪标签，无标签者不得销售。
版权所有，侵权必究。举报：010-62782989，beiqinquan@tup.tsinghua.edu.cn。

图书在版编目（CIP）数据

计算机应用作曲/庄曜著．—北京：清华大学出版社，2012.2(2024.8重印)
（高等学校艺术类专业计算机规划教材）
ISBN 978-7-302-27017-1

Ⅰ.①计… Ⅱ.①庄… Ⅲ.①多媒体－计算机应用－作曲－高等学校－教材 Ⅳ.①J614.8-39

中国版本图书馆 CIP 数据核字(2011)第 201604 号

责任编辑：谢 琛 顾 冰
封面设计：陈 雷
责任校对：白 蕾
责任印制：沈 露

出版发行：清华大学出版社
 网　　址：https://www.tup.com.cn，https://www.wqxuetang.com
 地　　址：北京清华大学学研大厦 A 座　　邮　编：100084
 社 总 机：010-83470000　　邮　购：010-62786544
 投稿与读者服务：010-62776969，c-service@tup.tsinghua.edu.cn
 质量反馈：010-62772015，zhiliang@tup.tsinghua.edu.cn
 课件下载：https://www.tup.com.cn，010-62795954

印 装 者：三河市人民印务有限公司
经　　销：全国新华书店
开　　本：185mm×260mm　　印　张：13　　插　页：7　　字　数：309 千字
　　　　　（附光盘 1 张）
版　　次：2012 年 2 月第 1 版　　印　次：2024 年 8 月第 7 次印刷
定　　价：35.00 元

产品编号：038139-02

高等学校艺术类专业计算机规划教材编委会

主　　编：卢湘鸿

副 主 编：何　洁　胡志平　卢先和

常务编委（以姓氏笔画为序）：

付志勇　刘　健　伍建阳　汤晓山

张　月　张小夫　张歌东　吴粤北

林贵雄　郑巨欣　薄玉改

编　　委（以姓氏笔画为序）：

韦婷婷　吕军辉　何　萍　陈　雷

陈菲菲　郑万林　罗　军　莫敷建

黄仁明　黄卢健　唐霁虹

前言

本教材遵循教育部高等教育司组织制订的高等学校文科类专业"大学计算机教学基本要求"（第6版——2011年版）中"艺术类音乐类计算机应用课程"大纲中的"计算机应用作曲"课程大纲编写而成，该教材作者参与了课程大纲的编写工作。

本教材与关注计算机软件操作的教材的不同之处是更多地关注学生在计算机工作平台上应用作曲技术能力、艺术创造能力的培养。传统的作曲教学往往以谱面创作为主要形式，写作过程中多声部作品常常因条件限制得不到排练和演出，因此写成的作品往往不能直接听到音响，使学生的创作与直接音响结果和表现目的产生了一定的距离。针对上述情况，本教材将计算机作为音乐创作的重要辅助工具，把音乐艺术创作规律与计算机音乐应用软件制作技术融为一体，从音乐常见的不同情绪特征、表现特征中归纳出针对性的音乐技术构成的基本形态，通过技术性的途径，完成艺术性的要求。在计算机平台上即时创作、即时修改，使学生能够快捷地掌握计算机作曲的技术，并相对准确地进行音乐形象表达，从这些基本形态中较快地把握音乐创作的技术要领。

本教材配套的DVD包含有大量的针对性辅助音响材料。配合章节内容聆听音响是使用该书教学的重要环节。教材中列举了大量的实例分析，所有实例的谱例均配有音响，便于学生在有音乐音响的依据下更好地掌握所讲授的内容。在每个章节后安排有丰富的与本课程相关的课后练习，强调与本章节知识点的结合，并提出具体的练习指导要求。因此，本书有非常强的应用指导性和应用实训性，是一本实用性强、针对性强、实践内容丰富的教材。本书所教授的内容可服务于影视、动画、游戏、广告、舞蹈等领域，具有很强的应用性和操作性。

本教材的学习者应具有一定的和声、配器、复调、音乐作品分析的学习经历以及掌握有音序软件的基本制作技术。本系列教材中的《MIDI编曲技巧》、《计算机音序与制作》、《计算机音频编辑基础》、《歌曲编配与制作》可作为本书的前修课程或辅助课程。本书适用的对象为作曲专业、录音艺术专业、音乐音响导演等专业的学生和计算机音乐创作爱好者。

本教材中除标明作者的作品以外，所有未标明作者的乐曲和示

范实例均由作者创作，并由作者在计算机平台上制作完成。这些乐曲和示范案例，都是作者多年来在计算机平台上进行音乐创作和教学的经验。创作的乐曲类型包括纯 MIDI 音乐，舞台舞蹈音乐，杂技音乐，影视、动画音乐以及各种自由创作的不同体裁的音乐。这些音乐也都是以应用性为直接目的，因此，本书特别强调"应用"的特点。从作曲的实战角度看，在计算机平台上应用的特点能够得到最大限度地体现。

本教材的每一章后，都在光盘中附有本科生和研究生创作与制作的练习音频文件。他们的这些习作都是按照本书内容而做的有针对性的小型练习，一些练习已具有完整的小型乐曲的规模。这些练习也反映出学生的实际创作能力的培养状况和创作想象力的激发。这些作品的完成者是：南京艺术学院传媒学院录音艺术专业本科生马继超、王忆霏、王涯、赵航；计算机作曲专业研究生章崇彬、范翎、沈琦；数字音频应用艺术专业研究生朱彦达、沈清月；录音艺术研究生庄晓霓等。在本书的编写过程中，李全、黄楚薇、王妍妍、高杰、朱彦达、沈清越等作了大量的制谱、收集资料等辅助工作。对以上同学在此一并表示衷心的感谢！

<div style="text-align:right;">
作　者

2011 年 10 月
</div>

目 录

第1章 计算机应用作曲工作平台准备 ………………………… 1

1.1 基础软件 ……………………………………………………… 1
 1.1.1 Logic Pro …………………………………………… 2
 1.1.2 Nuendo ……………………………………………… 2
 1.1.3 Sonar ………………………………………………… 2

1.2 不同类型的软插件及特征 …………………………………… 3
 1.2.1 音源插件 …………………………………………… 4
 1.2.2 效果器类插件 ……………………………………… 7

1.3 效果器的加载 ………………………………………………… 10
 1.3.1 插入式效果加载 …………………………………… 10
 1.3.2 总线的效果加载 …………………………………… 13

习题 ………………………………………………………………… 20

第2章 应用作曲技术基础准备 ………………………………… 21

2.1 和声的表现特征 ……………………………………………… 21
 2.1.1 功能性表现 ………………………………………… 21
 2.1.2 色彩性表现 ………………………………………… 22
 2.1.3 紧张度表现 ………………………………………… 29
 2.1.4 和声不同类型表现的关系 ………………………… 36

2.2 复调的表现特征 ……………………………………………… 36
 2.2.1 复调的结构意义 …………………………………… 36
 2.2.2 复调的形态表现意义 ……………………………… 45

2.3 配器 …………………………………………………………… 50
 2.3.1 传统的配器概念 …………………………………… 50
 2.3.2 计算机环境下的配器概念 ………………………… 50

2.4 曲式的应用实践 ……………………………………………… 56
 2.4.1 引子型 ……………………………………………… 56
 2.4.2 呈示型 ……………………………………………… 56
 2.4.3 连接型 ……………………………………………… 57
 2.4.4 展开型 ……………………………………………… 57
 2.4.5 结束型 ……………………………………………… 57
 2.4.6 实例分析 …………………………………………… 57

2.5　关于风格……………………………………………………………… 59
　　2.6　本章内容的学生习作…………………………………………………… 60
　　习题………………………………………………………………………… 60

第 3 章　音乐的基本织体功能与创作……………………………………………… 65
　　3.1　主体陈述功能…………………………………………………………… 65
　　　　3.1.1　旋律性的主体陈述………………………………………………… 65
　　　　3.1.2　非旋律性的主体陈述……………………………………………… 67
　　3.2　辅助陈述功能…………………………………………………………… 68
　　　　3.2.1　背景音型…………………………………………………………… 69
　　　　3.2.2　打击乐节奏群……………………………………………………… 77
　　　　3.2.3　Pad 音……………………………………………………………… 78
　　　　3.2.4　副旋律……………………………………………………………… 81
　　3.3　装饰性功能……………………………………………………………… 81
　　　　3.3.1　结构与织体装饰…………………………………………………… 82
　　　　3.3.2　局部强调装饰……………………………………………………… 86
　　　　3.3.3　声音装饰…………………………………………………………… 93
　　3.4　低音功能………………………………………………………………… 101
　　3.5　复合功能与功能转换…………………………………………………… 102
　　3.6　本章内容的学生习作…………………………………………………… 104
　　习题………………………………………………………………………… 104

第 4 章　不同情绪情景的创作练习…………………………………………………… 108
　　4.1　抒情类的音乐创作……………………………………………………… 109
　　　　4.1.1　主体陈述方面……………………………………………………… 109
　　　　4.1.2　织体与辅助陈述方面……………………………………………… 109
　　　　4.1.3　结构与陈述方式…………………………………………………… 109
　　　　4.1.4　和声方面…………………………………………………………… 109
　　　　4.1.5　音色音响方面……………………………………………………… 109
　　　　4.1.6　示范实例…………………………………………………………… 110
　　　　4.1.7　几首抒情类参考乐曲片段………………………………………… 116
　　4.2　感伤类的音乐创作……………………………………………………… 118
　　　　4.2.1　主体陈述方面……………………………………………………… 118
　　　　4.2.2　织体与辅助陈述方面……………………………………………… 118
　　　　4.2.3　结构与陈述方式…………………………………………………… 118
　　　　4.2.4　和声方面…………………………………………………………… 119
　　　　4.2.5　音色音响方面……………………………………………………… 119
　　　　4.2.6　示范实例…………………………………………………………… 119

 4.2.7 几首感伤类参考乐曲片段 …………………………………………… 126
 4.3 戏剧性类型的音乐创作 ……………………………………………………… 128
 4.3.1 主体陈述方面 …………………………………………………………… 128
 4.3.2 织体与辅助陈述方面 …………………………………………………… 129
 4.3.3 结构与陈述方式 ………………………………………………………… 129
 4.3.4 和声方面 ………………………………………………………………… 129
 4.3.5 音色音响方面 …………………………………………………………… 129
 4.3.6 示范实例 ………………………………………………………………… 129
 4.3.7 几首戏剧性类型参考乐曲片段 ………………………………………… 135
 4.4 明朗类的音乐创作 …………………………………………………………… 137
 4.4.1 主体陈述方面 …………………………………………………………… 137
 4.4.2 织体与辅助陈述方面 …………………………………………………… 138
 4.4.3 结构与陈述方式 ………………………………………………………… 138
 4.4.4 和声方面 ………………………………………………………………… 138
 4.4.5 音色音响方面 …………………………………………………………… 138
 4.4.6 示范实例 ………………………………………………………………… 138
 4.4.7 几首明朗类参考乐曲片段 ……………………………………………… 145
 4.5 激情类的音乐创作 …………………………………………………………… 146
 4.5.1 主体陈述方面 …………………………………………………………… 147
 4.5.2 织体与辅助陈述方面 …………………………………………………… 147
 4.5.3 结构与陈述方式 ………………………………………………………… 147
 4.5.4 和声方面 ………………………………………………………………… 147
 4.5.5 音色音响方面 …………………………………………………………… 147
 4.5.6 示范实例 ………………………………………………………………… 147
 4.5.7 几首激情类参考乐曲片段 ……………………………………………… 156
 4.6 神秘类的音乐创作 …………………………………………………………… 158
 4.6.1 主体陈述方面 …………………………………………………………… 158
 4.6.2 织体与辅助陈述方面 …………………………………………………… 158
 4.6.3 结构与陈述方式 ………………………………………………………… 159
 4.6.4 和声方面 ………………………………………………………………… 159
 4.6.5 音色音响方面 …………………………………………………………… 159
 4.6.6 示范实例 ………………………………………………………………… 159
 4.6.7 几首神秘参考乐曲片段 ………………………………………………… 164
 4.7 本章内容的学生习作 ………………………………………………………… 166
 习题 ………………………………………………………………………………… 166

第 5 章 结合音频素材的创作练习 ……………………………………………… 169
 5.1 音频素材搭建的编辑创作 …………………………………………………… 170

5.1.1	音频素材分类………………………………………………	170
5.1.2	音频素材组织………………………………………………	170
5.1.3	音频素材风格的统一性……………………………………	171
5.1.4	音频素材搭建的其他要领…………………………………	172
5.1.5	结合音序进行综合创作……………………………………	173
5.1.6	Logic 软件平台基本编辑操作……………………………	174
5.1.7	Logic 9 软件平台实例创作………………………………	179

5.2 为录制的素材进行音频化创作……………………………………… 184

5.2.1	素材设计与采集……………………………………………	184
5.2.2	采样素材的编辑……………………………………………	185
5.2.3	采样素材的组织……………………………………………	185
5.2.4	结合音序进行综合组织……………………………………	185
5.2.5	音频创作实例解析…………………………………………	185

5.3 本章内容的学生习作………………………………………………… 191
习题…………………………………………………………………………… 191

附录　分类音乐网站………………………………………………………… 193

参考文献……………………………………………………………………… 197

第 1 章
计算机应用作曲工作平台准备

1. 内容概述

计算机应用作曲是在以计算机为基础的工作平台上进行的，因此，在进入计算机应用作曲之前必须建立一个高效、高品质的音序工作平台。本章节就目前使用的三种计算机音序工作平台作一个概要介绍和推荐。另外，在计算机音序工作平台上需要通过插件来扩充大量的音色、音频素材和音频效果器。这里建议在工作平台上建立3种不同类型的音源插件，建立以 Waves 为主的音频效果器。

2. 教学目标

根据制作要求建立和调整好自己的音序工作平台、音源插件和效果器插件。要求能够熟练进行音序编辑，熟练使用不同类型的音源插件，为后面的创作实践提供基础操作和技术保证。

1.1 基础软件

计算机应用作曲不仅是输入音符式的创作，还是一项运用综合性技术的创作，是将录音、音频编辑、声音合成调制、各种效果器调制，以及传统的音符输入等工作综合在一起创作，每一个环节都与其他环节互为关联影响。因此，对于初学者来说选择建立一个良好的工作平台十分重要。目前有几种音序软件如 Logic Pro、Nuendo、Sonar 等都具有强大而全面的制作功能。在进入到本书的学习前，建议参看本系列教材《MIDI 制作技术》和《MIDI 编曲技巧》，了解制作流程中的技术操作。上述两书也特别对计算机音乐制作中的许多特殊技术进行了较为深入的分析，并设有许多针对性的练习。这些练习对于进行进一步的音乐创作是十分必要的，也是非常重要的计算机音序制作技术准备。限于篇幅，我们不能讲解各种音序软件的具体操作。这类操作指南性的书籍很多，可以参考学习，具体的操作性学习应该在进入本书学习前基本掌握。

下面是推荐的3个常用的音序工作平台软件：

1.1.1 Logic Pro

Logic Pro 是应用在苹果计算机系统上的音乐工作平台。Logic Pro 最突出的特点是，音序创作（包括自带的多类型音色、海量音频素材）、音频处理、多功能效果、影视声音创作与编辑、后期缩混、良好的乐谱制作等功能的高度集成，并且每种功能都具有非常高的专业指标和品质。由于其优秀的综合集成性给创作工作带来的极大便利和较高质量，所以本书特别推荐使用 Logic Pro 工作平台。

Logic 9 的主界面如图 1-1 所示。

图 1-1　Logic 9 的主界面

1.1.2 Nuendo

Nuendo 是由德国 Steinberg 公司设计的专业多轨录音、混音和 MIDI 制作的专业音频工作站。Nuendo 最突出的特点是，它除了具有优良的音序编辑功能外，音频处理、音视频结合的后期制作功能也较为突出。另外，由于以 PC 系统为主，它还拥有更多的插件资源。Nuendo 5.0 的主界面如图 1-2 所示。

1.1.3 Sonar

Sonar 也是集音序制作、录音、混音和编辑等功能于一体的音乐制作软件。

Sonar 最突出的特点是它极为优秀的音序编辑功能，界面非常友好，音序的细节编辑特别方便和高效；是习惯于用五线谱进行观察并进行音序创作的创作者最喜爱的音乐工作平台之一。另外，与 Nuendo 一样，由于以 PC 系统为主，所以它拥有很多的插件资源。Sonar 8 的主界面如图 1-3 所示。

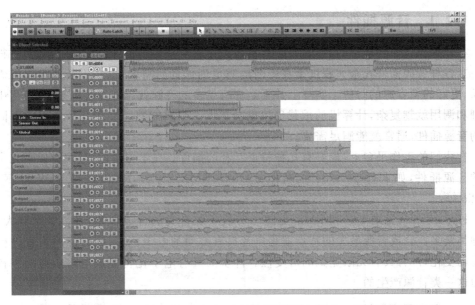

图 1-2 Nuendo 5 的主界面

图 1-3 Sonar 8 的主界面

1.2 不同类型的软插件及特征

插件是对音乐软件在音色、效果器等方面的重要补充。根据插件的功能特点可分为音源插件和效果器插件两大类。

1.2.1 音源插件

在计算机音序环境下的音乐创作中,每位创作者对获得丰富音色的渴求都是"贪得无厌"的,各种音源插件在很大程度上在不断地满足创作者的需求,也在不断地唤起人们对更新、更好的新音源的盼望。实际上并不是拥有越多的音源就越好。音源越多,应用中的管理和调用就越复杂,计算机的承载负担也会加大。只要能熟练使用几个常用的不同类型的音源插件,通常就能满足需要。

在我们的工作平台上,最好有几种特点互补的插件。在学习阶段,建议有以下几个常用的音源插件,如 Hypersonic、FM8、Real Gitar、RMX Styler、Kontake、EastWest、Kong Audio 等。

Hypersonic(见图 1-4)和 FM8(见图 1-5)属于综合类的合成音源,音色数量巨大,音色种类繁多。合成音源最大的特点就是声音具有鲜明的电子色彩,同时能对声音进行大幅度的变化,声音具有无限宽阔的可变性。许多的具有电子化特征或电声乐器的声音都是由这一类音源产生的。

图 1-4　Hypersonic 音源界面

Real Gitar(吉他音源见图 1-6)和 RMX Styler(鼓音源界面见图 1-7)这两种音源既是优秀的采样音源,又具有独特的自动音序功能。Real Gitar 能通过对于和弦及演奏方式的设定,自动演奏不同风格的吉他音型和特殊的吉他演奏法。RMX Styler 也能通过不同 Loop 的设定和组合,自动演奏不同风格的打击乐。

Kontakt(见图 1-8)、EastWest(见图 1-9)和 Kong Audio,这 3 种软件的音源都是采样音源,这些采样音源都具有真实而逼真的乐器音色,也包括许多特殊的演奏法,是非常经

图 1-5 FM8 音源界面

图 1-6 Real Gitar 吉他音源界面

图 1-7 RMX Styler 鼓音源界面

图 1-8　Kontakt 音源界面

图 1-9　EastWest 音源界面

典的音源。Kontakt、EastWest 偏重于管弦乐,Kong Audio 的音源是由各种中国传统民族乐器音色的采样构成的。

音源插件的种类是十分丰富的,上述的 3 种类型仅仅是在我们学习的过程中需要有的最基本、功能互补的类型。学习者可在自己的工作平台上加载各种自己创作风格所需要的其他音源插件。

1.2.2 效果器类插件

在以计算机音序为平台的音乐创作中,效果器是重要的创作辅助手段。许多声音都需要通过效果器的调制来产生宽广的空间,丰润而饱满的音响,以及产生各种奇特而富有创造性的声音。效果器调制的内容可分为:

(1) 动态调制,包括压缩器、扩展器、限幅器等。

(2) 频响调制,包括均衡器、激励器等。

(3) 时域调制,包括混响器、延迟器等。

(4) 各种特殊综合效果调制,包括降噪、变调、变时、失真、特殊效果、母带处理等。

在各种音频效果器插件中,Waves 效果器插件是一个种类齐全、效果优秀、被普遍采用的效果插件。在教学过程中,我们推荐安装 Waves 效果器插件以便于教学的统一性。

Waves 是一整套效果器包,具有非常好的品质。包含了大量的动态效果器、频响效果器、时域效果器和各种特殊综合效果器。Waves 效果器插件不仅可以应用于 PC 平台也可以应用于苹果平台。

在音序平台上的音乐创作中,在 Waves 中经常用到的效果器有:C1(压缩器)、L2(限幅器)、Q10(十段参量均衡器)、S1(立体声扩展效果器)、Setup Tap(6 段 TAB 延音效果器)、TrueVerb(混响效果器)、X-Noise(降噪器),如图 1-10～图 1-16 所示。

图 1-10　Waves C1 压缩器

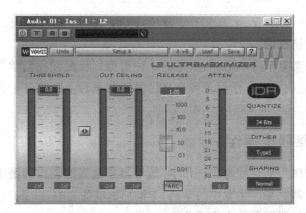

图 1-11 Waves L2 限幅器

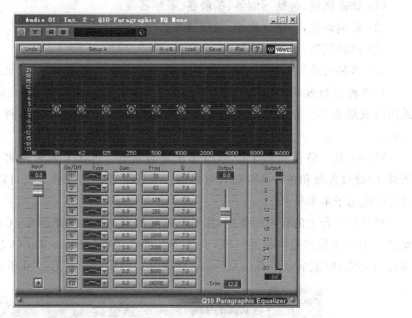

图 1-12 Waves Q10 十段参量均衡器

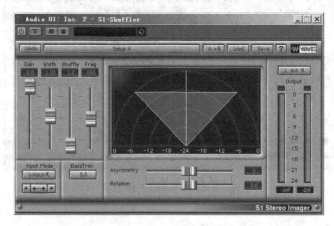

图 1-13 Waves S1 立体声扩展效果器

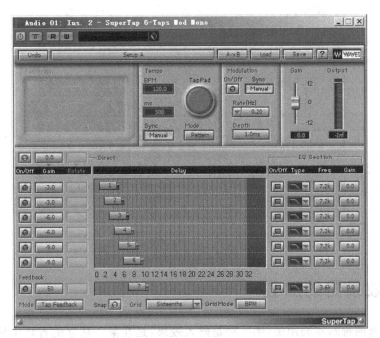

图 1-14　Waves Setup Tap 6 段 TAB 延音效果器

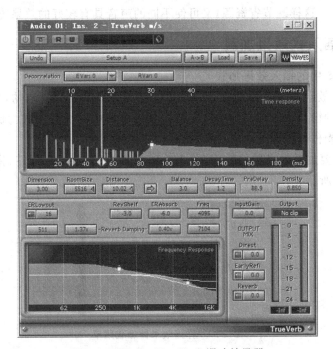

图 1-15　Waves TrueVerb 混响效果器

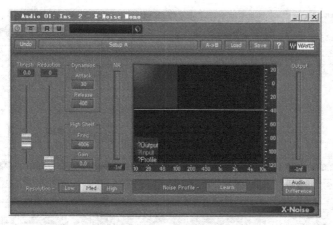

图 1-16　Waves X-Noise 降噪器

1.3　效果器的加载

效果器有两种基本的用法，第一种是插入效果，是在某一独立的音轨中插入效果器，效果只对这一轨的声音起作用。第二种是总线效果，即在总线上加设效果，所有的音轨都可共享这个效果。这样既节省资源，又可使不同的声音具有较好的效果统一性。

1.3.1　插入式效果加载

1. Nuendo 5 中的插入效果加载

加载插入式效果器有多种方式，但各种加载方式的原理都是一样的，都是加载在一个位置，只是加载的窗口不一样。这里以轨道控制器窗口中的加载方式为例讲解插件效果器的加载方法，操作步骤如下：

（1）选中需要加载效果器的轨道，单击轨道设置中的 Inserts 标签，弹出效果器加载菜单，如图 1-17 所示。

图 1-17　弹出效果器加载菜单

（2）在菜单处单击，弹出效果器菜单（见图 1-18），选择需要的插件单击加载并弹出效果器界面。

加载的效果器显示在效果器加载菜单中（见图 1-19），可以使用"打开/关闭"按钮来试听加载前后的效果变化。单击 e 按钮弹出效果器界面。

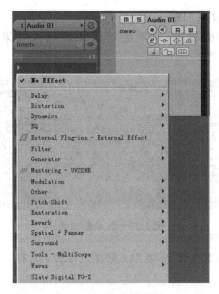

图 1-18　效果器菜单

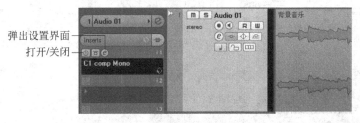

图 1-19　打开/关闭效果器

如需删除效果器，单击该效果器名称，弹出效果器菜单，选择 No Effect 命令，如图 1-20 所示。

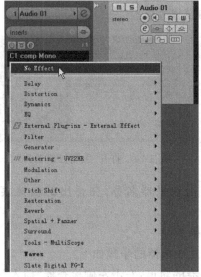

图 1-20　删除效果器

2. Sonar 8 中的插入效果加载

选中需要加载效果器的轨道，有两处可以加载插件效果器，其原理也都一样，如图 1-21 所示。

图 1-21 效果器加载

在加载框处右击，弹出效果器菜单（见图 1-22），选择需要的插件，弹出效果器界面。

图 1-22 效果器菜单

单击效果器的"打开/关闭"按钮（见图 1-23），可以试听加载前后的效果变化。双击效果器名称可以弹出效果器设置界面。

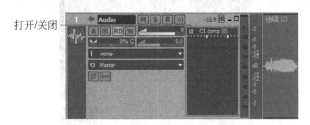

图 1-23 打开/关闭效果器

若需删除插件，可以右击效果器名称，在弹出的快捷菜单中选择 Delete 命令，如图 1-24 所示。

3. Logic 9 中的插入效果加载

在 Logic 9 中加载插入式效果器的步骤如下：

（1）选中需要加载效果器的轨道，右击左侧检查器"插入"框，如图 1-25 所示。

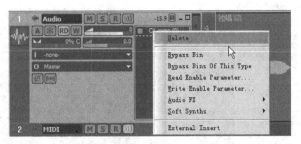

图 1-24 删除效果器

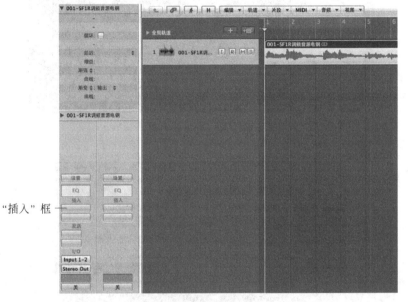

"插入"框

图 1-25 效果器插入框

(2) 在弹出效果器列表中选择所需的效果器(见图 1-26),弹出效果器设置界面,根据所需调节其不同内容参数。

1.3.2 总线的效果加载

1. Nuendo 中加载总线效果器

建立一个 FX 辅助发送轨道,在辅助发送轨道中加载效果器,需要进行该效果处理的轨道发送信号至该轨道,然后进入总线。加载步骤如下:

(1) 新建一个 FX 轨道,选择 Project|Add Track|FX Channel 命令(见图 1-27)或者在轨道空白处右击并选择 Add FX Channel Track 命令。

(2) 在弹出的 FX 辅助轨道设置窗口中,单击 No Effect,在下拉菜单中选择需要加载的效果器插件(见图 1-28)。进行声道设置,然后单击 Add Track 按钮弹出效果器设置界面。

(3) 选中需要处理的轨道,单击轨道控制器标签 Sends,如图 1-29 所示。

(4) 在机架处单击,弹出菜单(见图 1-30),选择建立的 FX 辅助轨道。

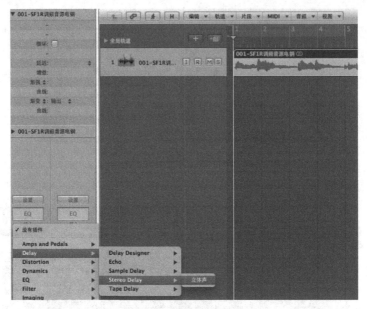

图 1-26　效果器列表

图 1-27　加载 FX 轨道

图 1-28　加载效果器

图 1-29 辅助发送设置

图 1-30 选择 FX 辅助发送

（5）单击"激活"按钮。单击并拖动发送音量条，调节发送量，默认为无限小，如图 1-31 所示。

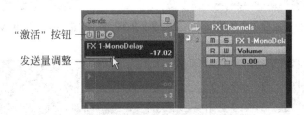
图 1-31 激活开关和调整发送量

（6）单击 e 按钮可以弹出效果器设置界面，单击推子前/后切换按钮设置发送方式为推子前或推子后，如图 1-32 所示。

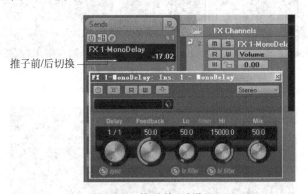
图 1-32 推子前/后设置

（7）右击 FX 辅助发送轨道，选择 Remove Selected Tracks 命令（见图 1-33）可以删除 FX 辅助发送轨道。

2. Sonar 8 中加载插入式总线效果器

操作步骤如：

（1）单击"调音台"按钮（见图 1-34），打开 MIX 调音台。

（2）在中间一栏中右击，弹出快捷菜单，选择 Insert Stereo Bus 命令（见图 1-35），插入一个立体声辅助轨道。

（3）设置 Bus 轨道的输出通道，如图 1-36 所示。

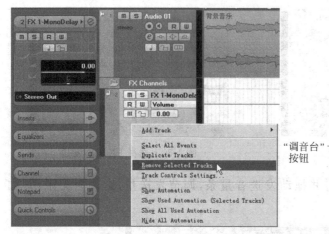

图 1-33　删除 FX 轨道　　　　图 1-34　打开 MIX 调音台

图 1-35　插入 Bus 轨道

图 1-36　设置输出

(4) 在 Bus 轨道的 FX 处左键单击加载一个效果器并调整其参数,如图 1-37 所示。

图 1-37　在 Bus 轨道中插入效果器

(5) 选中需要加载效果的通道条,在 Sends 处右击,弹出快捷菜单,选择 Bus 1 轨道,如图 1-38 所示。

(6) 如调音台中无 Sends 选择框,则单击调音台左侧的扩展面板按钮,如图 1-39 所示。

图 1-38　选择 Bus 1 轨道　　　　图 1-39　Sends 面板

(7) 单击"激活"按钮(默认为激活状态),调整发送量,如图 1-40 所示。

若需删除 Bus 轨道,则右击该 Bus 轨道,选择 Delete Bus 命令,如图 1-41 所示。

3. Logic 9 中加载总线效果器

操作步骤如下:

(1) 建立 FX 辅助发送轨,单击所需发送的音频轨,右击左侧检查器中的"发送"框,如图 1-42 所示。

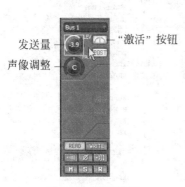
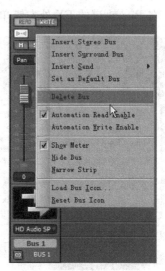

图 1-40　发送设置　　　　　图 1-41　删除 Bus 轨道

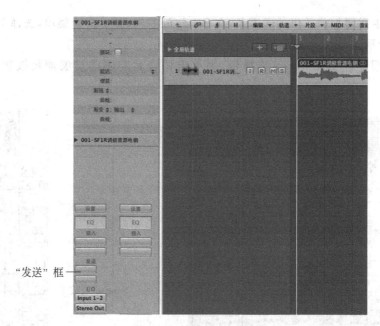

图 1-42　效果器发送框

（2）弹出 Bus 选择框，选择 Bus 1 及"推子前/推子后"，如图 1-43 所示。

（3）单击编辑窗口的"调音台"按钮，此时已出现所加载的 Aux1 辅助输出轨，单击 Aux1 通道条上端的"插入"框，选择所需的效果器，如图 1-44 所示。

（4）为所需 Aux1 轨道效果的音频轨道设定发送量，如图 1-45 所示。

如果需要增设两个以上的不同总线效果，可采用上述第一步，选择 Bus 2 以设置不同效果。

第 1 章 计算机应用作曲工作平台准备

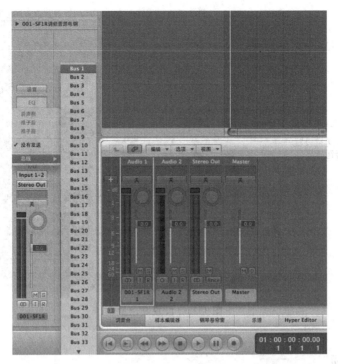

图 1-43 Bus 1 总线设置

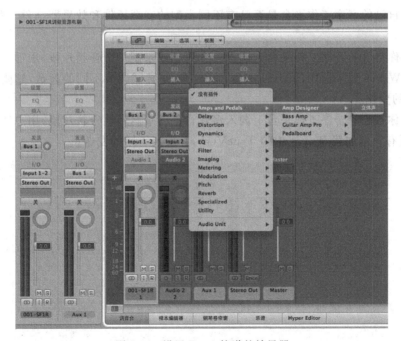

图 1-44 设置 Bus 1 轨道的效果器

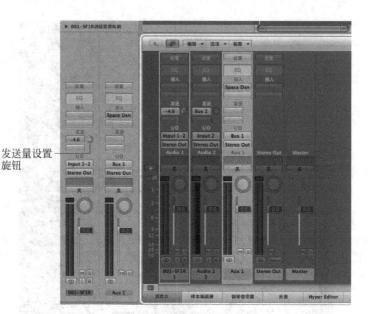

发送量设置旋钮

图 1-45　设置发送量

习题

1. 你自己的音序工作平台是否已有不同类型的音源插件和效果器插件。如果没有，请安装。

2. 在你自己的音序工作平台上调入一个音色或录制一个音频片段，用插入式的方法分别加载 Waves 效果器中的 C1、L2、Q10、S1 等，并尝试调节不同的参数，感受效果器给声音带来的变化。

3. 在你自己的音序工作平台上调入多轨音色或录制多轨音轨片段，用总线发送式的方法，为所有轨道加载 Waves 中的 TrueVerb，并设定不同的发送量。

第 2 章 应用作曲技术基础准备

内容概述

在音乐院校的作曲技术理论课程中,和声、复调、配器、曲式是各自独立的课程。在进入音乐创作章节之前,我们有必要把如何将这些作曲技术理论更好地融入到音乐创作中去作一概要性归纳,以加深读者对这些技术性手段在音乐的陈述过程中承担怎样的表现意义的理解,以及使读者了解在计算机音序环境下产生的新的应用方式和改变。需要说明的是,这些作曲技术的基础学习应该在专门的课程中进行,这里并不重复这些作曲技术的基本内容,只是对这些内容从作曲应用角度作一个简要的梳理。对于学习者来说,本章是对作曲四大件从实际应用的角度的复习和回顾。本章的内容也会在后面的章节中反复涉及。

教学目标

理解传统作曲中和声、复调、配器、曲式四大件的表现意义,以及在计算机音序环境下应用中的特点和常用技术特征;能够针对本章所述的作曲技术应用要点进行创作和制作。

2.1 和声的表现特征

在音乐的创作中,和声的运用主要出于 3 种表现特性的考虑:功能性、色彩性和紧张度,而和声教科书中的和弦规则性连接、功能秩序、平行五、八度、终止与半终止等规则并不一定是我们主要关注的对象。这些规则仅仅体现了功能性,而和声还有更多的特点要表现,音乐的表现内容决定我们采用哪一种表现特性。

2.1.1 功能性表现

功能性指严谨的、符合逻辑的、符合一定乐音进行规律的和声思维方式。古典主义时期和浪漫主义时期的作曲家主要是运用严谨的功能性和声进行音乐多声思维的,他们创作的音乐作品大都是按照较严格和声规则来进行的,只是浪漫主义中、后期由于功能和声扩展的复杂性使得功能和声趋于解体。目前音乐院校和声教科书的大部分内容还是以其严谨的功能性和声作为主要教学内容的。现在大众传播媒体中播放的歌曲、乐曲、影视音

乐、娱乐音乐等,大部分所应用的和声也是以功能性和声为主的。功能性和声的主要特点是调式、调性清晰明确,每个和弦或每组和弦的前后从属关系清晰明确。图 2-1 所示为一个体现明确功能性的和弦的分组功能图。

图 2-2 所示的谱例是贝多芬的《第一交响曲》第一乐章第一主题,这个主题的和声就是一个严谨而传统的功能和声序列(查听光盘实例音响 2.1-01)。

图 2-1 和弦功能图

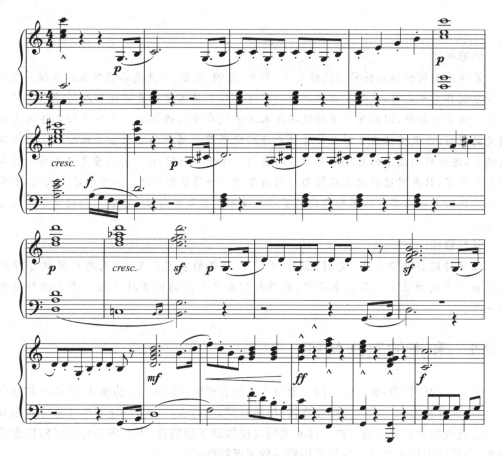

图 2-2 《第一交响曲》第一乐章第一主题

2.1.2 色彩性表现

音乐中的色彩性是描绘音乐听觉感觉中的明暗变化、冷暖变化、色调感觉变化的专有名词。色彩性的和声通常用于表现幻想、神秘、梦幻、特殊风格、美妙、非现实等。浪漫主义中期和印象主义以后的作曲家特别钟爱色彩性和声的运用。例如德彪西的音乐经常不受功能性和声的规律约束,使得他的音乐带有相当大的和声结构自由性。

下面是色彩性和声的几种常用用法。

1. 功能性和声的发展与延伸形成的色彩性

古典功能和声中的一些和弦用法,如那不勒斯和弦、辟卡迪终止、同主音大小调的和弦互用、附属七和弦、远关系等和弦的转调等,都具有鲜明的色彩性含义。

【实例 2-1】 图 2-3 所示的示范实例是传统的功能和声,但由于第 3 小节的那不勒斯和弦与最后的辟卡迪大三和弦终止,使得和声颇具色彩(查听光盘实例音响 2.1-02)。

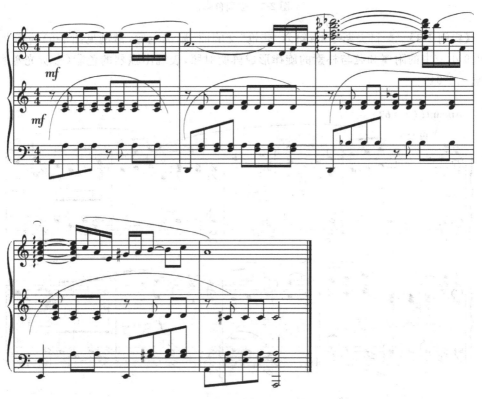

图 2-3　那不勒斯和弦与辟卡迪大三和弦

【实例 2-2】 图 2-4 所示的示范实例中和声中没有变化和弦,因此色彩感相对较弱;图 2-5 所示的示范实例中用了较多的附属和弦,相对前一例具有了较丰富的色彩(查听光盘实例音响 2.1-03a 和 2.1-03b)。

图 2-4　强调功能性

图 2-5 强调色彩性

【实例 2-3】 柴科夫斯基的《第六"悲怆"交响曲》副部主题（谱例见图 2-6）的第 2、5、7、8、9 小节中的附属和弦与朴素的旋律形成鲜明对照，表现出强烈的色彩（查听光盘实例音响 2.1-04）。

图 2-6 柴科夫斯基的《第六"悲怆"交响曲》副部主题

【实例 2-4】 图 2-7 所示谱例为李斯特的《奥别尔曼平原》片段，该曲利用同主音大小调的相互借用并转调，构成了柔和的色彩（查听光盘实例音响 2.1-05）。

2. 非功能性的任意和弦连接形成的色彩性

在非功能性的任意和弦连接特别是引入调外的变化音构成和弦连接的运用中，调外变化音引入越多，色彩越鲜明。在色彩表现上，通常升号音较多的引入会使色彩更加明

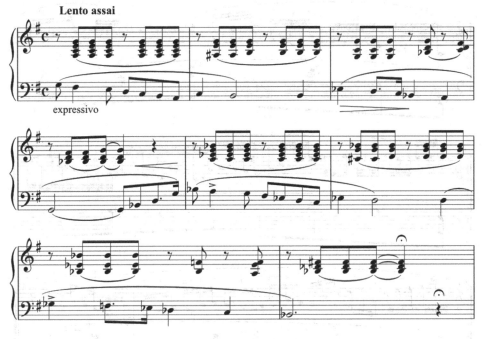

图 2-7 李斯特的《奥别尔曼平原》

亮;降号音引入得较多,则色彩会变得柔和。

【实例 2-5】 图 2-8 所示的示范实例和声由于较自由地和弦连接使得功能性减弱了许多,但色彩变化则突出了(查听光盘实例音响 2.1-06)。

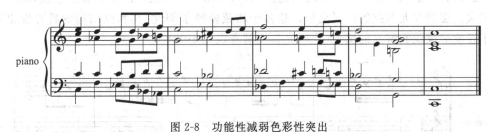

图 2-8 功能性减弱色彩性突出

【实例 2-6】 在图 2-9 所示的示范实例中,和声中用了降二级和降三级和弦。旋律中还把和弦中的变化半音都引入了,这样,不但和声有一定的色彩变化,也使得旋律的变化增添了丰富性(查听光盘实例音响 2.1-07)。

图 2-9 降二级和降三级和弦

图 2-9（续）

【实例 2-7】 在图 2-10 所示的示范实例中，运用了非功能性的任意和弦连接，是两个相差大二度的大九和弦的反复交替。这两个和弦模糊了调性，其和弦结构的特殊性也带来了音响的朦胧和特殊的感觉（查听光盘实例音响 2.1-08）。

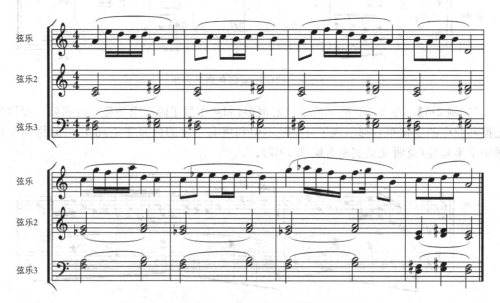

图 2-10 相差大二度的大九和弦的反复交替

【实例 2-8】 图 2-11 所示的谱例为李斯特的《山风》的片段,其中引入了向升号调的自由转调,色彩由柔和转向明亮(查听光盘实例音响 2.1-09)。

图 2-11 李斯特的《山风》

3. 由特殊的和弦结构形成的色彩性

特殊的和弦结构是指与传统的三度叠置的和弦不一样的和弦运用。通常带有较多的创作者主观运用的特点。例如,平行四度或五度和弦、附加音和弦、等时值平行和弦结构,等等。

【实例 2-9】 图 2-12 所示的示范实例中,主体突出了平行的双五度,背景衬托以高叠的五度和四度和弦作呼应,音响声具有一种空灵和民俗性的感觉,非常有特点(查听光盘实例音响 2.1-10)。

【实例 2-10】 图 2-13 所示谱例为德彪西的《小黑人》片段。乐曲的低音部分一直是一个平行小三度的连续进行,既是一个条带的伴奏背景,又具有一种活泼、调皮的特点(查听光盘实例音响 2.1-11)。

需要说明的是,音乐中的色彩不仅仅是由和声的色彩性来构成的,不同的音色、风格、演奏演唱方法等都可形成不同的色彩。特别是在计算机音序环境下的音乐创作,音色的丰富性大大增加,音色参与色彩性表现的空间也比传统音乐大得多。因此进行色彩性思维的同时,除了可以在和声上进行乐音体系的色彩思维外,同时利用丰富的合成音色直接

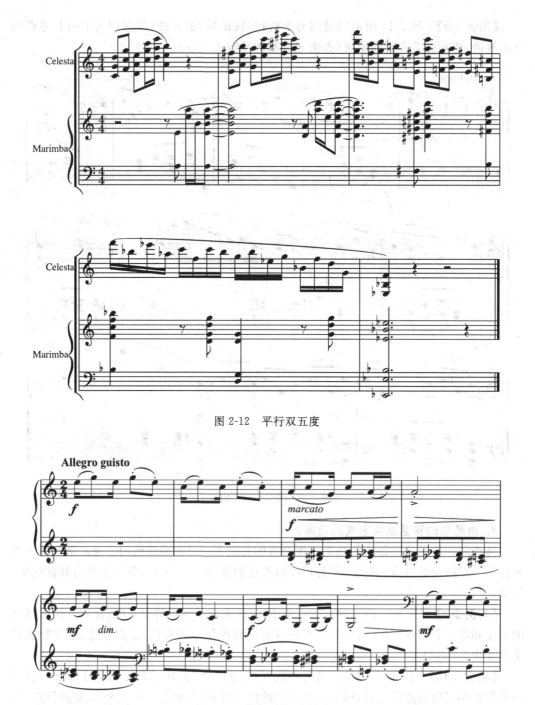

图 2-12 平行双五度

图 2-13 德彪西的《小黑人》

参与色彩表现,可使色彩的丰富性更加生动。

【实例 2-11】 图 2-14 所示的谱例为《幻想即兴小曲》的片段。这首小曲的开始部分,运用了多种手段来表现丰富多变的色彩。钢琴闪烁不定的华彩音型、电子 Pad 音沙一般

缥缈的背景、电子模拟的水滴、小钟琴清亮的点缀,音响从虚逐渐到实,又由实逐渐到虚,整体的调式调性闪烁不明,营造了一种随意的幻想。可查看光盘中"PDF 总谱与音响"文件夹中的《幻想即兴小曲》PDF 总谱(查听光盘实例音响 2.1-12)。

图 2-14 《幻想即兴小曲》

2.1.3　紧张度表现

紧张度体现了和声运动的紧张与松弛、协和与不协和的交替关系。紧张度的大小决定了和声张力的大小。这种紧张与松弛的张力关系在我们音乐创作中是一种非常重要的关系,它是音乐运动的重要推动力之一。音乐中起伏跌宕的戏剧性内容和情感内容越复杂,和声表现的紧张性幅度也就应该越大。

紧张度与色彩性在一定的程度上是对应的,也就是说鲜明的色彩变化同时会带来紧张度的变化,但较大幅度的紧张度往往会遮蔽色彩性的功能,更突出的是协和与不协和的关系。

构成较强紧张度的常用方法如下。

1. 变化和弦形成的紧张度表现

变化和弦的特点主要是将一个三度叠置和弦的三音、五音、七音分别升高或降低,或运用非三度和弦结构,引入了调外的变化音,由此产生了不稳定的音响。

【实例 2-12】 图 2-15 所示的乐曲是 L·汉普顿的爵士音乐《午夜太阳》,其中大量应用了上述和弦结构(查听光盘实例音响 2.1-13)。

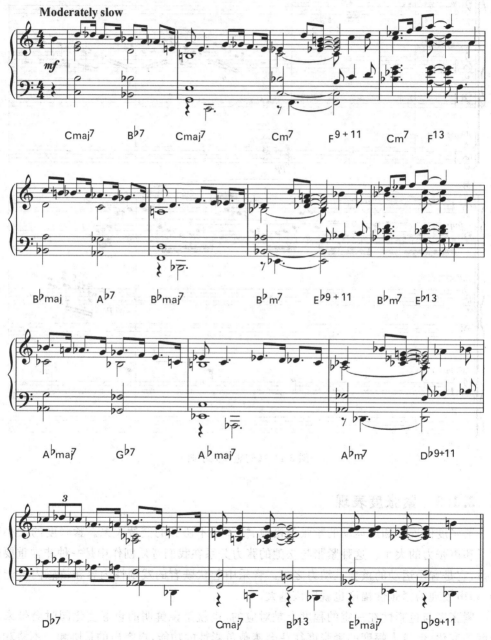

图 2-15　L·汉普顿的《午夜太阳》

2. 高叠和弦形成的紧张度表现

高叠和弦可以是三度结构基础的高叠和弦,如十一和弦十三和弦等,在爵士音乐中是非常多见的。高叠和弦也可以是由非三度结构叠置的高叠和弦,如四度高叠、五度高叠(见图2-16);有音程下宽上紧的自由结构高叠;有多调叠置的高叠和弦,在不同的音区中用不同调的和弦,等等。高叠和弦由于会产生较多泛音杂波和容易引入变化音,在音响上通常会较粗糙,因此往往带有较大的紧张性。前面的实例中已经涉及一些高叠形式。

图2-16 五度高叠

【**实例2-13**】 如图2-17所示的谱例中,第2小节和第3小节是C调域与升F调域两个不同调的五声性和弦的多调高叠,既有很强的色彩性,也带有非常鲜明的紧张度(查听光盘实例音响2.1-14)。

图2-17 《幻想即兴小曲》

【**实例2-14**】 图2-18所示的谱例为舞蹈音乐《菊赋》的片段。该曲中的铜管运用的是以二度碰击的音串式和弦,低音区的和弦被原封不动地提高五度复制到高音区,形成了密集、强烈的音柱式打击性音响,声音非常紧张刺激(查听光盘实例音响2.1-15)。

图2-18 舞蹈音乐《菊赋》

3. 附加音和弦形成的紧张度表现

附加音和弦是在一个三和弦的基础上添加四度、六度或其他任意的音,构成声音结实的音响,也可以在一个四度、五度或其他任意音程框架上添加以二度为主的任意音,形成音串式的和弦结构,如图2-19所示。

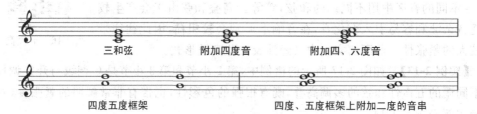

图 2-19 音串式和弦结构

【实例 2-15】 在图 2-20 所示的谱例中,弦乐的断奏中在三和弦上附加了二度碰击音,使得音响变得紧张、粗糙,具有打击性的效果;铜管的辅助也以同样的手法用二度的附加音增强了紧张度(查听光盘实例音响 2.1-16)。

图 2-20 三和弦上附加二度碰击音

4. 线性进行形成的紧张度表现

音乐中某个声部以自然音阶或半音音阶上行或下行,其过程中会产生变化和弦或偶然和弦,这些和弦可产生音乐的紧张性。

【实例 2-16】 美国作曲家格什文的《夏日里》(谱例见图 2-21)的和声运用非常具有特点。其中第 12～15 小节处就运用了局部级进行的线性和声,使得此处的音响变得紧张

而有特色(查听光盘实例音响 2.1-17)。

图 2-21 格什文的《夏日里》

5. 人工和弦形成的紧张度表现

人工和弦是由特殊设计的人工调式和人工音阶的引列纵向组合而产生的结构。

【实例 2-17】 图 2-22 所示谱例为古筝曲《山的遐想》的第 3~9 小节。

古筝曲《山的遐想》是由相互交替的两个调构成的人工音阶,一个是 D 宫系统,另一

个是 F 宫系统。前 4 个和弦是由这种人工音阶的纵向组合而构成的,低音是 F 宫系统,高音是 D 宫系统,两个调中的 F 音和升 F 音的冲突构成了紧张性。其后的码左扫弦更突出了无明确音高的音群混合,形成了复杂的泛音杂波,造成了更大的紧张度(查听光盘实例音响 2.1-18)。

图 2-22 人工音阶形成的紧张音响

《山的遐想》定弦如图 2-23 所示。

图 2-23 《山的遐想》定弦

6. 综合元素形成的紧张度表现

特别需要指出的是,在计算机音序环境下,由于声音体系不仅仅是乐音,还更多地使用了各种非乐音的合成音、噪音等。因此,音乐中的紧张度也就不仅仅是由和弦的紧张度来构成,在很多情况下,电子合成音与噪音的运用也大大增加了音响的紧张度。因为由它们所产生的声音杂波是非常丰富的,可带来强烈的音响刺激,另外还有音乐中的响度、速度、织体的疏密关系等,都是构成音乐紧张度的重要因素。和声的紧张度仅仅是音乐构成的一个方面。

【**实例 2-18**】 舞蹈音乐《菊赋》中(谱例见图 2-24),电子音效和弦乐的颤音背景本身已经具有了很不谐和的紧张气氛,加上铜管音色在低音区密集的和声被复制提升四度,贴在另一轨铜管轨音色中,原来就很紧张的和弦音响更加紧张,完全是在当做噪音性打击乐音色来使用。这些综合性不谐和因素的同时出现,所宣泄的紧张性是非常强烈的(查听光盘实例音响 2.1-19)。

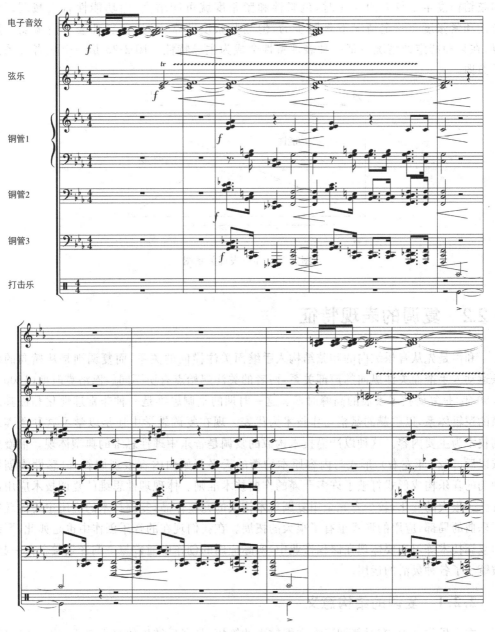

图 2-24 综合不谐和因素形成的紧张性

2.1.4 和声不同类型表现的关系

上述的和声表现的三种关系并不是完全独立的,而是相互包容的。每一种关系都具有相对性,功能性中本身包含着色彩性和紧张度,而色彩性和紧张度在一定程度上是同步进行的。当和弦都是调内三和弦时,色彩性和紧张度就处于较弱的状态,如果和弦结构发生了较大的变化时,色彩性和紧张度就可能增大,而功能性就会减弱。色彩性和紧张度在一定情况下是同步的,但当紧张度非常大时,色彩性会有所减弱。所以,在某种特定的情况下某一种表现特性会成为主导特性。图2-25是一个三者关系的示意图。

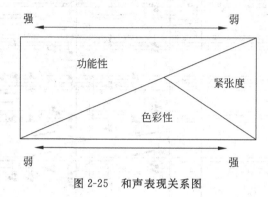

图 2-25 和声表现关系图

2.2 复调的表现特征

和声是先从音乐纵向的和弦结构入手继而关注横向的关系,而复调则是从横向的线条运动入手继而关注纵向的声部关系,两者的关注起始点有所不同。巴洛克时期(1600—1750年)是复调技术发展的高峰时期。这一时期的复调思维是一种非常理性化和极其严谨的逻辑体系,以巴赫的赋格写作技术为代表。现在复调教学中还是以学习这种严谨复调技术为主要内容。这种以严谨技术构成的复调是音乐中理性思维的典型体现。浪漫乐派以后(1820年左右),形式与内容原本均衡的天平开始向内容表现倾斜,以感性为创作冲动的音乐构成形式打破了许多严谨的作曲技术准则。体现理性思维的复调技术应用也发生了很大的变化,较少有完全用复调技术构成的完整作品,复调技术的应用主要体现在了乐曲的局部,应用的形式也有了很大的拓展。在我们现在的音乐创作中也是如此,严谨的复调技术练习主要体现在课程作业中,实际应用的创作中通常与主调音乐融合在一起,被赋予了各种灵活的运用。

2.2.1 复调的结构意义

在音乐作品中,有时复调形态占据较大的篇幅,是音乐结构的组成部分。而有时仅仅在局部出现,规模很小。因此,根据复调技术在一部作品结构中运用的规模,可以把复调运用分为结构性复调和局部性复调。

1. 结构性复调

结构性复调是在具有一定规模的段落中,以复调音乐为主的织体形式,该段音乐在全曲中承担一定的结构作用,如果把复调声部去掉,将会影响结构陈述的完整性。在古典和浪漫乐派作曲家的交响曲中常会用赋格段,这个赋格段就是起结构作用的结构性复调。另外,在一些标题管弦乐作品中也常会用到结构性复调。

【实例 2-19】 图 2-26 所示谱例为穆索尔斯基的《图画展览会》中的《两个犹太人》片段。前面是两段的个性形象完全不一样的主题分别陈述,是两个相对完整的段落。最后一段是将这两个主题叠加在一起构成了对比复调形成了第三个段落。最后这个复调段落具有结构性意义,体现了结构的功能(查听光盘实例音响 2.2-01)。

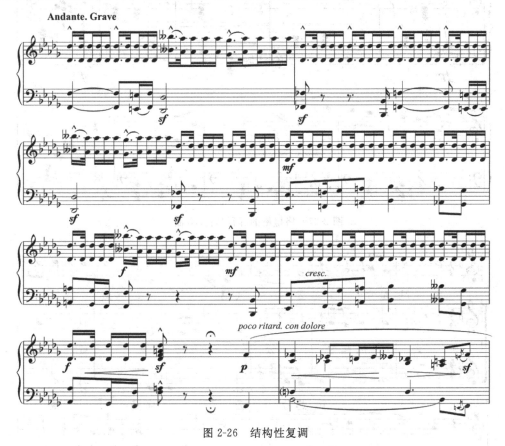

图 2-26 结构性复调

【实例 2-20】 格里格的《阿尼特拉舞曲》是一首主调性的整体音乐。图 2-27 所示的谱例为此乐曲中间部分将要进入再现前的段落,以高音与低音两个模仿声部的复调形态为主,占据全曲约五分之一,实际形成了这首乐曲的高潮。这个段落的结构作用是非常重要的(查听光盘实例音响 2.2-02)。

【实例 2-21】 图 2-28 所示谱例为用汉代刘邦的诗歌而创作的歌曲《刘邦——大风歌》。在这首歌曲中,刘邦的大风歌歌词仅三句,乐曲进行了多种层次的展开。其中一个段落使用类似赋格的三声部模仿复调构成。这个段落是整体结构中一个重要的结构段落,因此复调在这里起着结构性的作用(查听光盘实例音响 2.2-03a)。

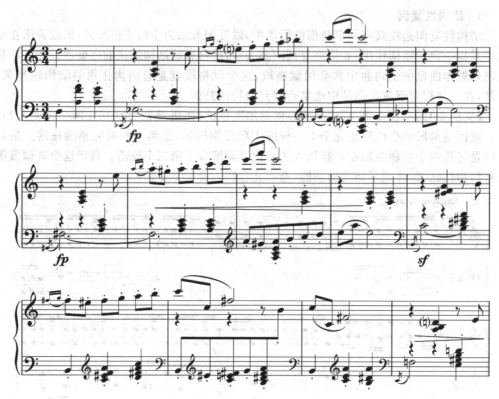

图 2-27 格里格的《阿尼特拉舞曲》

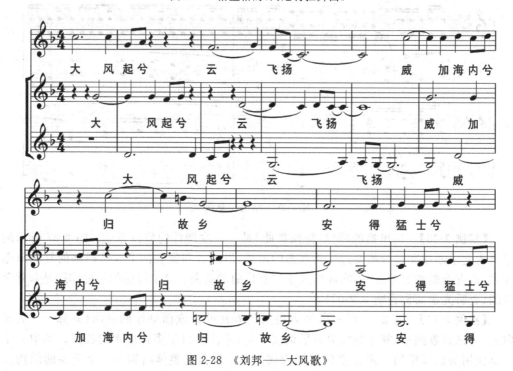

图 2-28 《刘邦——大风歌》

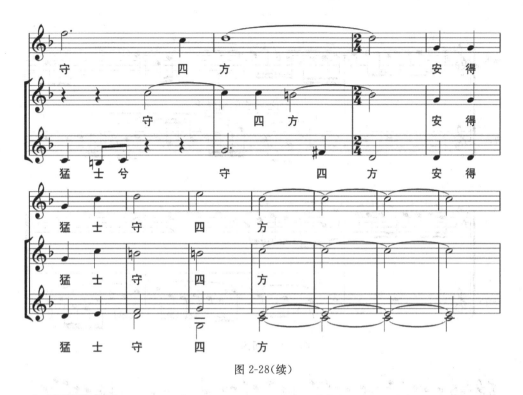

图 2-28（续）

2. 局部性复调

局部性复调是依附于主调音乐、在以主调音乐为主要织体的音乐中出现的小规模的、局部的、片段的具有复调特点的形式。局部性复调不是音乐的主体结构，而起到音乐织体修饰、丰富的作用。局部性复调由主要旋律和次要旋律构成，如果把依附性的次要旋律去掉也不会对结构有大的影响。局部性的复调在创作中应用非常广泛，大量存在于音乐作品的各个部位。常用的基本形式有：

1）间插呼应

间插呼应是在乐句之间和段落之间的较长停顿处插以呼应性的旋律短句，使乐曲的节奏气息不至于停顿下来。

【实例 2-22】 图 2-29 所示的短小的示范实例就是一个具有复调元素的间插呼应（查听光盘实例音响 2.2-04）。

【实例 2-23】 图 2-30 所示谱例为《春江花月夜》的片段，在这个实例中，高声部的小钟琴所奏的旋律节奏有时密有时疏，第二声部的弦乐在旋律节奏稀疏处作简短的间插，形成了两者生动的复调式呼应，其他音色作背景铺垫，使音乐显得很丰富（查听光盘实例音响 2.2-05）。

2）随机对比

随机对比是在乐曲的任一地方插入对比性的旋律短句，使乐曲显得有丰富的旋律线。

【实例 2-24】 图 2-31 所示谱例为约翰·威廉姆斯《辛德勒名单》的第 6～15 小节。竖琴和小提琴为和声长音背景，中提琴和大提琴声部则是有旋律性的运动的随机进入，构成了局部小型的复调副旋律（查听光盘实例音响 2.2-06）。

【实例 2-25】 李亚多夫《八首俄罗斯民歌》第一首是一首小变奏曲，图 2-32 所示谱例的这个段落就是运用随机对比构成的。单簧管、中提琴、小提琴、大提琴的依次进入各自

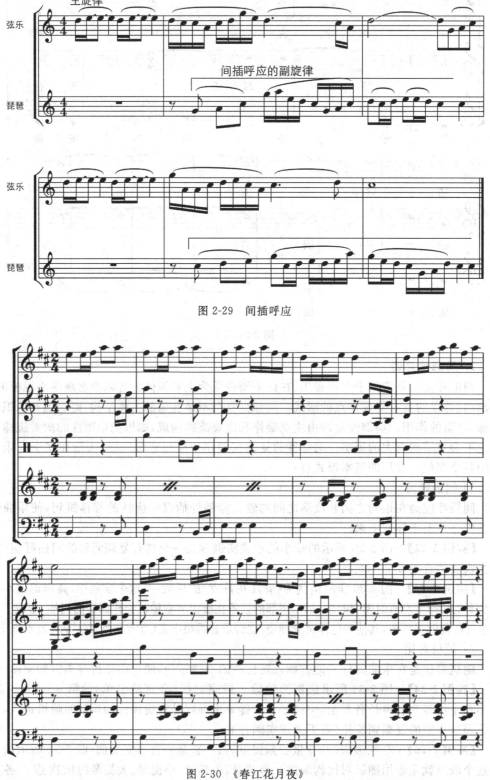

图 2-29 间插呼应

图 2-30 《春江花月夜》

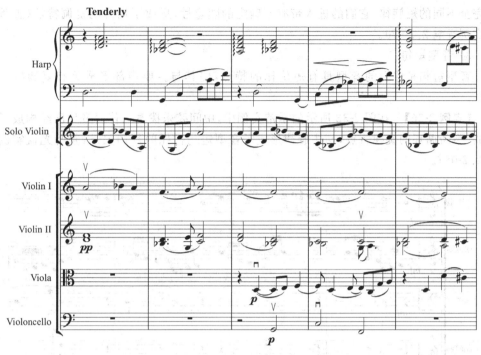

图 2-31 约翰·威廉姆斯的《辛德勒名单》

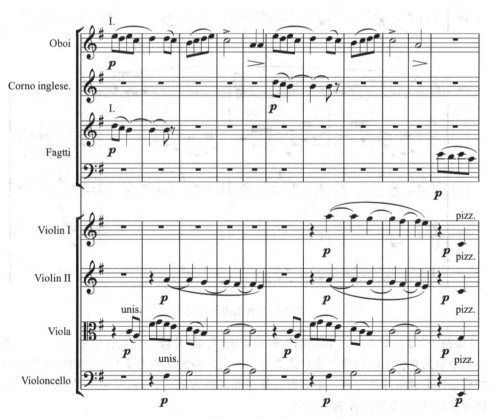

图 2-32 李亚多夫的《八首俄罗斯民歌》的第一首

为完全不同的短旋律,它们的进入带有不确定的随意性,形成了局部的复调特征(查听光盘实例音响 2.2-07)。

3) 音型短句

音型短句是伴奏的音型具有短旋律的特点,使其与主要声部形成具有复调特点的关系。

【实例 2-26】 在图 2-33 所示的示范实例中,中间弦乐拨奏的伴奏音型已经构成了短小的、不断循环的旋律特点,与主旋律形成了音型短句衬托的复调关系(查听光盘实例音响 2.2-08)。

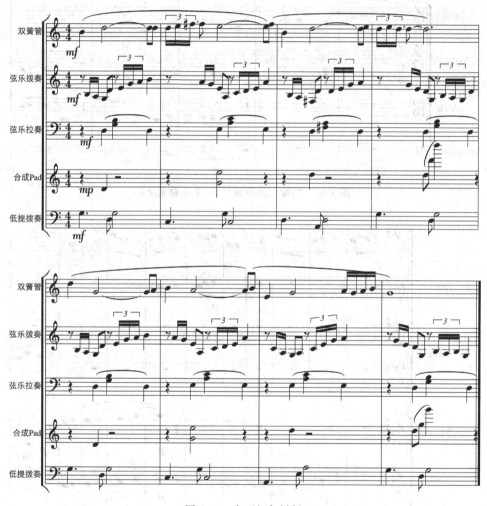

图 2-33 音型短句衬托

【实例 2-27】 图 2-34 所示谱例为舞蹈音乐《菊赋》片段。这段音乐中,弦乐拨奏是一个以四小节为单位不断循环的音型式的短句。它的颗粒性和力度起伏大的特性与曲笛悠长的线条性形成很好的对照。紧接着古筝在此间插入短句,形成了短小的三个声部局部复调片段(查听光盘实例音响 2.2-09)。

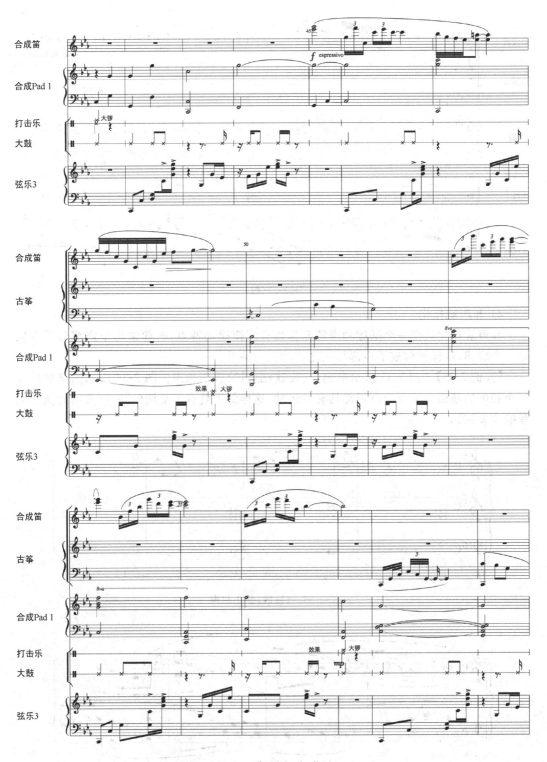

图 2-34 舞蹈音乐《菊赋》

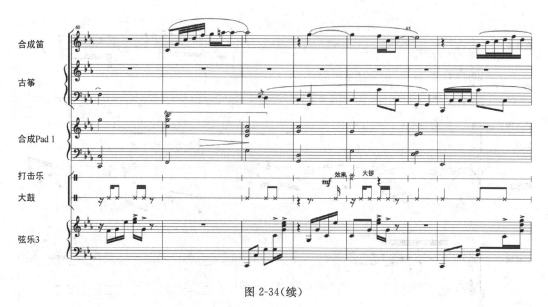

图 2-34(续)

4)和声旋律化

和声旋律化是把一个基础和声转变为具有旋律律动特点,听起来每个声部似乎都像是一个旋律,这样就构成了声部相互之间的互动关系。

【实例 2-28】 图 2-35 所示谱例为《牧歌》配制的静止和声。图 2-36 所示的谱例是在这个和声的基础上使每个声部都具有了运动,这样似乎就有了复调的特点(查听光盘实例音响 2.2-10)。

图 2-35 《牧歌》静止和声

图 2-36 《牧歌》中加入运动元素

【实例 2-29】 在图 2-37 所示的谱例中,前面相对静止的和声,后半部分有了比较明显的旋律运动,构成了旋律化的和声(查听光盘实例音响 2.2-11)。

图 2-37 旋律化的和声

2.2.2 复调的形态表现意义

无论是结构性复调还是局部性复调,其基本形态不外乎复调教材中所讲的模仿复调、对比复调和支声复调。由于这些是复调课程中所学习的基本内容,这里不再重复。需要强调的是,我们对于不同复调表现形态的表现意义应该做到心中有数。

1. 模仿复调的表现意义

模仿复调的材料来源于前面主体陈述中的某一部分,是前述材料的承接与变化。因此,模仿复调有利于材料的统一,是单一音乐形象序列的衍变和丰富。模仿可以是乐句的变化模仿,也可以是抽取短小元素进行模仿。

【实例 2-30】 图 2-38 所示谱例为李亚多夫《八首俄罗斯民歌》第一首的第 10～20 小节。这段音乐中大量运用了模仿复调,使得音乐材料简练、集中,音乐形象统一(查听光盘实例音响 2.2-12)。

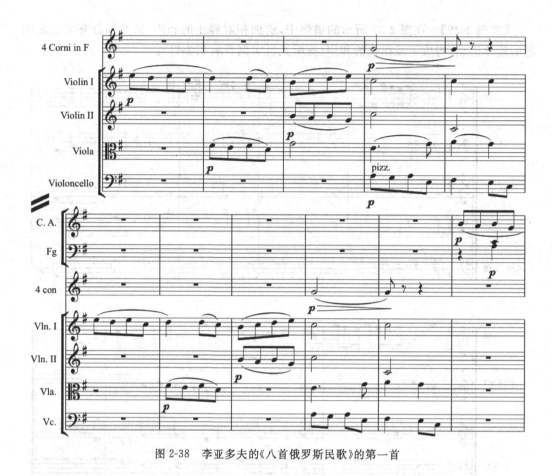

图 2-38 李亚多夫的《八首俄罗斯民歌》的第一首

【**实例 2-31**】 图 2-39 所示谱例为舞蹈音乐《菊赋》的片段。谱例中是一段小提琴和大提琴的复调,在这个复调中有对比也有模仿。谱中第三小节的小提琴就是短小的核心元素,大提琴对于这个核心元素进行模仿,构成了两者内在的统一性(查听光盘实例音响2.2-13)。

图 2-39 舞蹈音乐《菊赋》

图 2-39（续）

【实例 2-32】 交响音画《草原音诗》（谱例见图 2-40）中，喇嘛寺庙低音对旋律的短小元素模仿，短小而有特征的元素是不断强调重复的倚音。低音就是对这个短小元素进行了模仿，使得两者有很好的统一性（查听光盘实例音响 2.2-14）。

2. 对比复调的表现意义

在对比复调中，不同声部的材料完全不同，形成了对照关系。因此，与模仿复调不同，对比复调则强调的是多个音乐形象序列的呈现，有利于多种特点和个性同时并列而产生的多主题、多核心、多冲突，特别是当材料的个性对比处于较强烈时，很容易形成音乐的戏剧性叙事。

【实例 2-33】 图 2-41 所示谱例为鲍罗丁《中亚西亚草原》的片段。在这个例子中低音的旋律是以级进构成的，音区范围很小，音乐的环绕性鲜明，有如阿拉伯的图案纹样，这个旋律代表的是阿拉伯的商队。高音的旋律大跳较多，音区宽广，具有号角音调的特征，代表的是在沙漠中保护阿拉伯商队的俄罗斯军队。这两支旋律叠置在一起，形成了性格完全不同的并列（查听光盘实例音响 2.2-15）。

图 2-40 交响音画《草原音诗》

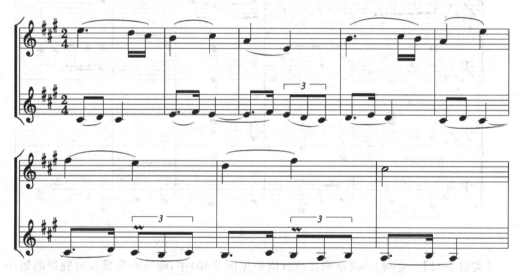

图 2-41 鲍罗丁的《中亚西亚草原》

前面在讲结构性复调时,举了穆索尔斯基的《图画展览会》中的《两个犹太人》作为实例(谱例见图 2-26)。这个实例也是一个对比复调的杰出案例。在这段音乐中,两个形象个性、两种完全对立的主题,最后叠加在一起构成了对比复调,把穷人和富人两种完全不同的形态刻画得惟妙惟肖。

3. 支声复调的表现意义

支声复调是民间多声音乐中具有的一种复调雏形。这种不同声部时合时离的特点充分体现了复调的原始形态,也表现出鲜明的民间特性,如戏曲演唱者和伴奏的关系、江南丝竹中不同乐器之间的关系、中国侗族大歌中不同演唱者之间的声部关系,等等。这些形式中都包含有丰富的支声复调形态特点。因此,当我们创作具有民间特点的多声音乐时可以充分借鉴这种特征,尽管有许多平行进行、节奏同步等是被理论复调规则视作犯规的。

【实例 2-34】 图 2-42 所示谱例为穆索尔斯基《图画展览会——两个犹太人》的片段。这首乐曲的中间部分描写了一个哆哆嗦嗦地穷人。这里运用了支声复调的手法，同样一个旋律分别以长音的形式和细小装饰音的形式共同呈现了出来（查听光盘实例音响 2.2-16）。

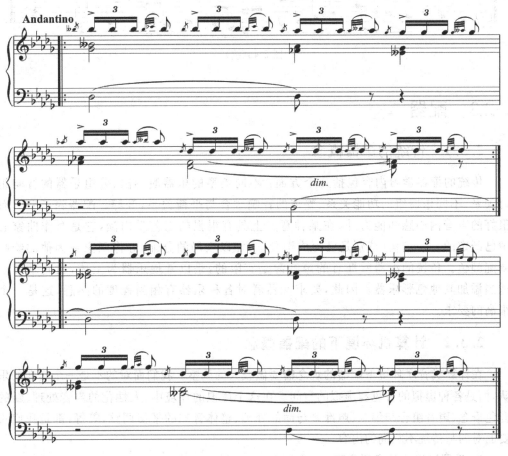

图 2-42　穆索尔斯基的《图画展览会——两个犹太人》

【实例 2-35】 在图 2-43 所示的这个示范实例中，旋律具有江南风格，两只旋律有时一致有时又分开，形成了具有鲜明民间特点的支声复调（查听光盘实例音响 2.2-17）。

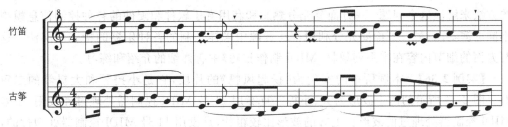

图 2-43　江南风格的支声复调

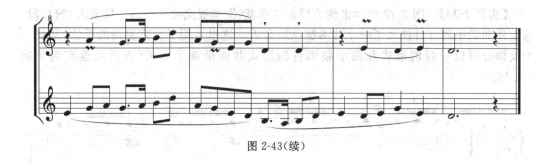

图 2-43(续)

2.3 配器

2.3.1 传统的配器概念

传统的配器学习内容包括几个方面：不同类型的乐器演奏法、分组乐器的音响组合关系、不同乐器组的功能关系、整体的音响融合与平衡关系，等等。配器除了要求有很好的声音内心感知能力外，在某种意义上具有很强的工艺学内涵，它是对作曲家心中已既定的音乐结构(特别是已写成钢琴谱)加以全局的分配，好像画家在为他的绘画调配颜色。传统的配器所拥有的声音源是有限的，是以常规乐器为主体，在此基础上适当添加其他色彩乐器。因此，要求配器者对各种乐器有相当程度的熟悉，这是一个很高的要求。

2.3.2 计算机环境下的配器概念

在计算机音序环境下配器的观念需要做较大的调整。我们面对的不是一个实在的乐队，而是各种虚拟的音色和虚拟的空间。在这个虚拟的环境中，人性化的声音处理、新的音色概念、声音组合与编制、声部繁与简的处理、整体音响的平衡调整，等等，都是我们所要面对的与传统不相同的内容。

1. 乐器演奏法的虚拟实现

生动的乐器演奏法是音乐生动化、人性化的重要手段。但在计算机音序环境下，细腻的乐器演奏法如细致多变的力度、滑音、细致的不确定音高等，却很难体现。在计算机音乐制作中这个问题很重要，我们不能忽视这个问题。在制作技术上主要用两种虚拟实现的方法来解决这个问题：一方面要充分熟悉和利用音乐软件和硬件的各种控制信息模拟不同的演奏法；另一方面要充分利用 Vst 音源中采样预制的各种乐器的特殊演奏法。这两方面的细节内容在本系列教材《MIDI 制作技巧》中有详细的介绍和练习。

【实例 2-36】 本例所举的实例为《扬起风帆》的片段，它是小提琴和大提琴的二重奏。图 2-44 所示的两个波形为大、小提二重奏用 11 号 MIDI 控制器处理过和没用 11 号 MIDI 控制器处理过的波形。上方的波形比较粗壮，是没用 11 号 MIDI 控制器处理过的，声音的起伏变化较小；下方的波形是用 11 号 MIDI 控制器处理过的，有较多、较深的波谷，表示音乐的起伏明显，有更多的声音细节(查听光盘并比较实例音响 2.3-01a MIDI 控

制器处理过和 2.3-01b 未加 MIDI 控制器处理过的音响)。

图 2-44　11 号 MIDI 控制器处理过和没处理过的波形比较

【实例 2-37】　图 2-45 所示为用 BC3 吹口控制器吹奏制作的小号声音片段的波形,较深较大的波谷显示出丰富的起伏变化,更加具有人性化特征(查听光盘实例音响 2.3-02)。

图 2-45　BC3 吹口控制器吹奏的波形

2. "音色概念"思维

计算机音序环境下"乐器"的概念将主要由"音色"的概念来取代,因为在计算机环境下所有的声音都是在没有乐器物理形体的情况下虚拟而成的。除了有些音色和传统乐器对应外,更多的音色是合成出来的,没有与之对应的传统的乐器形体,甚至不好确定用什么名称来称呼这些音色。这种声音具有可无限变化调制和开发创造的特点。计算机音序环境下传统音色在逼真和人性化方面有所带来的不足往往可由无限多和异常丰富的新音色给予巨大的补偿,这些非传统的新音色运用和开发形成了计算机音乐最有魅力的声音开拓农场。在计算机音序环境下,我们可把不同的音色分为几类。

1) 原始采样

采样类的音色直接采样于传统的乐器演奏,把不同的演奏法分门别类组织在合成器和采样音源中。采样音色最接近真实乐器,但是许多复杂的演奏细节变化仍然要靠制作者去模拟。要做到与真人演奏一样是非常困难的。EastWest Orchestry 管弦乐采样插件音源和一些打击乐采样音色插件音源都是非常出色的。

2) 模拟合成类

在计算机音序环境下这一类的音色是最为丰富的。模拟类的音色通常参照真实乐器的音色用电子合成的方法来构成,或者将真实采样的音色与一些其他的音色进行混合而产生出新的音色。模拟合成产生的声音与真乐器的声音似是而非,由此而变异出许多新奇的音色。可查听下面的具体音响:

光盘实例音响 2.3-03"模拟箫",这个音频片段是 VL70 物理模型音源制作的,仿真度很高。

光盘实例音响 2.3-04"模拟埙",这个音频片段是用 Korg N5 中的音色,用 MIDI 吹口

控制器制作的,比真实乐器多了不少夸张。

光盘实例音响 2.3-05 "模拟梆笛",在这个音色中我们可以听出,虽然与真正梆笛的音色相比并不十分像,但是仍然保留了梆笛最基本的吹奏特征。同时增加了非常丰富的复合音响及延时效果器,使得这个音色具有鲜明的幻想色彩。

光盘实例音响 2.3-06 "合成长笛",这个合成音色的特点既像是长笛又有某种电子的感觉,听起来很温情。

光盘实例音响 2.3-07 "合成 kalimba",这也是一个合成音色,但与真正的卡林巴音色相比增添了一些电子背景装饰,声音也显得更加丰富。

3) 电子类

电子类的音色是在计算机环境下合成出的全新的音色,许多音色很难冠以合适的名称,因为它们与传统的音色完全不同。正因为如此,这一类音色成为新颖、富有魅力和变化的声音,具有明显的电子感觉。这类音色所产生的空灵、温暖、幻想、恐怖、科幻等奇特音响,能充分适应现代人们丰富的听觉需要。可查听下面的具体音响,这些音响都有浓郁的电子特点:

- 光盘实例音响 2.3-08 "合成 relaxxx"。
- 光盘实例音响 2.3-09 "合成 pad"。
- 光盘实例音响 2.3-10 "合成 vocoder"。

电子音色有无限丰富的空间,上面列举的音色仅只是万千之一。在实际的创作应用中创作者可以在这个领域中进行无限的、充满创意的创造。

4) 噪音类

在计算机音序环境下的音乐创作中会大量运用噪音。这些噪音是音乐中重要的添加剂。传统音乐中的打击乐也是噪音,但电子合成的噪音更加丰富了噪音的音响表现力,对人的听觉冲击性非常强烈。噪音往往作为某种特殊的表现性音效而被大量运用。查听以下实例音响,体会音响的效果:

- 光盘实例音响 2.3-11。
- 光盘实例音响 2.3-12。
- 光盘实例音响 2.3-13。
- 光盘实例音响 2.3-14。

在计算机音乐的创作中,噪音的运用是大量的。噪音具有丰富的泛音杂波,特别在中低音区有时对于音乐的气氛补足能起到很好的作用。

5) 自然声响类

风、雨、雷、电、溪水、鸟鸣等都是计算机音序环境下常用到的"绿色"音响。

【实例 2-38】 在云南少数民族风格《串姑娘》的音乐片段中,大量运用了自然的音响,对音乐的环境、气氛和基本情绪的宣泄起到了很好的作用。乐曲中的葫芦丝音色是用 VL70 音源加 MIDI 吹口模仿的(查听光盘实例音响 2.3-15)。

3. 音色组合的任意选择性

由于在计算机音序环境下,音色的类型远远多于传统,传统的乐队的相对稳定的乐队编制概念拓展成了音色组合相对自由的概念,而且具有无限多的可能。例如,利用音序软

件预制的正规编制管弦乐队、各种重奏、常见流行乐队等传统的规范组合,将管弦乐音色与电子音色混用的混合声音类型的组合,创作者建立的任意有特点的音色组合,等等。显然,计算机音序环境下的配器是一种将传统规范性拓展为具有无限创造空间的技术工艺。

4. 声部增减自由的概念

在音序环境下的配器与传统的书面写作的配器在声部配置上有很大不同。传统的配器是为完整编制的乐队而进行的,每一个声部、每一件乐器都要充分发挥,特别是全奏时,舞台上的所有演奏者每个人都投入到音乐中来。计算机音序环境下则不同,在音序环境下,音量的控制和声音的饱满是较容易做到的,而运用了过多的声部反而会使声音显得臃肿,特别是在全奏时。因此,声部会较大幅度地缩减。比如,创作一首管弦乐曲或混合音色编制的乐曲,如果最终是以计算机音序来完成最后音响而不考虑在舞台上演奏,就不一定用一个全编制的管弦乐队。在音序制作中传统管弦乐的声部是可以较自由地删减和增加的。如单簧管、大管、中提琴都可较少应用,甚至不用,只在偶然为突出它们时用。其他木管也可以各以一件为主,必要时再临时用双的。反之,出于声音音响的需要,有时,一个声部可奏出真实乐器演奏不出来的多个音,如一个长笛声部有时发出3或4个音等。

【实例2-39】舞蹈音乐《菊赋》中的电子曲笛(谱例见图2-46),声音一会儿是单音一会儿是双音,效果比一直单音更有魅力,但在实际演奏中一个人是无法吹奏出多声部的。计算机音序环境下有时的"不合常理"恰恰能达到最符合表现的目的(查听光盘实例音响2.3-16)。

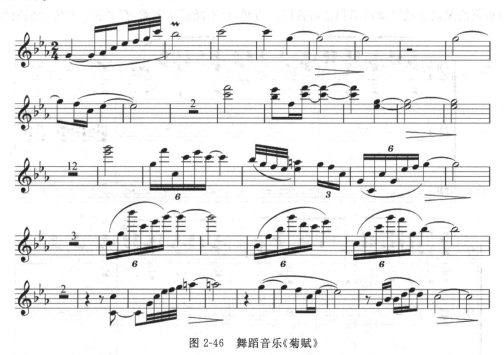

图2-46 舞蹈音乐《菊赋》

在计算机音序环境下,乐器的音区是可以上下自由拓展的。在不考虑交由乐队演奏的情况下,音区的自由拓展为制作带来了非常大的便利,许多插件音源或合成器音色制作时已经充分考虑了这一点,已经合理地安排了不同音区的不同音色的全键盘布局,小提

琴、中提琴、大提琴和低音提琴在一个声部中铺满了全键盘,应用起来非常方便。当然,有些音源为了考虑音乐制作将为管弦乐队提供总谱,乐器音区是以传统乐器的实际音区而制作的,超出了音区时将不再有声音,不同的乐器必须单独设轨。

5. 音区使用自由的概念

在计算机音序环境下,出于制作便利的需要,在同一轨中,不必考虑传统乐器的音区限制,而可充分地利用全键盘的宽广音区进行音乐创作。当然,在全键盘音区的制作时选用的音色也必须是在全音区分配好不同乐器的音色。计算机音序环境下的这种音区自由性不必与管弦乐队实际音区进行比较和受其限制。计算机音序环境提供给了我们这样的便利,在特定的环境和情况下就需要充分地加以利用。在我们的制作中通常可以运用"弦乐"整体性概念取代小提琴、中提琴、大提琴、低音提琴的独立概念。具体地说,在音序制作中,可开设高音弦乐轨、低音弦乐轨,而取代第一小提琴、第二小提琴、中提琴、大提琴、低音提琴的各自独立轨。这样清晰简洁,制作方便。在这种情况下,就带来了音区应用自由、声部增减自由等较灵活的制作特点。

【实例 2-40】 图 2-47 所示的示范实例中,第一行是在一轨中应用的弦乐音色,第三行也是在一轨中应用的铜管音色。从谱中可看出不但超出了该乐器组声部的数量,音区也大大超出了某一件乐器的音区,但音响是我们表现内容所需要的,超出声部数量的音和宽阔的音区是要突出打击性的音响,把弦乐和铜管都当做钢琴来用。声部有些随意性,但没有关系,这种制作为快速高效提供了很大的方便。出于这种具体的表现的内容,我们可以根据情况灵活地增减声部和拓展音区。当然,也不能过于随意,只是在特殊需要的时候

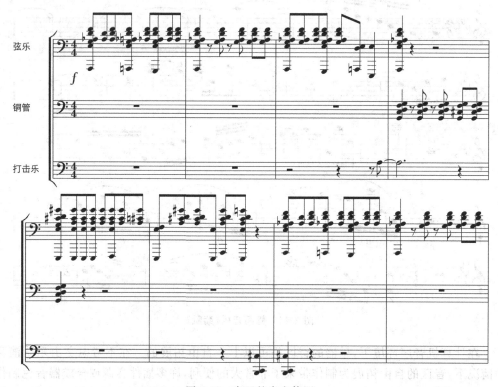

图 2-47 音区的自由使用

自由处理,特别是在具有短促、强有力的效果和宽幅 Pad 音的制作中会经常用到;而在较细致的有不同声部运动关系中应慎用,否则会造成声音的混乱、层次不清。如果是乐队总谱,将要交由乐队演奏,就不能这样用,应该按照规范把所有的音合理分配到不同的乐器轨中去(查听光盘实例音响 2.3-17)。

6. 超越配器的音响概念

作曲家完成的配器如果不经过录音是不能成为最终作品的,录音的流程和最后声部平衡以及整体音响风格通常是由录音师完成的。而在计算机音序环境下,配器不仅仅是作曲的常规内容,还包括录音调制这一重要环节。这个环节主要的关注对象是"声音",即声音的品质、声音的效果、声音的虚拟空间、整体声音的动态分布、不同声音之间的平衡关系等,这些都必须由作曲家自己来完成。这项工作是超越了配器传统内容的,但作为作品完成的最终环节,我们必须把这项内容纳入到配器流程中去。为了完成好这些内容,对于各类效果器的运用是十分重要的,因此这方面的内容学习必不可少。这方面的细节内容可参考本系列教材中的《MIDI 编曲技巧》。

【实例 2-41】 舞蹈音乐《滩涂幼鹿》结合了传统音色、电子音色及大量的打击乐音色。乐曲的整体制作中,不同类型的效果器调制发挥着十分重要的作用。例如,乐曲一开始通过对弦乐音色起音和释音的调制,并通过施加一定量的混响与延时效果器,使得整体音响具有了一个非常空旷的空间。图 2-48 所示是为发音柔软的弦乐进行调制的包络数据。调制的目的使得弦乐起音(Atack)缓慢,有较长的离键释音(Release),Decay和 Sustain 的调制使得弦乐的长音在持续中呈减弱状,加上混响效果器,营造了一种幻想性的空间音响。如果用

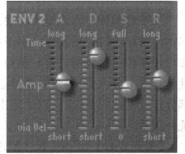

图 2-48 柔软发音的弦乐音色包络调制数据

真实乐器演奏将无法做到这种虚幻的效果(查听光盘实例音响 2.3-18 开始的部分)。

图 2-49 是部分乐器的不同效果设置,包括效果器设置、声像和音量设置、EQ 调制等。所有调制的目的都是为了追求好的声音状态,也是一项非常细致的工作。

图 2-49 部分乐器各种效果器设置

2.4 曲式的应用实践

规范的曲式是西方古典主义时期的产物(1750—1820年),体现了严谨、清晰、功能明确、逻辑合理等原则。目前艺术院校中所讲授的曲式课程内容仍然是以规范曲式为主体的。主要内容包括动机与主题发展手法、结构方整与否、各种终止式、各种曲式名称及结构特点等。教科书中的规范曲式是我们创作中依据的基础,但在具体的创作过程中,可根据表现内容的需要进行适当的调整。

具体的曲式构成内容应该在曲式作品分析课程中进行学习,这里不再全面展开,小型的曲式是我们练习的主体。这里有必要对音乐材料的基本陈述方式进行简要归纳。这对我们无论是进行小型的音乐创作还是较大型的音乐创作都是很重要的。

2.4.1 引子型

引子型的陈述方式是为将要出现的主体部分作铺垫准备,通常预示调式调性、速度、基本的情绪、风格、气氛等。引子型的陈述通常是在乐曲的最前面,也可以在段落中间将要出现新的情绪段落之前。长短不确定,因其是在音乐的一开始出现,所以引子的引人入胜就显得十分重要,通常需要精心设计。引子型的音乐材料可以是全新的,与其后的主体部分形成对比关系;也可以运用主体部分的局部核心材料构成,与主体部分形成预示型的统一关系。

【实例2-42】 乐曲《森林梦之旅-1》的引子(谱例见图2-50)是以独立材料构成的,是一种气氛营造(查听光盘实例音响2.4-01)。

图2-50 《森林梦之旅-1》引子

【实例2-43】 乐曲《珞巴民歌——古洛》的引子由几个细碎的材料构成,其中有两个基本材料,一是具有异国情调的笛声,二是裁剪成小块的原声人声。在引子中笛声与短小的人声素材一呼一应,营造了一个即将进入情境的情景(查听光盘实例音响2.4-02)。

2.4.2 呈示型

呈示型陈述是我们音乐中运用较多的陈述方式。所谓"呈示",就是明确地、清晰地、让人一听就能直接领悟。呈示型陈述的特点是调性明确,句法分明,织体陈述的主体部分突出。通常,音乐主体陈述的第一次出现时用呈示型陈述较多,给人以清晰的交代。在乐曲其他需要明确表现新的音乐形象的段落也常用呈示型陈述,这些段落一般都是乐曲的重要陈述段落。另外,也有一些情绪对比反差不太大、表现内容比较统一的乐曲,从头至尾可能只用呈示型陈述,只是会有一些织体变化。

前面所举的李亚多夫《八首俄罗斯民歌》中的第一首，是一首小变奏曲，整体上是以呈示型陈述为主的（查看光盘中的"PDF总谱与音响"文件夹中的"李亚多夫《八首俄罗斯民歌》第一首"总谱PDF文件，查听光盘实例音响2.4-03）。

2.4.3 连接型

连接型的陈述是一种过渡陈述。通常出现在两个织体、力度、调性、速度、基本情绪等方面有明显不同的段落中间，自然地将两个段落衔接起来。连接型的陈述虽然是一种过渡，但是连接段如果处理得好，会给乐曲大大增色。它使乐曲的段落结构衔接富有伸、张的弹性，可以消除工整结构的刻板，使音乐结构段落的过渡显得灵活。连接型陈述的常见特点是，音乐材料细碎、结构一般不完整、有较多的模进或呼应式的短句、常有较明显的渐弱或渐强的趋势、不用个性鲜明的新材料以避免喧宾夺主。

【实例2-44】 查看教学光盘舞蹈音乐《菊赋》总谱PDF文件，结合光盘实例音响，观察乐曲中的连接段落（参考本章节最后对该曲的总体结构分析）（查看、查听光盘"PDF总谱与音响"文件夹中的"舞蹈音乐《菊赋》"）。

2.4.4 展开型

展开型的陈述方式是一种动力性较强的陈述方式。通常运用前面所出现过的音乐片段、核心动机或有特点的音响材料进行变化发展。是一种深化矛盾、强调冲突、强调戏剧性表现的一种较复杂的陈述方式。在古典主义和浪漫主义的交响音乐中大量运用展开型的陈述方式，以此来表现有深度的矛盾冲突。

展开型陈述方式的特点是材料细碎，材料取自前面所陈述过的某些片段和动机；有较多的模进和转调；和声较复杂；力度变化频繁；常将有鲜明差异的不同音乐材料交织在一起发展；等等。

【实例2-45】 图2-51所示的谱例为柴科夫斯基《四季——二月》的第一部分，这一部分就是运用展开型的陈述方式构成的，第4小节的动机在这部分中进行了充分的模进和转调发展，使乐曲呈现出材料细碎、五光十色的状态（查听光盘实例音响2.4-04）。

2.4.5 结束型

结束型的陈述方式是一种使音乐稳定的陈述方式，通常我们所说的结尾大都用结束型的陈述方式来构成。结束型的陈述主要是不断重复某些音乐片段，不断重复稳定的和弦或终止式，其目的是为了减弱音乐继续发展的动力，构成稳定的结束。

2.4.6 实例分析

下面以一首完整的乐曲来看一下音乐结构的布局：

查看教学光盘"PDF总谱与音响"文件夹中的舞蹈音乐《菊赋》总谱PDF文件，总谱结构段落如下（以音频的播放时间为准）：

段落1：00:00—00:33，为引子型陈述。Pad音与风声音效，气氛铺垫。

段落2：00:34—01:15，继续引子型陈述，节奏自由。曲笛音色的散板，以音色为象征

图 2-51 柴科夫斯基的《四季——二月》

的主题一。继续酝酿气氛。

段落 3：01：16—02：17，呈示型陈述。主题一的引申,有拨弦、笛、古筝 3 种主要音色形成的对比复调特征。

段落 4：02：18—02：33，连接型陈述。用新的一次性旋律材料和碎小的音效做过渡。

段落 5：02：34—03：20，呈示型陈述,主题二。由弦乐的模仿性复调构成,音乐的动感

增加。

段落 6：03：21—03：49，连接型陈述。主题一和主题二以零碎短小的旋律片段交织，情绪逐渐回落，为后面的段落做准备。

段落 7：03：50—03：57，为此段落的引子型陈述。

段落 8：03：58—04：29，展开型陈述。第三主题，音响以紧张性为主，期间交叉引入主题一的音色，二者构成冲突性对比。

段落 9：04：30—05：29，展开型陈述。交织引入前面出现过的第一、第二、和第三主题。比前一段更加紧张、动荡、不安。

段落 10：05：30—05：48，连接型陈述，缓冲前面过于紧张的气氛。以电子模拟人声音色奏出第二主题的片段旋律作过渡。

段落 11：05：49—06：29，呈示型陈述。主题二。仍由弦乐的模仿性复调构成，速度加快，铜管的辅助衬托使得抒情中含有激动。

段落 12：06：30—07：28，结束型陈述。主题四。通过主题四的多次重复，由弦乐、铜管、合成人声、合成 Pad 音构成全曲的辉煌的高潮。

严格地讲，这首乐曲并不符合传统曲式的许多规范，但整体上体现了基本的结构陈述规律。音乐的所用素材集中，相互有渗透关系。而用新的主题作结尾与传统思维不一致是出于表现的需要，是为了展示一个豁然开朗、天地一新的表现目的。

2.5 关于风格

我们在进入创作前对作品用什么音乐风格必须做到心中有数、有的放矢。形成音乐风格最重要的是音乐语言构成，音乐语言构成是音乐各种基本元素具有特征性的集合。主要包括旋律线、节奏、力度、速度、调式调性、和声、音色、演奏演唱法、音乐织体等。

音乐语言构成在下面所列的参照条件中会表现出不同的特点，从而构成不同的风格：

(1) 时间年代。如古代风格、中世纪风格、现代风格、20 世纪 80 年代风格、21 世纪风格等。

(2) 音乐流派。如巴洛克风格、古典乐派风格、浪漫乐派风格、民族乐派风格、印象主义风格等。

(3) 地域、国家。如非洲风格、拉美风格、中国风格、日本风格、印度风格等。

(4) 民族。如苗族、藏族、汉族等。

(5) 体裁或特点。如小夜曲风格、浪漫曲风格、交谊舞曲风格、电子舞曲风格、摇滚风格、爵士风格、管弦乐风格、新世纪音乐风格、电子音乐风格、卡通风格、大片风格、原生态风格、戏曲音乐、说唱音乐等。

(6) 音乐语言特点。如大、小调体系风格，十二音序列风格，自由无调性风格，电子声音形态等。

上述不同音乐风格的音乐语言特点是一个庞大的课题，本书不可能全部展开。但作为作曲学习者，对上述音乐风格的音乐语言形式必须通过其他各种课程和学习渠道有所了解。这是一个先决条件，因为在了解不同音乐风格的音乐语言构成的同时，实际上也是

在积累音乐文化,在了解的过程中把文化的内涵融入在音乐语言之中。我们不但要了解世界音乐文化,更重要的是要了解我们自己源远流长的音乐文化。否则,最后的创作出的音乐很可能是一个充满着模仿性的作品,在其中找不到自己、找不到自己生活的土地、找不到我们传统精神的空间。总而言之,我们的音乐创作要有鲜明的各种风格,但是不能少了能够体现我们自己音乐文化灵魂的风格!

2.6 本章内容的学生习作

此章中附有南京艺术学院传媒学院录音艺术系2007级、2008级本科学生的针对性练习音响。这些练习大多数是一些短小的创作,学生是录音艺术专业三年级学生。他们已经学习了传统作曲四大件的基础内容,由于有了计算机音序的良好平台,使他们的创作练习进步明显。学生习作中反映出学生完全是从应用实践的角度来运用作曲技术的。以往要花费很多时间的练习,在计算机音序平台上可以简洁快速地得到锻炼。从作曲技术方面来看,由于以音响为直接目的,因此在具体的作曲规则方面是较自由的,他们有一个自由的环境和发挥主观能动性的空间,而不是以考虑为各种规则来做练习。此教材在整个教学中也是尽可能给学生以自由发挥的空间,用开放的思维引导学生。在习作中学生的制作技术运用问题还是较突出的,调制的手段还需要一个过程来锻炼。尽管创作练习中还有很多问题,但可以感到他们的创作方向明确和创作想象已经在萌发。

此章中收有学生针对本章各单元内容的创作练习。查听查看光盘中"第二章"中"学生习作"文件夹中的音频文件和简要说明。

习题

2.1

1. 在自己所熟悉的乐曲中选取具有鲜明和声色彩表现的音乐片段进行分析,并描述和声运用的手法。

2. 创作一条旋律,为其配置至少三种和声方案。要以突出色彩性为主要目的,因此旋律写作时就要考虑和声的运用。主要考虑运用功能性和声的发展与延伸,着重选用那不勒斯和弦、辟卡迪终止、同主音大小调的和弦互用、附属七和弦、远关系等和弦的转调等。将配置的和声处理成简单的伴奏音型,选用音色以钢琴为主,也可选用木管乐器音色。

3. 写作两个片段,运用非功能性的任意和弦连接的和声配置。将配置的和声处理成简单的伴奏音型,选用音色以钢琴为主,也可选用木管乐器音色。

4. 参照示范实例(平行五度)写作两个片段,选平行四度或五度和弦、等时值平行和弦结构。选用马林巴类的音色。

5. 参照图2-52所示的拉格泰姆风格的音乐织体音型片段,运用变化和弦,写作一个具有爵士风格的乐段。和声表现上兼顾色彩性和紧张性。选用钢琴或电钢琴音色,也可

选用吉他与电钢琴组合。

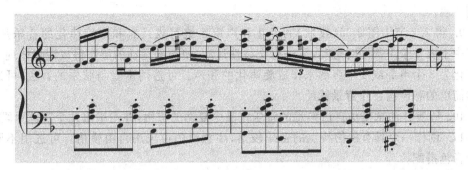

图 2-52 拉格泰姆风格的音乐织体音型片段

6. 运用高叠和弦，制作一个紧张性的片段。高叠和弦结构可参考书中提供的示范实例。可采用断奏的弦乐音色或铜管音色。

7. 运用附加音和弦，制作一个紧张性的片段。和弦附加音尽量考虑能产生具有小二度碰击的附加音，以产生紧张的音响。可采用断奏的木管音色或铜管音色。

8. 运用局部线性进行和弦，制作一个有内在紧张性的片段。旋律为抒情性，可用双簧管或英国管音色。和声部分用弦乐音色，以中音区为主。

9. 在前面 3 个练习的基础上，适当加入各种音效、打击乐和其他声音元素，共同营造紧张的气氛。

10. 阐述和声在表现性的应用中，功能性、色彩性、紧张性三者的关系，并列举出你所熟悉的作品片段加以说明。

2.2

1. 在音乐作品中聆听并注意间插呼应的应用，列举出几个实例片段。

2. 创作一个具有间插呼应特征的局部复调音乐段落。音色任选，但要注意间插呼应短句的音色最好与主要旋律的音色形成鲜明对照。

3. 在音乐作品中聆听并注意随机对比的局部复调应用，列举出几个实例片段。

4. 在习题 4.5 的基础上添加随机对比复调短句。可加一个声部也可加两个声部，但最好所加的两声部不要同时出现，添加的短句不宜过长，可在乐曲的任一部位出现，但也要注意不要造成过于突然的不良效果，注意对比短句的自然地进入和自然地离开。

5. 在音乐作品中聆听并注意辅助陈述中旋律短句音型的应用，列举出几个实例片段。

6. 创作一个音乐片段，辅助陈述声部用旋律短句音型，两小节一个单位作循环，要有明显的旋律性，选用颗粒性较强的音色，如弦乐拨奏或马林巴音色等。主体陈述用较长时值的抒情旋律，如木管音色。两种音色形成对比。

7. 创作一个音乐片段，辅助陈述声部用具有旋律性的起伏柔和的音型，两小节一个单位作循环，选用柔和的 Pad 音与弦乐结合的音色。主体陈述用马林巴类音色，旋律跳跃生动，可适当加入一些灵巧的打击乐。

8. 聆听并注意自己熟悉的音乐作品中辅助陈述中和声旋律化的应用,并列举出几个实例片段。

9. 将 2.2 节中图 2-35《牧歌》的静止和声重新编写成具有和声旋律化的音乐片段。练习中不要 4 个声部同时运动,可进行交替性运动,使声部运动的层次得以清晰体现。也可简化为 3 个声部或 2 个声部来作成旋律化的和声。可选用木管与弦乐的音色,可选用竖琴简单的和声琶音作背景辅助。

10. 聆听并注意模仿自己熟悉的音乐作品中复调的应用,并列举出几个实例片段。

11. 创作一个具有模仿特点的音乐段落,注意模仿可采用自由模仿。可选用不同的木管音色搭配。

12. 参照 2.2 节的示范实例创作一个从主旋律中抽取短小元素进行模仿复调音乐片段。可选用钢琴和木管搭配。

13. 在音乐作品中聆听并找寻对比复调的应用,并列举出几个实例片段。

14. 运用对比复调手法创作一个音乐片段,注意两个声部要有鲜明的个性差异,可设计抒情与明快的对比。

15. 运用对比复调手法创作一个音乐片段,注意两个声部要有鲜明的个性差异,可设计紧张与宽广的对比。

16. 参考 2.2 节图 2-43,创作一段两个声部的支声复调短曲。运用民族风格的旋律,可采用民族吹奏乐器和弹拨乐器的配合来制作。可适当运用打击乐。

2.3

1. 在自己的采样音源插件或硬音源音源中查找具有特殊演奏法的乐器音色(通常会标有 FX 字样),感受各种不同乐器的特殊演奏法,并将其存储在自己的用户音色库中以备被调用。

2. 参照图 2-53 所给的乐谱与 11 号包络线,运用 BC3 MIDI 吹口或鼠标画线修整 11 号控制器的方法制作一段弦乐旋律,注意旋律内在的音量起伏性,至少用两轨不同的弦乐叠加(查听光盘实例音响 2.3-19)。

图 2-53　2.3 习题 2 乐谱与 11 号包络线

3. 参照图 2-54 所给的乐谱与 11 号包络线,运用 BC3 MIDI 吹口或鼠标画线修整 11 号控制器的方法制作一段吹奏音色的旋律(查听光盘实例音响 2.3-20)。

4. 在音乐作品中聆听并注意不同类型声音的应用,列举出几个合成音色或电子音色为主的应用的实例片段,并简述声音运用的特点。

图 2-54　2.3 习题 3 乐谱与 11 号包络线

5. 在自己的音源插件和合成器中找寻和感受不同类型具有特点的音色，并将所选的较好的音色存入自己的用户库中。

6. 归纳一下在计算机音序环境下，音乐制作常用的音色组合。可参考音序软件及制谱软件所提供的工程模板。

7. 建立至少 5 个自己常用的不同风格的音色组合模板，并存入音乐制作软件模板库以备以后随时调用，可包括常规管弦乐模板、精简的管弦乐模板、常规流行音乐四大件音色模板、管弦乐与流行音乐相结合的模板、民族音色模板、民族音色与各种常用电子音色相结合的模板、不同风格歌曲伴奏模板等。模板中每一轨的音色应是精挑细选的具有一定使用恒定性的音色。

8. 选择一个吹奏的木管音色，制作一条较自由的旋律。其中局部适当采用双音，以造成丰富的多声部声音效果。制作时注意旋律的力度起伏变化和人性化的颤音处理。

9. 参考实例音响 2.3-16，在单轨中运用声部拓展和音区拓展，制作一段短促、有力音型的弦乐。制作完后将其复制到另一轨，选择另一个具有全键盘音区的弦乐音色进行声音叠加装饰，并将两轨声音的声像适当向左、右分开一些，以造成宽阔的声场。

10. 为光盘"第二章 习题音频文件"文件夹中所给的分轨音频文件针对不同的音色施加不同的单轨插入效果器和总线混响效果器，调节不同轨道的效果量，使之成为一个具有较好空间、声部层次清晰的音乐片段。完成后比较未加效果器和施加效果器后二者的差别。可参考所给的合成示范音响进行效果调制（查听光盘实例音响 2.3-21）。

11. Logic 音乐软件的使用者，对习题 36 所给的分轨音频文件施加软件预制 Master 组合效果器，并尝试调节其中的多轨均衡、混响、压缩和限幅等效果器，感受其音响变化。完成后可调用其他 Master 组合效果器并通过调节进行音响比较。

2.4

1. 在音乐作品中聆听并注意各种引子型段落的应用，并列举出几个不同类型的实例片段。

2. 在音乐作品中聆听并注意呈示型段落的应用，并列举出几个实例片段。

3. 在音乐作品中聆听并注意各种连接型段落的应用，并列举出几个实例片段。

4. 创作两个有对比的乐段，在两个乐段之间加入连接段使之形成有过渡的对比。

5. 在音乐作品中聆听并注意发展型段落的应用，并列举出几个实例片段。

6. 将下例音乐片段续制作成一个具有核心材料发展的短曲。注意材料的集中,多用模进和转调。

7. 为前面的练习做一个结尾。注意要有一定的规模,不要太短小,应用结束型的陈述方式。

8. 尝试写作一首有一定规模的乐曲主旋律,可参考用复三部曲式的结构框架。注意不同的段落体现该节讲述的不同陈述方式。尽可能使乐曲的整体结构富有变化和具有鲜明的节奏运动感。

2.5

1. 从音乐语言的表现特征上分别概述中国江南音乐、西北音乐、西南音乐等有哪些基本的风格特征。

2. 从音乐语言的表现特征上概述中国戏曲音乐与曲艺音乐有哪些基本的特征。

3. 简要概述西方的歌剧与中国的戏曲在音乐语言的表现方式上有哪些风格差异。

4. 简要概述电子舞曲与爵士乐在音乐语言的表现特征上有哪些主要风格差异。

第 3 章
音乐的基本织体功能与创作

1. 内容概述

专业创作的音乐作品是由多声部构成的立体框架,这个框架中不同的声部承担着不同的功能。通常,我们把这个由不同功能组合的框架称为"音乐织体"。宏观上,音乐织体可分为三大类:主调音乐织体、复调音乐织体和混合音乐织体。主调音乐织体以主要旋律为中心,其他声部为辅助声部;复调音乐织体是由两条以上旋律构成,没有伴奏声部,每条旋律同等重要,不分主次;混合音乐织体是在音乐陈述的部分段落中将主调音乐织体和复调音乐织体融合在一起应用,既有主调音乐的特征又有复调音乐的特征。我们现在很多的专业音乐创作中,都是以混合音乐织体为主的,主调音乐和复调音乐常常交融在一起,互为补充。在这种情况下,主调音乐和复调音乐的界限已经非常模糊了。下面的内容就是基于这种情况而展开的。我们把音乐的织体功能大致分为主体陈述功能、辅助陈述功能、装饰性功能、低音功能,以及复合功能与功能转换 5 个方面。

2. 教学目标

了解和掌握音乐的织体构成及常用的织体形态,了解织体构成中不同的音乐陈述功能和表现意义。能够在音乐创编过程中有意识的运用不同织体功能和发挥不同织体功能作用,并处理好不同音乐陈述功能之间的关系。

3.1 主体陈述功能

在一个音乐段落中,纵向的音乐声部会有若干个。其中会有一个或几个声部是这个段落的核心部分,这个核心就是主体陈述的部分。它担任着这个段落的主要乐思和表现内容的陈述作用。音乐中各种元素,无论是乐音的还是噪音的、旋律的还是非旋律的,在特定的情况下都可以具有主体陈述功能。具体可归纳为以下形式:

3.1.1 旋律性的主体陈述

旋律在音乐语言多种元素的陈述中是最容易听到的,也是最容易记忆的。因此,旋律作为多种元素陈述中最突出的核心,常常承担最主要的音乐内容表现,是最为常见的形式。具体还可分为单线旋律和条带旋律。

1. 单线旋律

单线旋律是音乐中最为常见的形式,由一个单一的旋律线构成,或有八度的支撑;叙事性长旋律或动机型短旋律均可;可在高、中、低任何声部中出现。

【实例 3-1】 图 3-1 所示的谱例就是一条单线旋律担任主体陈述,伴奏担任的是次要功能(查听光盘实例音响 3.1-01)。

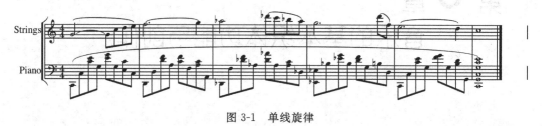

图 3-1 单线旋律

2. 条带旋律

条带旋律是在单线旋律的基础上附加了同节奏的平行声部,使得旋律线条频响加宽,像是一个条带在飘行。附加的平行声部可以是平行四度,平行五度,平行三、六度,以及其他任何出于表现需要的度数。条带旋律可以出现在一个相对长的段落,也可以局部偶然地出现。

【实例 3-2】 平行三度为主的条带旋律,在高音区往往有很好的效果。谱例如图 3-2 所示(查听光盘实例音响 3.1-02)。

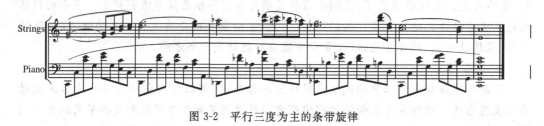

图 3-2 平行三度为主的条带旋律

【实例 3-3】 平行六度为主的条带旋律,条带变宽,声音比平行三度更加厚实。谱例如图 3-3 所示(查听光盘实例音响 3.1-03)。

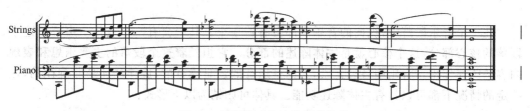

图 3-3 平行六度为主的条带旋律

【实例 3-4】 平行三、六度为主的条带旋律,声音更加饱满、结实,条带特征更突出。谱例如图 3-4 所示(查听光盘实例音响 3.1-04)。

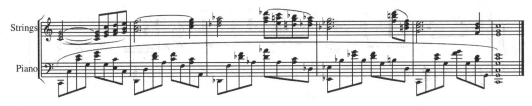

图 3-4　平行三、六度为主的条带旋律

3.1.2　非旋律性的主体陈述

在音乐构成的元素中,除了旋律以外还有调式、调性、和声、音色、配器、演奏演唱法、织体形态等。在这些众多的要素中,并不是只有旋律才能承当主体陈述,很多情况下音乐中其他元素都可以根据需要而成为音乐主体陈述的核心元素。在一些具有特定表现内涵的音乐段落中,旋律元素并不明显甚至不存在,而音乐中的其他些某些元素的表现可能上升为主体。这时,音乐内容表现的任务是由其他各种独立的或组合的非旋律元素构成的。如色彩性和紧张性的和声可以表现一种气氛或暗示某种情绪,非乐音的打击乐可以象征祭祀、古朴,特殊的织体音群表现某种气氛,特殊的演奏法象征某种特定的风格,等等。主体陈述中常用的非旋律性元素主要有和声气氛渲染、有特点的节奏、特殊的噪音或乐音音色、特定的织体音群、电子音响、特殊的音效等。

【实例 3-5】《沙漠狂想——沙漠之海》是以徐缓的电子 Pad 音为背景,描写的是一种空旷的、虚缈的、生命和死亡抗争的沙漠意象。除了中间一段百岁老人吟唱的罗布泊古歌有明确的旋律外,其他段落中的电子波形、苍埙、电子化的弦乐和其他效果都没有旋律性,但这些音响又是主体性的陈述。这种音效式的音响对于表现乐曲的神秘性的情景起到了很好的作用(查听光盘实例音响 3.1-05)。

【实例 3-6】《沙漠狂想——何处罗布泊》同上曲一样,除了百岁老人的歌调外,音乐中其他部分主要是以一个有很大混响的打击乐及电子化的波形构成的,渲染了一种神秘的气氛(查听光盘实例音响 3.1-06)。

【实例 3-7】　在示范实例《钟鼓乐》中,鼓声、模拟的钟、磬声形成一个织体音群,没有明显的旋律。音色的主体性非常突出,因此这个片段的主体陈述是以突出具有象征意义的音色为主要目的的,营造了一种古色古香的宫廷情景(查听光盘实例音响 3.1-07)。

【实例 3-8】《山的遐想》(电子版)中段的白噪音特征的舞蹈性节奏,是用古筝演奏的乐音经过电子处理后的声音,具有原始粗旷的非现实特征,是一种噪音音型构成的主体陈述。图 3-5 所示的谱例是古筝的演奏谱(查听光盘实例音响 3.1-08)。

【实例 3-9】　图 3-6 所示的谱例为舞蹈音乐《菊赋》中段的铜管。这段音乐中没有明确的旋律,铜管音色体现了紧张的和声气氛,背景声音也都是一些介于乐音和噪音之间的声音,总体形成一种音群,这个音群就是这段音乐的主体,是非旋律性的,以突出紧张性和声、音色、力度变化、打击乐等音乐元素为主,表现了一种紧张的气氛(查听光盘实例音响 3.1-09)。

图 3-5 《山的遐想》

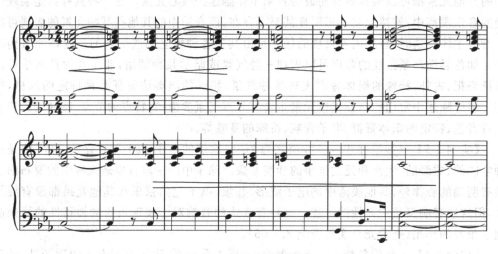

图 3-6 舞蹈音乐《菊赋》

【实例 3-10】《佤族民歌》是一首充满原始激情的部落舞曲。全曲的主要元素是呐喊的人声和打击乐,背景衬托着充满神秘色彩的电子 Pad 音。中间一段吹奏音色使用的是电子吹管,模拟佤族一种土制乐器"谷杆",也是一种非旋律的气氛性渲染。全曲基本是以非旋律的手段来处理的(查听光盘实例音响 3.1-10)。

3.2 辅助陈述功能

在音乐织体中,有些声部在音乐陈述中处于次要地位,起着协助、烘托主体陈述的作用,这种作用就是辅助陈述功能。

辅助陈述功能对主体陈述的作用主要表现三个方面,一是和声烘托作用,二是节奏烘托作用,三是使织体丰富的作用。这三个方面可以拓宽音乐的频响,增加音乐的纵向声音的宽厚度,使声音具有丰富的层次性。也可以增加音乐的横向动态性,增加音乐横向线条和纵向节奏的对比。

辅助陈述声部与主体陈述声部在音区布置上，如果是同类音色，二者在音区上要相互避让，尽量不要重叠，否则会造成声部功能主次混淆；如果是不同类音色，音区可重叠，但仍要以主体陈述处于较突出的音响地位。

常见的辅助陈述功能有以下形式。

3.2.1 背景音型

背景音型通常是在结构较工整的、旋律较明晰的陈述型段落中运用。如在歌曲中及较大的旋律性段落中运用较多。背景音型实际是一个有组织的和声音型群，通常由不同的音型组合而成。在织体中，不同的声部将一个基础的和声用不同的音型进行分解和分配，不同的声部所承担的音色、音型、音区等各有差异，它们共同构成了一个音型群，承担着音乐织体中的辅助陈述功能。背景音型主要由乐音构成，也包括具有特点的打击乐节奏。背景音型的样式是无穷多的，创作者有着巨大的发挥空间。

背景音型虽然是音乐的背景，是一种辅助性陈述。但是由于背景音型所呈现出的不同特点，对主体陈述的情绪表现和风格表现往往具有重要的指向性。因此背景音型的设计在音乐的创作中是一个不可忽视的重要环节。背景音型的设计过程中可考虑以下几方面：

（1）背景音型从形态上可以是单一音型、复合音型、以节奏为主、以分解和弦为主、以线性的柔和性为主、以特殊的音型为主、等时值的、变换时值的、窄幅运动的、宽幅运动的等。

（2）背景音型从情绪上可以有安静、起伏、宽广、明快、热烈、戏剧性等。

（3）背景音型从音色分布来看可以是单音色的或复合音色的。

从上述中看出，背景音型可以很简单也可以很复杂，它的组合样式可以说是无穷尽的。

有一些背景音型可以通过一些智能化自动编配软件来实现。Band in a Box 软件，就是一个流行音乐各种风格的自动编配软件。它是一种节奏音型的组合。在 Band in a Box 软件中，每个风格样式中的吉他与电钢琴等声部就是不同风格的背景音型。当然，要制作出比较生动的、具有丰富的音乐表现的背景音型，只靠自动编配软件是很不够的。因此，自己创作的背景音型通常更符合创作内容的情绪和风格。

下面看几个背景音型的实例。

【实例 3-11】图 3-7 所示的谱例《牧歌》是一个只有一种音型的背景音型。图 3-8 所示的谱例《牧歌》是由两种不同的音型组合成的背景音型（查听光盘实例音响 3.2-01a 和 3.2-01b）。

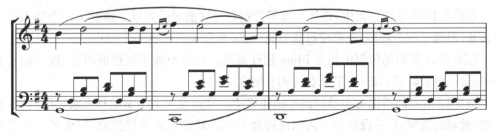

图 3-7 《牧歌》单一音型

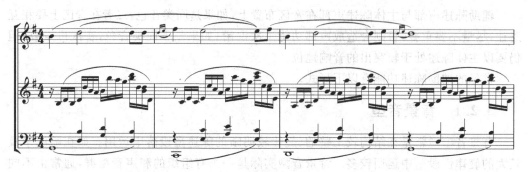

图 3-8 《牧歌》复合音型

【实例 3-12】 在图 3-9 所示的谱例《森林梦之旅-11》中,同一条旋律在乐曲的不同段落中有不同的背景音型,旋律为 Flute。背景是一个单音色的简单音型,具有较大的空间跨度,是一个合成 Bell 音色,具有打击性特点,声音独特,为旋律营造了一个具有神奇性色彩的背景(查听光盘实例音响 3.2-02)。

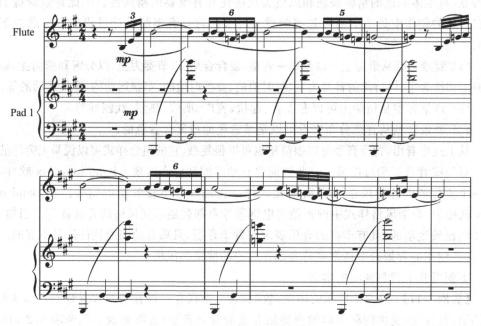

图 3-9 《森林梦之旅-11》(1)

在图 3-10 所示的谱例中,旋律由双簧管担任。在前面的背景上增加了一个弦乐下行的长音,形成了两个音型,色彩变得较明亮(查听光盘实例音响 3.2-03)。

在图 3-11 所示的谱例中仍由 Flute 担任旋律。背景变成了缓慢的声音,浓郁的长音音型,是一种静默的沉思(查听光盘实例音响 3.2-04)。

图 3-12 所示的谱例由小号和圆号担任旋律。背景变成了小军鼓和大鼓,具有内在紧张的、激越的音响,后半段铜管引入四度高叠和弦的戏剧性的短促强奏,渲染了一种具有内在张力的背景气氛(查听光盘实例音响 3.2-05)。

第 3 章 音乐的基本织体功能与创作

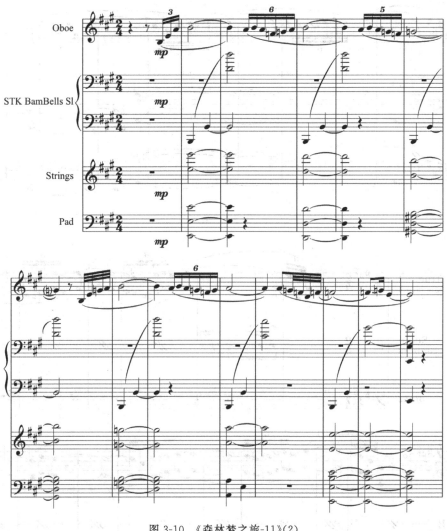

图 3-10 《森林梦之旅-11》(2)

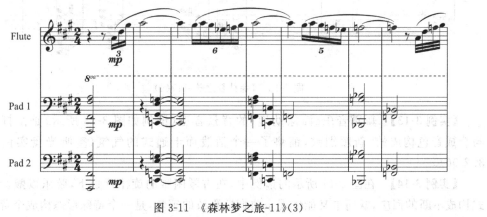

图 3-11 《森林梦之旅-11》(3)

图 3-11(续)

图 3-12 《森林梦之旅-11》(4)

【实例 3-13】 舞蹈音乐《滩涂幼鹿》的背景音型(谱例如图 3-13 所示)是由打击乐与合成音色构成的,新颖别致,铺垫了一个活泼而卡通式的气氛(查听光盘实例音响 3.2-06)。

【实例 3-14】 在图 3-14 所示的谱例中,在古琴闲雅的旋律背景下,弦乐以颤音的形式构成不断的回应,既简单又能体现乐曲娴情雅致的感觉,是一个特殊形态构成个背景音型(查听光盘实例音响 3.2-07)。

图 3-13 舞蹈音乐《滩涂幼鹿》

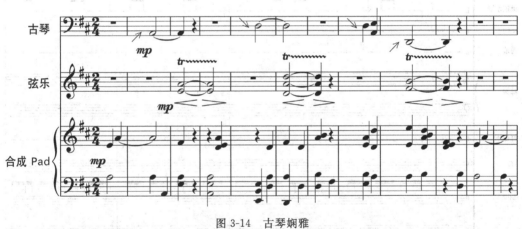

图 3-14 古琴娴雅

【实例 3-15】 MIDI 音乐《洒》的开始部分（谱例如图 3-15 所示），是一个多音色复合型的背景音型。第一个音型由 E.orgen 和 Vibe 音色构成，为等时值的分解和弦；第二个音型由 Synth Brass 构成，是等时值的点状节奏；第三个音型由 Muted Bass 构成，是一个不断循环的短旋律；另外还有打击乐构成的节奏及雨点的装饰节奏，这些元素成为一个节奏群共同承担 Pop Flute 旋律的辅助背景陈述。旋律是五声性的具有江南特点的音调，而正是由于背景的节奏和电子音色的应用，使得乐曲具有鲜明的时尚风格，背景起到的风格界定作用甚至大于旋律（查听光盘实例音响 3.2-08，该曲的全曲总谱及音响可查阅查听 DVD 光盘"PDF 总谱与音响"文件夹）。

图 3-15 MIDI 音乐《洒》

【实例 3-16】 图 3-16 所示的谱例为交响音画《草原音诗》中的慢板。在这个实例中我们看到,背景音型分别由木管、圆号、竖琴、中提琴来构成。为抒情的小提琴旋律铺垫了一个生动的动态背景(查听光盘实例音响 3.2-09)。

图 3-16 交响音画《草原音诗》中的慢板

【实例 3-17】 图 3-17 所示的谱例为交响音画《草原音诗》中的"藏族舞"。圆号承担节奏与和声,四部弦乐以拨奏形式分解了和声。在这个实例中,圆号是一个节奏音型,竖琴是一个分解和弦音型,弦乐也是交替演奏的分解和弦的拨奏,单簧管长音铺垫,这几个声部共同为舞蹈性的双簧管进行背景衬托(查听光盘实例音响 3.2-10)。

图 3-17 交响音画《草原音诗》中的"藏族舞"

【实例3-18】 图3-18所示的谱例为威廉姆斯Anakin's Theme from——The Phantom Menace第一首中的弦乐部分。竖琴时隐时现的琶音与弦乐的四部和声以两拍一个和弦的和声节奏,形成一种缓慢、厚实的和声音型群,在谱例的后半部分,音型有了较多的运动而不显得过于平稳(查听光盘实例音响3.2-11)。

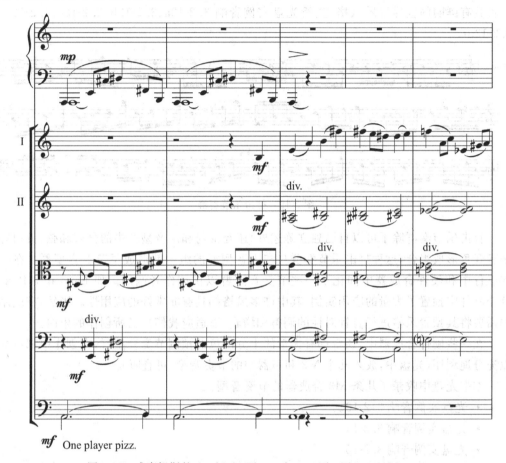

图3-18 威廉姆斯的Anakin's Theme from——The Phantom Menace

3.2.2 打击乐节奏群

打击乐节奏群有时是与背景音型共同组合的,但又经常自成一个群落,形成自己的特点和风格,在背景音型的组合中可有多种选择。

打击乐节奏群是由不同的打击乐音色组合成一个不断循环的动态音型来进行音乐辅助陈述。这种方式在流行音乐中非常普遍,打击乐音群通常可以由一位爵士鼓鼓手所承担。

由于打击乐主要是颗粒性音响,在音乐的整体中很容易被听到,所以打击乐的形态常常直接影响到音乐的情绪陈述。例如,一个具有较长线条的旋律陈述如被分别配以明快的、激烈的、舒缓的打击乐音群时,音乐的情绪将可能会在很大程度上被打击乐的情绪所影响。另外,打击乐音型由于某些特定的节奏组合代表着某一个特定的音乐风格,如拉丁

【实例 3-19】 在图 3-19 所示的谱例中，长笛的旋律配置了的 5 种不同的节奏音群，也就有 5 种不同的风格。第一种是比较硬朗的流行风格，第二种是具有工业打击声的现代风格，第三种具有热烈的拉丁民间舞蹈风格，第四种是具有休闲缓慢的摇摆乐风格，第五种具有鲜明的世界音乐风格（查听光盘实例音响 3.2-12a、3.2-12b、3.2-12c、3.2-12d、3.2-12e）。

图 3-19　打击乐节奏群

打击乐节奏群除了可以自己独立陈述外，还经常与和声音型群中的分解和弦、贝司等乐音音色形成组合，这种打击乐节奏群与和声音型群的组合就形成了节奏音型群。在一些软件中和硬件合成器中固化了一些节奏音型群以供创作者调用。如 Band in a Box。这个软件中预置了大量的应用实例，其中许多风格都具有非常好的应用性。当然，在应用中需要将其预置风格进行有针对性的调整和增删，以适应我们自己所创作的乐曲。

在一些硬件合成器中，通常都有大量的十分出色的预制节奏音型群，在创作中都可加以充分地利用（光盘中，放入几个 M3 和声器中的节奏音型，可查听）。

本书光盘中收录了几条 M3 合成器的节奏音型：

- 光盘实例音响 3.2-13。
- 光盘实例音响 3.2-14。
- 光盘实例音响 3.2-15。
- 光盘实例音响 3.2-16。

3.2.3　Pad 音

Pad 音是由和声长音与电子动态长音构成的，起着声音融合性的功能作用。由于音响类似钢琴踏板构成的延音长音，所以通常把这类音响形态成为"Pad 音"。Pad 音通常应用柔和、中性的音色，如各种合成 Pad 音色、电子动态长音、传统的圆号、弦乐长音等音色来承担，常有较宽的频响和较丰富的声音层次。Pad 音主要"铺垫"在背景上，营造一个声音空间场，各声部都被这个声音场所渗透，使得整体声音显得饱满柔润。Pad 音声部的特点是音色柔和，音头（attack）缓进、音尾（release）缓出，这类音色在音乐中通常不容易被直接听到，但它们所起到的融合和渗透的作用却不容忽视。在制作中 Pad 音的节奏经常不是很规范的，常常呈现出非常自由的状态。Pad 音的工程文件谱通常看上去很乱，但听起来却不乱。因此，在制作处理上有较大的自由性，可以根据情况随时调整不同的音区

和自由处理节奏。由于其发音迟缓,在音乐中似乎是时隐时现的,这样可增加其变化不定的人性化色彩。

根据 Pad 音的声音特征,常用的 Pad 音有柔和性的、具有人声特点的、高频白噪鲜明的、有动态谐振变化的、复合音色组合的等多种形态,形态特征非常丰富。在教材光盘中列举了几种经常会用在音乐中的 Pad 音色供读者参考。请在教学光盘中查听 Pad 音的实例音响:

- Pad 音 1 是柔和性的,声音没有什么特点,作为铺垫非常好,不会干扰前景的其他音色,适合于中低音区(查听光盘实例音响 3.2-17)。
- Pad 音 2 具有明显的电子特征,中间有声音频响的变化波动,作背景时使声音不过于平板(查听光盘实例音响 3.2-18)。
- Pad 音 3 具有明显的人声合唱的特征(查听光盘实例音响 3.2-19)。
- Pad 音 4 具有多种动态声音元素组合的特征,这些零碎的声音组合增加了声音背景的丰富性(查听光盘实例音响 3.2-20)。
- Pad 音 5 是由经过改造过的弦乐音色构成的踏板音,起音缓慢,余音较长,作为抒情柔和的背景可以在很宽的频响范围内进行铺垫(查听光盘实例音响 3.2-21)。

下面是几个实例。

【实例 3-20】 在图 3-20 所示的谱例中,旋律由弦乐的平行六度条带旋律承担,背景完全是用 Pad 音来铺垫的。由三种不同的 Pad 音组合而成,一是柔和的 Pad 音,二是带有电子频响变化的 Pad 音,三是弦乐 Pad 音。Pad 音构成了丰满而厚实的背景音响,对旋律进行了很好的宽广性衬托。谱例中可以看到 Pad 音的谱面好像很不标准,有较大

图 3-20　Pad 实例——抒情的弦乐

图 3-20（续）

随意性,这是 Pad 音在制作过程中的一个特点。由于 Pad 音发音迟缓,余音延长,为了不造成背景声部的声音混乱,也为了背景声部有较多的频响和节奏方面的变化性,Pad 音的制作中通常可采用较为自由的方式进行输入,一边聆听一边输入,以听觉音响的舒适性为标准,而不以谱面为标准(查听光盘实例音响 3.2-22 Pad)。

【实例 3-21】 图 3-21 所示《二泉映月》片段中的旋律由模拟箫的音色构成,背景仅用了一个柔和的踏板音构成,造成一种松厚而静谧的效果(查听光盘实例音响 3.2-23)。

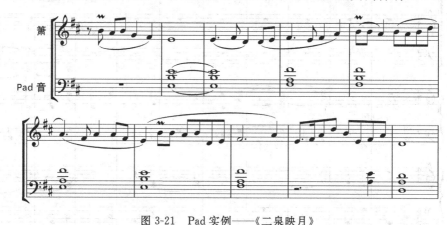

图 3-21　Pad 实例——《二泉映月》

【实例 3-22】 在图 3-22 所示的《幻想即兴小曲》的这个短小的乐曲中,用的是具有人声效果的 Pad 音。这个 Pad 音主要运用在中高音区,施加了延时效果器,造成了缥缈虚

幻的效果（查听光盘实例音响 3.2-24）。

图 3-22 Pad 实例——《幻想即兴小曲》

3.2.4 副旋律

副旋律是在主体陈述中派生出的一些次要旋律，或新引入的对比旋律。副旋律主要形成与主体旋律的纵向局部复调关系。在第 2 章的"局部性复调"中所列出的"间插呼应"、"随机对比"、"和声旋律化"、"音型短句"4 种形式就是副旋律的辅助陈述。具体内容参照前面章节，这里不再复述。

3.3 装饰性功能

在音乐的陈述过程中，除了主体陈述和辅助陈述的声部外还有许多声部承担着装饰性的功能。有如一个女孩，她所穿的服装起着衬托她形象的主体功能，而头饰、耳环、戒指、项链、服装上的各种饰件等都起着装饰的功能。同样的道理，在音乐中，如果有丰富的装饰来修饰音乐的主体，甚至修饰音乐的辅助声部，音乐就会显得更加生动、丰富，有层次，有细节。经常会有这样的情况，音乐的旋律并不一定很生动，但由于有了丰富的装饰，这段音乐仍然显得十分动人。因此我们对音乐中的装饰性手法要给以足够的认识，并通过大量分析优秀音乐作品来积累各种装饰性构成的创作和制作技术。

装饰性的声部通常具有片段、短小等特点。经常依附于主体的某种元素或对主体陈

述或辅助陈述的某些细节进行展延。因此,装饰性的声部通常是在已有了主体陈述和辅助陈述声部框架的基础上,进行装饰性声部的添加。

另外,在计算机音序环境下既要进行音乐创作,又要保证声音最后的成品性。因此,传统音乐制作流程中由演奏员、指挥、录音师等所进行的工作此时都要由我们自己来完成。由此,计算机环境下的音乐创作就包括了另外一项功能:声音的调制与创作。在音乐创作与制作的过程中,对声音从不同角度进行装饰性修饰是创作的重要内容之一。因此,此节的内容包括两个大的方面:结构与织体装饰、声音装饰。

3.3.1 结构与织体装饰

结构与织体装饰通常是在辅助性陈述的声部基础上点缀一些局部的、短小的、有特点的音响,使得结构句段有很好的衔接,也使得辅助陈述产生许多声部细节,是打破辅助陈述声部较单一的常用手段。结构与织体装饰通常用间插、呼应、过渡、局部强调、随机引入等方法来构成。

间插、呼应与过渡是结构装饰的常用手法。是在结构的陈述空当处进行间插或呼应性的装饰,或在结构段落的转接处进行过渡性装饰。结构装饰类似于流行音乐结构中的 Fill in。前面曾讲过复调的间插呼应,也属于这个范畴,但音乐结构中,除了复调短句外,还有许多声音元素都可以作间插呼应。

在音乐的旋律陈述中,通常会有许多静止的空当,如休止符、较长的音或较稀疏的时值等。在这些部位处,采用短小的间插装饰或呼应装饰可使音乐的进行更流畅、更有变化。具体的装饰形式因人而异,可以是乐音,也可以是打击乐或特殊音效,可以是主要旋律材料的延伸,也可以是全新的对比材料。

【实例3-23】 图3-23所示的谱例为舞蹈音乐《菊赋》片段。在笛声的背景空当处,分别用不同的打击乐音色、古筝音色、点状的马林巴音色作间插与呼应装饰,弥补了散板结构的音乐过于松散的缺点,使结构有了推进性,音响上也有了丰富性(查听光盘实例音响3.3-01)。

图3-23 舞蹈音乐《菊赋》

【实例 3-24】 图 3-24 所示的谱例为舞蹈音乐《滩涂幼鹿》片段。在这个实例中，主旋律是明快的弦乐，构成间插呼应的元素有低音 mute（四音）贝司的短音型、打击性合成音色的短音型、灵巧的打击乐、电子音型间插呼应（查听光盘实例音响 3.3-02）。

图 3-24 舞蹈音乐《滩涂幼鹿》

【实例 3-25】 在图 3-25 所示的示范实例中，弦乐《茉莉花》的变奏旋律的长音空处，分别由铜管的号召性音调与木管轻灵活泼的音型构成间插呼应（查听光盘实例音响 3.3-03）。

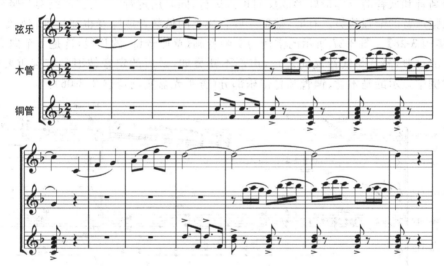

图 3-25 《茉莉花》间插呼应

过渡性装饰是在织体段落发生变化的衔接处进行的连接性装饰。常见的是引入一些短小的新元素作为经过性过渡。一方面新素材弱化前面段落进行的惯性；另一方面为新的段落进入作铺垫，避免新段落的进入显得过于突然。

【实例 3-26】 杂技音乐《草帽》是一段现代、时尚、动感强烈的杂技配乐。这段音乐运用了若干个循环素材，每个素材都构成一定规模的段落，段落之间的过渡都是运用了一系列插入性带有非乐音的音效材料作衔接，这些起衔接作用的素材生动的打破了音乐由于较多循环而造成的缺少变化性（查听光盘实例音响 3.3-04，关注以下时间点处的过渡性装饰：0:16、0:37、0:48、1:10、1:27、1:52、2:06、2:25……）。

另外，过渡性装饰常利用渐弱或渐强来进行不同段落的衔接。

渐弱型的装饰通过织体层次、力度的削减或速度的减慢来造成，比较容易处理。

【实例3-27】 图3-26所示谱例为交响音画《草原音诗》的片段。舞蹈音乐前的过渡是一个渐弱型过渡，声部通常交接递减（查看光盘中"PDF总谱与音响"文件夹中《草原音诗》PDF总谱第66~72小节，查听光盘实例音响3.3-05）。

图3-26 《草原音诗》渐弱型过渡

渐强型的过渡通常用一个鲜明的渐强趋势来过渡到下一个情绪更为高涨的段落中去。这种形式在音乐中非常多见，形成渐强型的过渡手法也很多。渐强的装饰过程中，乐音部分高音和低音的声部最好形成反向扩张进行，同时用定音鼓、大钹的滚奏和竖琴的刮奏来加强声音的渐强趋势。有时，辅助一些合成类的低频音或噪音也能达到较好效果。

【实例3-28】 图3-27所示的谱例为交响音画《草原音诗》的片段，这是一个向高潮点进入前的过渡，高音与低音反向进行，声部不断叠如，最后的定音鼓滚奏有着重要作用。下面谱例中显示的是木管、铜管和打击乐部分（查听光盘实例音响3.3-06）。

图3-27 《草原音诗》渐强型过渡

第 3 章 音乐的基本织体功能与创作 85

【实例 3-29】 图 3-28 所示的谱例为《枫桥夜泊》的片段。此段乐曲中是弦乐高潮前的过渡，在这个过渡中，速度慢起逐渐加快，力度渐强，最后由定音鼓、大镲的滚奏以及古

图 3-28 《枫桥夜泊》渐强型过渡

筝的刮奏引入高潮点（查听光盘实例音响 3.3-07）。

3.3.2 局部强调装饰

局部强调是在音乐的某些局部，增加织体厚度、增加力度起伏、增加特殊的声音效果，增加力度的打击性，等等，以使得音乐的局部音响得到了夸张的处理，与前后形成鲜明的对照。局部强调常见的形式为点状装饰、块面状动态装饰、随机引入等。用弦乐群和铜管群作声部强调效果比较明显。

1. 点状动态强调装饰

点状的动态装饰是在一些节奏点上由多个声部以较短的时值共同强化某些节奏重音，具有打击性动态强调的作用，造成音乐陈述中的动态弹性及鲜明的强弱动态对照。乐音和噪音均可起到重音的强化作用。

【实例 3-30】 在图 3-29 所示的示范实例中，旋律中的强音点就是一个可作动态装饰的部位。参考光盘中两个对比的音频。第一个音频（见图 3-30）只是在旋律的强音处以旋律自身的音色作重音处理，第二个音频（见图 3-30）则用其他音色辅助强音，起到了真正的点状动态装饰的效果（查听光盘实例音响 3.3-08a 和 3.3-08b）。

【实例 3-21】 图 3-30 所示的这个示范实例是在前面讲解和声时用过的例子。这段音乐中已经有了线条性的低音，为了使这段音乐的音响更有弹性，可用拨弦贝司在强拍和次强拍上给以点状的装饰，使得低音更有活力（查听光盘实例音响 3.3-09）。

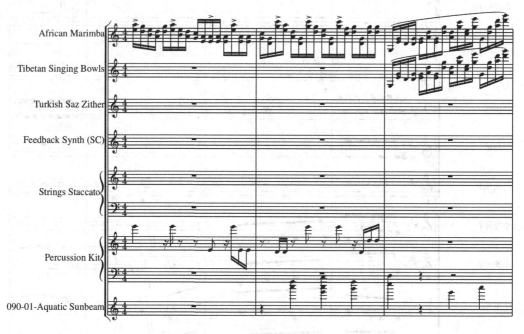

图 3-29　强音点状装饰

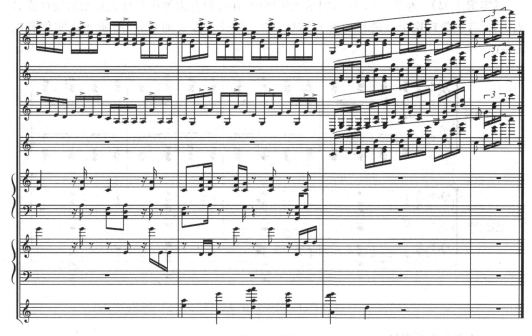

图 3-29（续）

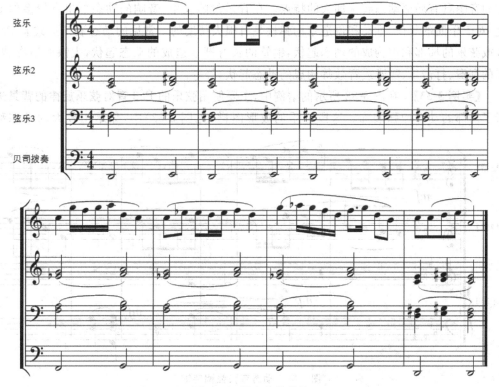

图 3-30 低音点状装饰

【实例 3-32】 在图 3-31 所示的示范实例中,在强悍有力的小号柱式和弦的旋律强音点上,低音铜管对这个点进行力度和厚度补充,形成了强音的夸张(查听光盘实例音响 3.3-10)。

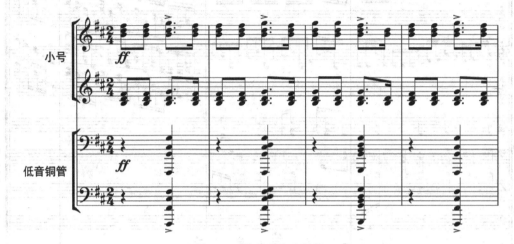

图 3-31 旋律强音点装饰

2. 动态夸张强调装饰

动态装饰是在音乐的局部,营造出具有鲜明响度变化或频宽变化的片段,被加强和装饰的音响具有局部动态起伏加大的特点。在音乐的陈述中,音响的动态如果有较多的变化,对于乐曲的起伏、推动和创造结构弹性是有很大帮助的。常见的动态装饰形式有 Pad 音或弦乐的局部和声构成的动态起伏,铜管的长音渐强造成的动态起伏,大镲的滚奏、竖琴的刮奏、打击乐、噪音或音效等构成的动态起伏,等等。

【实例 3-33】 在图 3-32 所示的谱例中,主要使用弦乐的 Pad 音对弦乐旋律的背景进行了局部的动态加强装饰。这段音乐的波形图谱(见图 3-33)中,显示出较大的动态部

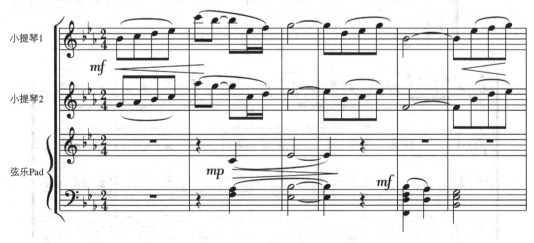

图 3-32 动态夸张强调装饰

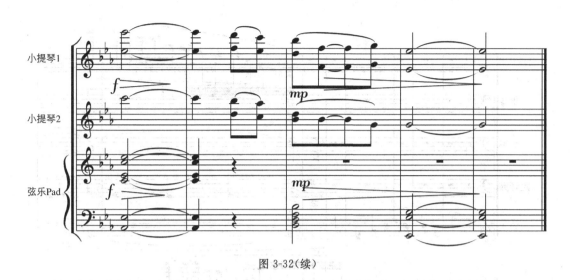

图 3-32（续）

图 3-33 动态夸张强调装饰

分,就是被加强的局部(查听光盘实例音响 3.3-11)。

【实例 3-34】 图 3-34 所示的谱例为《森林梦之旅-6》的片段,这是一段抒情音乐的旋律部分。如果按照一般的抒情编配,可能会显得平淡。在这个实例中,充分利用动态装饰的手段而使得整个段落在结构方面和频响方面都有丰富的变化和动力感,用鲜明的动态感补足了悠长旋律的静态感。查听光盘中的实例音响,感受动态装饰的音响效果(查听光盘实例音响 3.3-12)。

图 3-34 《森林梦之旅-6》动态强调

图 3-34(续)

【实例 3-35】 图 3-35 所示的谱例为舞蹈音乐《天禄》的片段。在这个例子中,弦乐承担着动态装饰的主要任务,使得整个幻想性的背景弦乐衬托富有生动的起伏性。声音的频响空间也在装饰中被加宽、加厚了(查听光盘实例音响 3.3-13)。

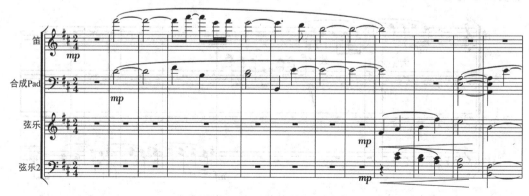

图 3-35 弦乐的动态装饰

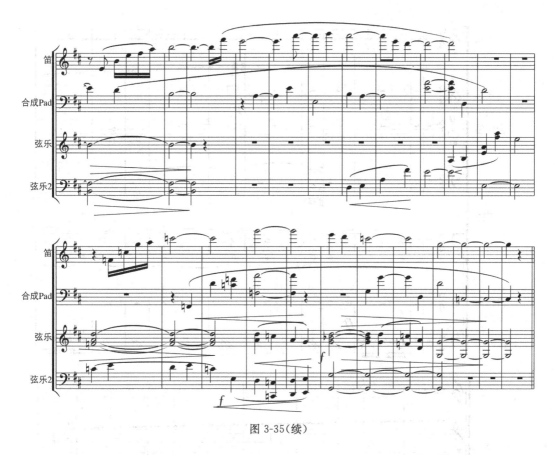

图 3-35（续）

3．随机引入强调装饰

随机引入是在音乐的任何部位引入装饰性的声部，通常引入的音色都较有个性，能够较容易地被感知。这种引入并没有特定的规律，主要是以创作者的感觉来确定何时何地加入怎样的装饰声部。装饰声部的音色可以是乐音、打击乐、电子噪音、特殊的音效等。随机引入在以管弦乐思维的创作中应用非常多，管弦乐的特征在于织体的丰富多变和非循环性。因此，这种带有较大灵活性的创作对创作者提出了较高的要求，要求创作者有丰富的想象力和运用多种手段组织材料进行装饰的熟练技术。在计算机音序环境下，由于音色材料非常丰富，为我们进行随机引入强调装饰提供了更多、更自由的可能性。

【实例 3-36】 图 3-36 所示的谱例为《沙漠狂想——何处罗布泊》的片段。在这个音乐段落中，旋律是一个罗布泊百岁老人歌唱的原始民歌采样。音乐的背景大量运用了随机引入的装饰手法。下例中列出了装饰性的主要元素，包括空旷而震撼的大鼓和大镲、飘忽不定的合成点状低音与合成 Pad 音、犀利的合成弦乐的下滑音型，等等。这些都使得这首短短的古歌具有一种神秘、捉摸不定、幻想般的意境（查听光盘实例音响 3.3-14）。

【实例 3-37】 李亚多夫《八首俄罗斯民歌》第一首是一首小变奏曲，图 3-37 所列举

图 3-36 《沙漠狂想——何处罗布泊》

的这个段落就是运用随机引入构成的。单簧管、中提琴、小提琴、大提琴的依次进入各自为完全不同的短旋律,它们的进入带有不确定的随意性(查听光盘实例音响3.3-15)。

图 3-37　李亚多夫的《八首俄罗斯民歌》的第一首

3.3.3　声音装饰

1. 音色装饰

音色装饰的目的是为某音色添加更加丰富的声音内涵、有特点的声音细节、更宽阔的声场,等等。音色装饰主要是通过声音叠加来构成的,可以用同一类音色来叠加,也可以用不同类音色来叠加。音色装饰也可以运用特殊效果器来使声音变得更加丰富。

1) 同类音色叠加装饰

选取同类的音色叠加装饰可使音色变得厚实,如将声像左右分开则使声音变得宽阔。叠加中所选用的同类音色要有明显的音色上的不同,最好要有微小的音高差和时间差,这样能够形成更好的厚实和宽阔的效果。完全相同的音色或过于相近的音色不宜叠加,它们相同的频率会相互抵消,不能产生宽阔的声音。叠加常用在弦乐音色和弹拨类音色上。

在弦乐音色的制作中,如果只开一个单轨声音是不够丰富和宽阔的。通常要开若干轨,叠加不同的弦乐,不同的演奏类型也要分开。下面的多轨音色叠加可供参考。

- 发音较慢的弦乐(包括高音到低音),设置 3 轨。
- 中性的发音较快的弦乐,设置 2 轨。
- 短促结实的 Macato,设置 3 轨。

- 拨奏,设置 2 轨。

也就是说,大约要有 10 轨来为不同的弦乐演奏来进行声音的装饰。如果不考虑后期用乐队演奏,声部不必划分为小提琴、中提琴、大提琴、低音提琴等,只分高声部和低声部弦乐就可以了,这样便于从整体分配弦乐轨数,而不至于轨数太多。

【实例 3-38】 图 3-38 所示的谱例中的弦乐是由不同音色的弦乐叠加装饰来制作的。这是一个以抒情性为主的段落,旋律以长线条柔和性为主。所叠加的弦乐分别是高音 3 轨,低音 3 轨,共 6 轨。高音 3 轨所用的音色为:①Logic 中的 String1;②Giga 格式的 Roland 采样弦乐;③Yamaha ES7 合成器中的弦乐。低音 3 轨所用的音色为:①Logic 中的 String1;②Kontakt 插件中的大提琴;③Yamaha ES7 合成器中的弦乐。通过叠加装饰过的弦乐声场宽阔、声音饱满。当然,还要作声场的分配和录入时的细致处理,才能达到较好的效果(查听光盘实例音响 3.3-16)。

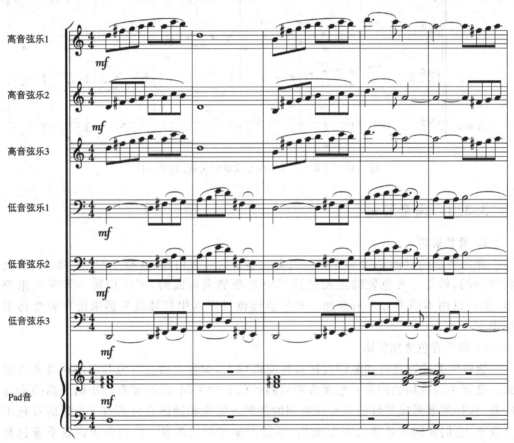

图 3-38 同音色叠加装饰——弦乐

【实例 3-39】 在图 3-39 所示的谱例的背景吉他音型的装饰中,采用了同音色装饰的方法。吉他声部选用了两个有差异的音色,分置于两轨,演奏相近似的音型。这样两轨的吉他音响互为装饰,由于音色上的差异和演奏音型上的差异,形成了一个较宽的声场。在流行音乐的制作中这是一种常用的制作方法(查听光盘实例音响 3.3-17)。

图 3-39　同音色叠加装饰——吉他

从图 3-40 中可以看出两轨吉他的声像差和音量差。

2）不同类音色叠加装饰

不同类音色的叠加可用多轨完全不同的音色合成在一起，构成丰富的声音或产生许多声音细节与色彩。许多合成器中或 Vst 插件音源中都有类似的声音，称为 Combination 或 Progrem。这种音色的组合性是无限的，少则两轨，多则七八轨。叠加装饰的音色可分为静态和动态两种。静态叠加的音色在持续的过程中没有过多的变化，动态叠加的音色在持续的过程中会有频率、琶音、声像等方面的变化，常被戏称为"一指禅"。

图 3-40　两轨吉他的声像差和音量差

【实例 3-40】图 3-41 所示的谱例为《森林梦之旅-1》的引子，围绕着长笛的 tr 音型，叠加了 Bell、电子 Pad，装饰着这个音型，使得声音既被加厚了，又有了较多的声音层次（查听光盘实例音响 3.3-18）。

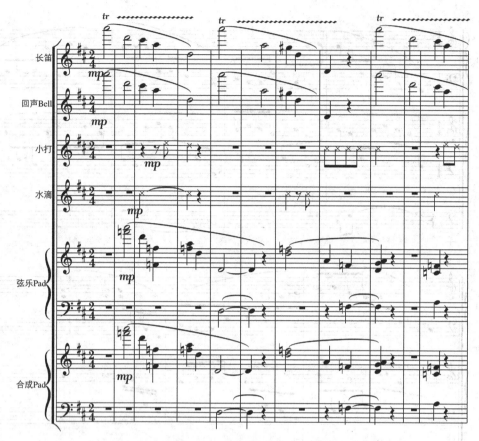

图 3-41　不同音色叠加装饰

【实例 3-41】 这是一个 Combination 的组合音色。这个音色中，核心是 panflute，叠加了平行四度的合成 Pad 音和风铃的音色，使得这个声音有很好的田园性（查听光盘实例音响 3.3-19）。

2. 频响装饰

在音乐音响中，高频和低频是音乐频响的上下两端，它决定音响的明亮和厚度，因此很重要，相当于我们常说的音乐的两个外声部：高声部和低声部。频响装饰主要通过的高频和低频的刻意强调而使得音乐具有更宽的频响。

1）高频装饰

高频装饰通常运用清澈透亮的小钟琴（Bell）或带有高频细沙般的 Pad 音来点缀，使得音乐富有光泽。高频的装饰使用不宜过多，过多的高频会使音乐显得轻飘。

在本书光盘中放入了几个小钟琴的音色及其他具有高频色彩的音色，这些音色在制作中用于高频点缀会有较好的穿透性。请查听：

- 光盘实例音响 3.3-20。
- 光盘实例音响 3.3-21。
- 光盘实例音响 3.3-22。
- 光盘实例音响 3.3-23。

- 光盘实例音响 3.3-24。
- 光盘实例音响 3.3-25。

【实例 3-42】 在《奥运五环》(谱例见图 3-42)中,丰厚的音响由于有了高频小钟琴的点缀而不显得过于沉重,增加了星星点点的透亮(查看光盘实例音响 3.3-26)。

图 3-42 高频装饰

【实例 3-43】 图 3-43 所示谱例为 MIDI 音乐《洒》的开始部分。在这首乐曲开始,大量的运用等时值到钟琴高频音型,具有强烈的动感和现代的气息,明快而生动(可查看光盘中《洒》总谱,查听光盘"PDF 总谱与音响"文件夹中"MIDI 音乐《洒》"开始部分)。

图 3-43 高频装饰

【实例 3-44】 在前面作过的示范实例音响(谱例 3.3-08)上加入高频装饰(谱例见图 3-44)。与没加装饰的音响相比,加了高频装饰的片段频响加宽了,有了更多的光泽,使得整个织体有了通透感(查听光盘实例音响 3.3-28)。

图 3-44 高频装饰

图 3-44(续)

【**实例 3-45**】 图 3-45 所示的谱例为《牧歌》的片段。在这个实例中,高频的装饰是由具有鲜明高频特点的合成 Pad 音构成的。从谱例上看,这个声部似乎非常简单,但是它

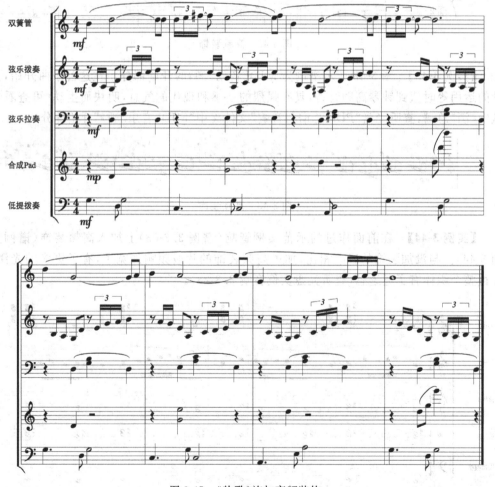

图 3-45 《牧歌》施加高频装饰

的装饰效果还是非常明显的。可在光盘中查听没加高频装饰的音响实例和加了合成 Pad 高频装饰的音响实例,比较二者的差别。未加高频装饰的音响更温暖一些,增加了高频装饰的片段频率更加宽广,具有一些现代的电子感觉。两段的音响风格各有不同(查听光盘实例音响 3.3-29a 和 3.3-29b)。

需要说明的是,并不是所有的音乐都需要施加高频装饰,在计算机音序环境下的制作过程中,有时不经意中会使得高频应用过多。过多的高频使用会使音乐显得浮躁,因此施加高频装饰应该适度和适量,要根据表现的需要来进行施加。

2) 低频装饰

低频装饰通常是为了增加音乐织体的厚度。通常使用柔和的合成音色的长音来补充低频,并尽可能地使这个长音具有缓和的力度起伏变化,否则生硬、平直的低音会给音乐的表现力带来很大的影响。

在《沙漠狂想——沙漠之海》这段音乐中并没有明显的旋律,主要是以动态低频长音为主。频响主要在 45~75Hz。从图 3-46 中的 3D 频谱图中可以看出,低频的总体音量占据绝对优势。这段音乐的低音长音如果没有低频夸张的装饰,其深沉、神秘、内在紧张的气氛是很难表现出来的。这个实例说明,由于电子音响的加入创作,频响也是音乐语言表现元素中新的内容。这段音乐简单的长音就是被强烈夸张的低频频响宣泄的更加具有听觉冲击力的实例(查听光盘实例音响 3.3-30)。

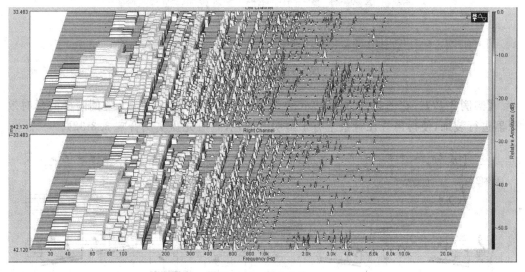

图 3-46　低频装饰

3. 空间装饰

空间装饰主要是运用效果器虚拟出一个空间环境使得声音变得更加立体。空间装饰主运用较多的是混响效果器和延时效果器。

【实例 3-46】《牧歌》中的内声部弦乐拉奏(谱例见图 3-47),由于加了延时效果器,使得声音具有了较宽的场和一个较大的空间,这个声音对其他声音作了很好的背景润饰。对比光盘中 3.3-31a 空间装饰-无空间效果、3.3-31b 空间装饰-有空间效果。

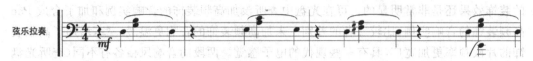

图 3-47 《牧歌》中的内声部弦乐弦乐拉奏谱

图 3-48 所示为这个声部施加的 Logic 软件中立体声 Delay 效果器的参数。造成了弦乐声部在空间场中的飘动的效果,形成了较饱满的声音空间。

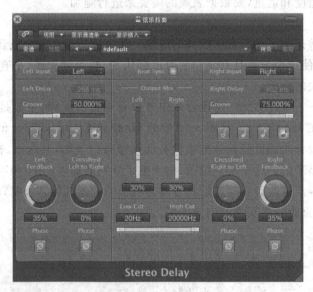

图 3-48 Delay 效果器

【实例 3-47】 在图 3-49 所示的示范实例中,马林巴音色运用了上一例同样的延时效果器进行装饰,使得声音在背景上有了鲜明的润色(查听光盘实例音响 3.3-32)。

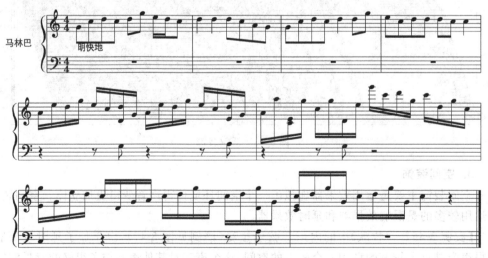

图 3-49 空间装饰

【实例 3-48】 图 3-50 所示的谱例为舞蹈音乐《滩涂幼鹿》的片段。在这段音乐的开始,动态 Pad 音与弦乐一起构成了一个清新透彻的清晨景象。弦乐的空间音响在这里十分重要的,主要运用了较大的混响量来造成空旷的音响,图 3-51 所示是弦乐 Pad 音轨的混响效果器及参数(查听光盘实例音响 3.3-33)。

图 3-50 舞蹈音乐《滩涂幼鹿》

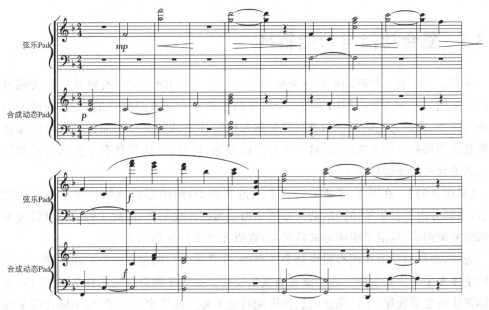

图 3-51 舞蹈音乐《滩涂幼鹿》空间装饰

3.4 低音功能

在音乐的织体中,低音的功能非常重要。由于它处在音乐织体的最底层,所以它既起着和声的功能支撑作用又承担着音响的低音支撑作用。当然,在音乐的不同段

落中并非一定都要有低音,有些段落出于表现的需要,可以省略低音层。低音通常以两种形式出现:一种是以某种特定的节奏音型的方式出现,点状、有音头。这种低音可以强化音乐织体的节奏动力,在流行风格的音乐中应用更为普遍。第二种是线性的,低音以长音或旋律线的形式出现,这种低音通常可使织体的横向运动显得流畅。这种低音在管弦乐思维的乐曲中,或循环律动节奏较少的音乐中应用更为普遍。

【实例 3-49】 从李亚多夫《俄罗斯民歌八首》第一首这个实例中可以看出管弦乐曲的低音具有非常大的灵活性,主要以非循环性构成(谱例见 DVD 光盘"PDF 总谱与音响"文件夹,查听光盘实例音响 3.4-01)。

【实例 3-50】 图 3-52 所示的谱例为 MIDI 音乐《洒》的片段。这首乐曲以流行风格构成,低音大多具有循环律动性,有时承担短旋律,有时承担和声低音,显得非常的活跃(总谱见 DVD 光盘"PDF 总谱与音响"文件夹,查听光盘实例音响 3.4-02)。

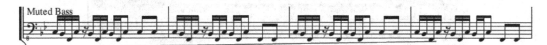

图 3-52　MIDI 音乐《洒》低音功能

3.5　复合功能与功能转换

在音乐织体的一些声部中所承担的功能有时并不具有唯一性,有时某一种功能可能同时还起到另一种功能的作用。如一个清亮的小钟琴在作高频装饰的同时,构成了一个短小的音型,这时它就同时承担着高频装饰和依附性复调的复合功能;再如,辅助陈述的和声长音如果有了较多的运动,具有了旋律的倾向,这时,织体就具有了主调音乐和复调音乐双重含义的复合功能了。

【实例 3-51】 在图 3-53 所示的这个示范实例中,前半部分弦乐是和声长音辅助陈述,后半部分由于弦乐旋律的运动大幅增加而成为旋律化和声,因此主调织体就转变为了局部的复调织体,构成了织体形式的转化(查听光盘实例音响 3.5-01)。

另外,声部的功能作用有时也是会转换的,在音乐进行的过程中原有功能随着音乐陈述的主体发生变化某些声部的功能也会发生变化。如属于辅助陈述的伴奏音型可转变为主体陈述的主要旋律;主体陈述的旋律可能转化为辅助陈述次要旋律;辅助陈述的某种非旋律元素可能转化为主体陈述,等等。

【实例 3-52】 《草原音诗》具有鲜明特征的舞蹈旋律在经过较大篇幅的发展后,到了高潮时转化为衬托性的背景,变成了辅助陈述(谱例见图 3-55),前景的主体陈述(谱例见图 3-54)则由新的、宽广的铜管旋律承担。这种陈述过程中的功能转换使乐曲陈述材料保持了精练和统一(总谱见 DVD 光盘"PDF 总谱与音响"文件夹,查听光盘实例音响 3.5-02a 和 3.5-02b)。

综上所述，声部的织体功能作用是可以随着横向运动和纵向运动的变更而不断变更，其表现意义会发生转变。因此对于声部的功能作用应该从动态的、发展性的角度认识和利用，不能墨守成规、一成不变。

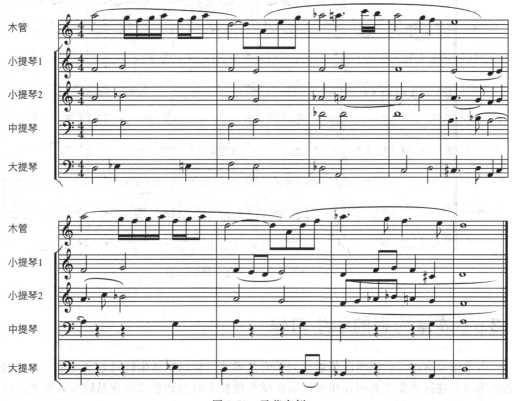

图 3-53 示范实例

图 3-54 《草原音诗》主体陈述

图 3-55 《草原音诗》转化为辅助陈述

3.6 本章内容的学生习作

　　本章中收有南京艺术学院传媒学院录音艺术系三年级本科生针对本章各单元内容的创作练习。在这些学生的习作中可以听出学生的技术掌握和艺术表现是同时兼顾的。有的练习中，学生标出了某种特定的标题或情绪，使创作练习的针对性表现得到了强调。学生的练习中，制作和作曲都还仍存在一些技术的问题，常常听到学生作品的作曲部分思维还比较完整，但在声音美感上效果不佳。从制作技术方面来看，在开始学习时对于声音的调制和装饰往往重视不够，通常只注重选择音色，还只注重旋律和织体基本框架的创作，随着练习的增加，在教学的过程中逐步强调了对声音的各种技术性处理及效果器的应用。在本章的练习中，可以听出他们在这方面的实践应用，对各种声音的装饰手段都给予了特别的练习。查听查看光盘中"第三章"中"学生习作"文件夹中的音频文件和简要文字说明。

习题

3.1

　　1. 在音乐作品中聆听并分别注意弦乐、木管、铜管条带旋律的应用，注意是在何种情绪下运用的，并列举出几个实例片段。

　　2. 参考示范实例，写作一个抒情旋律的乐段，选用弦乐和长笛，配以简洁的钢琴或竖琴的伴奏。

3. 在前一练习基础上,分别为该旋律配制三度为主、六度为主、三度与六度结合的条带旋律。

4. 分别为长号、小号制作具有号召性特点的2声部、3声部的条带旋律。注意选择具有明显音头的音色。

5. 在音乐作品中聆听并找寻非旋律性陈述的应用,注意是在何种情绪、情景下运用的,并列举出几个实例片段。

6. 制作一段在低音区利用紧张性不协和和弦来象征内心不安、恐惧的音乐片段。注意以突出和声的音响为主,不要有明确的旋律,可多用力度变化和休止符的手段来辅助。音色可选用有明显电子感的合成音色。

7. 制作一个主要运用电子波形表现神秘色彩的音乐段落。注意选用的波形最好有明显的起伏变化。并选用其他音效作为辅助。

3.2

1. 在音乐作品中聆听并找寻各种背景音型的应用。注意是在何种情绪下运用的,是在何种音乐风格中应用的,用什么音色承担的。列举出几个实例片段。

2. 制作以抒情性为主的音乐片段。音型选用竖琴和钢琴。旋律选用长笛或双簧管,注意通过11号控制器的画线和1号颤音控制器来修饰木管乐器的表情。注意背景音型可作适当的局部改变,以避免过于单调。

3. 制作以明快活泼为主的音乐片段。将背景音型的低音分配给短促音头的贝司,其他声部安排给马林巴类音色或弦乐的拨奏音色,并分置两轨,注意两轨的音色要有明显的差异。声像分别安排在极左和极右。旋律采用木管音色或具有弹性的电子音色。多用跳跃性和短小的动机形态构成,适当运用色彩性和弦。

4. 分别创作以抒情、安静、幻想为主的音乐片段,为其设计不同的背景音型,适当运用色彩性和弦。可选用电钢琴音色或具有电子特点的音色。

5. 设计一条简短的和声序列,用弦乐、木管、竖琴音色制作成和声音型群。

6. 设计一条简短的和声序列,用铜管、木管音色等制作成和声音型群。

7. 自己创作一条抒情性的旋律,尝试用叙事性、舞蹈性、戏剧性三种不同的情绪为其配置背景音型。

8. 在 RMXstyler 鼓音源插件中,聆听不同风格的打击乐 loop,将自己所喜欢的节奏组合按不同的风格和表现特点进行分类并存入用户库中以备以后调用。

9. 在 Band in a Box 音乐软件中查听各种不同节奏音型群的风格,比较不同风格的主要差异。将自己所喜欢的风格存入用户库中以备以后调用。

10. 写作一首流行风格的歌曲,尝试用 Band in a Box 音乐软件为其配伴奏。注意安排流行音乐中常用的变化和弦与高叠和弦。将选定的伴奏风格转换成 MIDI 文件,在自己应用的音序软件中打开,更换更好的音色,并增删自动配器中声部中的不足。

11. 在音乐作品中聆听并找寻运 Pad 音的应用。注意 Pad 音不同的运用特点和音色特点。列举出几个实例片段。

12. 创作一个单旋律的弦乐片段,用 Pad 音为其铺垫背景。可以不使用低音弦乐以

免与 Pad 音形成音区上的冲突。

13. 运用具有电子特点的、有动态变化的 Pad 音，与小钟琴类的音色结合，创作并制作一个具有幻想性的片段。

3.3

1. 在音乐作品中聆听并找寻各种间插、呼应与过渡装饰的应用，并列举出几个实例片段。

2. 为图 3-56 所示的旋律进行编配。先为旋律配和声并作一个简洁的背景音型，然后在此基础上根据乐曲的节奏空当和力度变化，进行间插、呼应与过渡装饰的设计和制作。注意不要喧宾夺主，装饰声部点缀一下则可，不必填得过于满。

图 3-56　3.3 习题 2 谱例

3. 创作一段音乐，其中包括两种不同特点的部分，每一部分 2～4 乐句，第二部分包括一个高潮区。尝试用几种不同的间插、呼应与过渡装饰方案为这个段落的乐句之间、乐段之间进行结构装饰制作。可以多运用一些非乐音素材，如打击乐、有特点的音效等。

4. 创作一个明快活泼的音乐片段，其中设计一些不规则节奏点上的强音，运用点状动态装饰的方法加强这些强音。旋律可用合成类音头明显的音色，点状装饰的音色可用乐音与打击乐的结合来构成。

5. 创作一个抒情的旋律，用 Pad 音和竖琴的分解和弦为其制作背景，用贝司对竖琴的低音点给予加强。

6. 在音乐作品中聆听并注意动态装饰的应用，并列举出几个实例片段。

7. 参考李亚多夫《俄罗斯民歌八首》第三首前 14 小节，创作并制作一段抒情性的音乐。注意应用局部动态装饰的方法，使得徐缓的段落体现出不平静的动态起伏。主旋律的音色可任选，背景动态起伏的音色可用 Pad 音或弦乐（在光盘中查看乐谱及参考音响）。

8. 制作一个速度较快的音乐段落，主旋律以十六分音符的快速音型为主，音色任意选择。在段落中的适当位置上不断插入大镲、大鼓的滚奏，竖琴的刮奏，其他打击乐音响或音效等，成为一个具有鲜明动态起伏的段落，使整体具有紧张动荡、不平静的情绪表现。注意其他的伴奏背景不要铺得太满，以突出动态装饰的进入。

9. 写作一个慢速具有幻想性的旋律，为这个旋律编配具有随机引入特征的背景。注

意旋律中最好有较明显的长音及休止空当。随机引入的素材不宜过多、过庞杂。在背景上，最好有一个相对稳定的元素，如 Pad 音始终保持稳定，以避免乐曲素材不够统一。

10. 写作一个中速、时尚的抒情性旋律，可用电钢琴和吉他音色。为这个旋律编配一个简单的背景音型，可仍用电钢琴或吉他音色。在这个基础上，在适当的部位运用乐音、小打、音效等添加随机引入的装饰。注意装饰的元素不宜过于强烈，可以电子 Pad 音制作局部动态强调型的随机引入，以及具有空旷延时效果的小打音色。

11. 在自己的音源中找寻不同类型的小钟琴类音色，并选定几个可用性较强的音色存在自己的用户库中以备后用。

12. 在自己音源中找寻具有明显高频特征的合成 Pad 音，并制作一个具有梦幻特点的片段。注意在使用 Pad 的同时还可以辅助以其他音色，不要过长时间使用高频音色，避免由此造成的听觉疲乏。

13. 查听自己前面所作的作业，对其中高频不足的练习片段用 Bell 类音色施加高频点缀。注意应用中使高频装饰尽量做到时有时无，淡淡地映衬在背景上即可，不要使音量过大。

14. 为 Panflute 音色创作一个自由、悠远地旋律，为这个音色施加延时效果器，造成空旷山间的效果。

15. 为马林巴音色创作一个活泼轻快的旋律，并为这个旋律编配伴奏。为马林巴音色施加延时效果器，注意延时效果器的延时应与乐曲所设的速度保持一致。

3.4

1. 在音乐作品中聆听并注意低音的不同应用方法，列举出几个不同特点的实例片段。

2. 为前一节所做的习题配置低音。注意根据不同的旋律特点，选配循环节奏、律动感强的低音和流畅的、非循环节奏的线性低音。

3.5

在音乐作品中聆听并注意音乐陈述中的功能转换及应用方法，并列举出几个不同特点的实例片段。

第 4 章
不同情绪情景的创作练习

1. 内容概述

在我们音乐创作的过程中,在创作之前界定一个创作目标是很重要的,我们需要围绕着这个目标来组织音乐的各种技术和材料。这个目标就是我们所要表现的音乐内容。音乐的内容是非常宽泛的,有广义的文化内涵内容、有具体的情节叙事内容、有只为形式而创作的形式内容、有体现某种艺术思想的观念性内容,等等。在各种不同的内容中,有一种"内容"是最容易被人们所感知和所理解的:那就是音乐表达的情绪和情感内容。音乐相比其他姊妹艺术在表达情绪和情感方面是独到而特有的。音乐是一种无主语的艺术,也就是说我们听音乐常常深深地感受到音乐中传达出的幸福、陶醉、遐想、梦幻、热情、激昂、痛苦、焦躁不安、恐怖等,但我们却不知这些感受是由音乐中哪些具体事情引起的。许多人都有这种体验,他们常将自己的生活经历和经验积累转换为一个主语情景放到所听的音乐中去来加深对音乐的理解。中国古代钟子期听俞伯于弹琴,就是被琴中的情绪所感动而发出了"峨峨兮若泰山,洋洋兮若江河"的感叹,音乐中的主语"高山和流水"是被感悟者放入的。

因此我们的音乐创作可以从界定音乐中最具共性表现的情绪情景入手,对于我们的创作练习最具目标性,在以后的各种不同表现内容的创作中也具有普遍的适应性。

本章把各种不同的情绪分成 6 个大类,每一个大类中又包含有若干不同情绪、情景。在创作中我们提示某种情绪、情景在创作中较常出现的作曲技术应用方式,并列举实例谱例、音响和参考曲目,以此引发学习者更宽广的创作想象力。这 6 个情绪情景类别包括抒情类、感伤类、戏剧性类、明朗类、激情类和神秘类。

这 6 类情绪、情景虽然不能覆盖无限丰富的情绪、情景表现,但大体包括了我们常见的情绪、情景类型。另外,在音乐的表现中,往往会同时交叉不同的情绪。因此我们这里进行的情绪性的讲解和练习主要针对相对典型的现象,不排除一些音乐会同时具有不同情绪的明显体现。

2. 教学目标

了解各种情绪、情景所常用的作曲技术和制作技术手段;能够对不同情绪情景的乐曲

进行创作手法的分析;能够运用前三章所述的计算机音序环境下的作曲技术针对不同情绪、情景进行音乐创作和制作。要求能够相对准确地表达特定情绪、情景的基本内涵。

4.1 抒情类的音乐创作

在人们所听到的音乐中,许多音乐都具有非常鲜明的抒情性质。抒情类的音乐最鲜明的特质是它对人内心的情感具有强烈的引动和催生的作用,它以音乐特有的形式魅力浸透到人们的心扉。抒情类的音乐包容的情感范围非常广泛,有明朗的抒情、有感伤的抒情、有激昂的抒情、有娓娓的抒情,等等。为了便于学习中分类更明确一些,此节中我们把本章节讲述的抒情类音乐界定在较明朗的范围中,其他范围的抒情则分散在后面的其他类中学习。

本节中抒情类的情绪、情景音乐包括甜美、向往、叙事、恬静、回忆等。

这类音乐的推荐创作特点如下:

4.1.1 主体陈述方面

以旋律性为主。长线条的舒展旋律较多,音程级进性形态为主。甜美和向往的情绪可多用上行形态的旋律,上行为主的旋律通常会使得情绪显得更加明朗。叙事、恬静、回忆的情绪可采用环绕形态,环绕形态具有较强的叙说性。

4.1.2 织体与辅助陈述方面

主调音乐为主。循环性背景音型群与非循环性背景均可。各种类型的 Pad 音在抒情类音乐中较多。依附性复调运用空间较大。织体装饰中多用动态装饰,以避免速度慢而带来的平庸单调。

4.1.3 结构与陈述方式

通常用相对清晰的句法结构,句段分明。采用呈示型为主的方式陈述,较少运用展开型的陈述方式。

4.1.4 和声方面

抒情类的音乐大多为慢速和中速,和声在这种速度上有较大的发挥空间,可以被较清楚的聆听。以功能性和声为主,辅之以色彩性和声,一般不宜用紧张度过大的和声,色彩性和声的应用也要注意适量。

4.1.5 音色音响方面

抒情类的音乐由于是以中速、慢速为主,因此这一类音乐的细致性就显得十分重要。在计算机音序环境下,应该采取扬长补短的方式来进行这类音乐的创作。采用的音色避免全部运用管弦乐采样音色,因为这些采样音色在作细致的音乐时不能把最富人性表现的演奏细节制作出来,而会使音乐显得较为机械。因此最好采用采样音色与合成音色相

结合的方式来进行音乐创作。在这类音乐的制作中常用的音色有钢琴、吉他、电钢琴、柔和而有特点的电子合成音色、各种吹奏特点的音色,等等。另外,抒情类的音乐创作中旋律的地位十分重要,因此最好能够采用主要旋律用实录的方式将真实的乐器特别是独奏的乐器直接录入,这样会大大地改善音乐音响的人性化。

4.1.6 示范实例

【实例4-1】 图4-1所示的谱例为舞蹈音乐《扬起风帆》的片段。这是一段表现向往与甜美情绪的音乐。由大调式构成,色彩明亮。音乐结构工整,旋律清晰。主要由独奏小

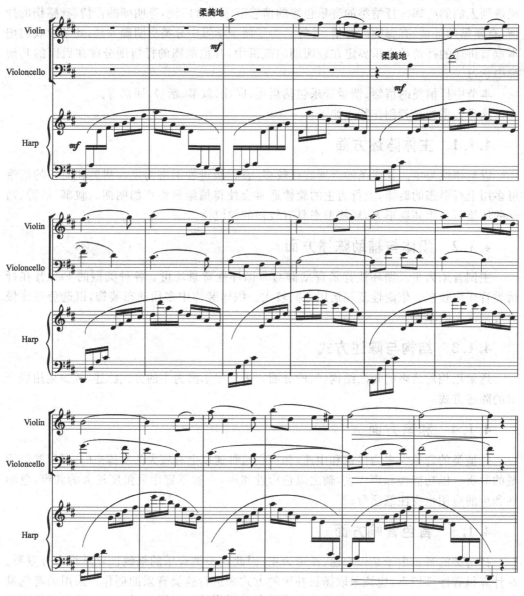

图4-1 抒情类——舞蹈音乐《扬起风帆》

提琴和独奏大提琴的对比复调构成。背景音型由竖琴温润的琶音构成。独奏乐器的制作由 11 号控制器进行了大量的调制而显得很具有人性化的起伏（查听光盘实例音响 4.1-01）。

【实例 4-2】 图 4-2 所示的谱例《江南》是一首具有江南风格的音乐片段。这个片段由商调式构成，主旋律的音域仅有一个八度，是一个优美徐缓的长线条旋律，分别由适合演奏长线条旋律特点的弦乐、合成人声、双簧管来担任。辅助陈述元素中包括一直跟随旋律的低音、弦乐拨奏、动态 Pad 音和打击乐。另外还有随机间插的竖琴及打击乐节奏音群。

图 4-2　抒情类——《江南》

图 4-2（续）

这段音乐是具有舞蹈特点,虽然旋律是平缓抒情的,但整体编配注意了不能过于平缓而缺少动力。这个音乐的制作中主要根据主体陈述中旋律起伏不大、长线条进行的特点,设计了织体组合中的不同辅助陈述形态,主要是突出运动和具有弹性的形态。一是点状的拨奏与打击乐,二是起伏的 Pad 音,三是间插装饰中华彩性的竖琴。这些具有鲜明运动的形态为抒情的主旋律铺垫了一个有弹性、有起伏的背景陈述(查听光盘实例音响 4.1-02)。

【实例 4-3】 图 4-3 所示的谱例《梦》的片段具有回忆性的情景。仅用了两种音色,一是合成幻想笛的音色,具有一种缥缈的感觉;另一个是钢琴音色。这段音乐的节奏以散板为主,笛的音色施加了 Delay 延时效果器进行声音装饰,使声音感觉在一个较大的空间中回荡,增加了遥远感。钢琴以即兴性的琶音为主来呼应笛声,并在其中适当运用了色彩和弦,造成调性不明确、模糊不定的感觉(查听光盘实例音响 4.1-03)。

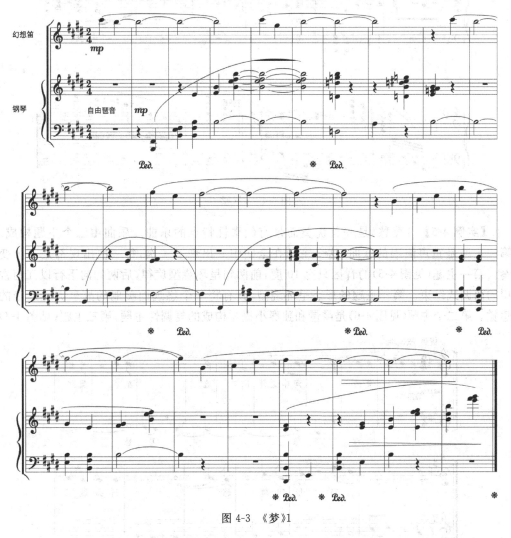

图 4-3 《梦》1

【实例 4-4】 图 4-4 所示的谱例也是以《梦》为表现内容的。在这个短小的范例中,没有明显的旋律,而不断变换色彩的和弦是主体陈述的主要元素。这些和弦伴以断断续续

的节奏,并以钢琴琶音的形式体现,象征着梦境中的恍惚、不连贯的闪烁和色彩斑斓的意境(查听光盘实例音响 4.1-04)。

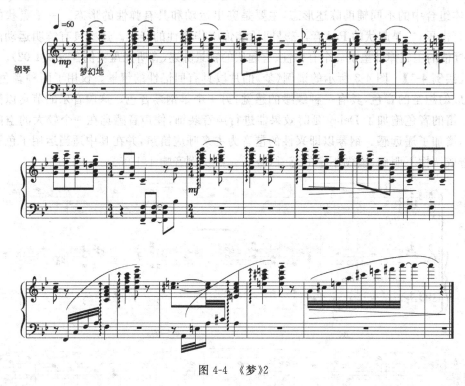

图 4-4 《梦》2

【实例 4-5】 《莫愁》是一首优美而带有叙事性特点的乐曲。乐曲由三个主题构成。第一主题是童声演唱的歌曲,这个主题在全曲中共出现了 4 次,每一次出现都是一个变奏。第一主题(见图 4-5)的音区只有 10 度,前两句呈环绕型旋律,后两句向下行以江南常用的商调式结束。第一主题的形态呈环绕型,具有将一个悠远而美丽的故事娓娓道来的感觉。第二个主题(见图 4-6)是琵琶和独奏小提琴构成的复调性主题,第三主题(见图 4-7)

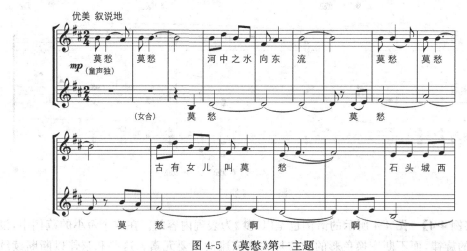

图 4-5 《莫愁》第一主题

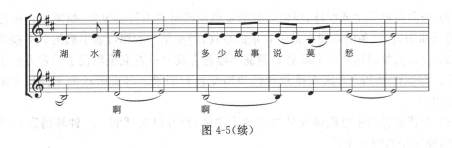

图 4-5（续）

图 4-6 《莫愁》第二主题

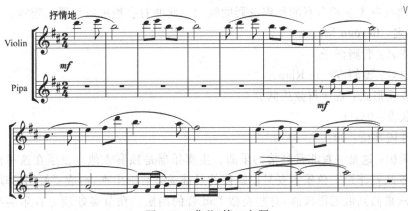

图 4-7 《莫愁》第三主题

是由小提琴、琵琶、二胡交织而成的复调主题。三个主题之间成对比关系，但对比的幅度并不很大，都是统一在抒情、优美、叙事的基本格调上（查听光盘实例音响 4.1-05a、4.1-05b、4.1-05c 和 4.1-05d）。

全曲的结构是一个回旋曲式，全曲运用呈示型陈述方式构成。和声是极为简单的五声性和声，没有运用色彩和弦和其他复杂的和弦。全区的核心在于突出优美的旋律，运用最为简洁的方法陈述抒情性内容。下面概括以下制作中的几个特点。

（1）主要的旋律声部采用实录，主要是童声、女声、琵琶、小提琴、二胡。其他背景声部全部用 MIDI 音色构成。

（2）全曲虽然是主调织体，但依附性的复调声部所占的篇幅很大、很突出。在这种慢速度的乐曲中，多线条的旋律丰富了音乐的呈现，避免单一旋律可能引起的节奏拖沓。

（3）全曲大量运用合成 Pad 音。圆润丰厚的合成 Pad 音完全取代了通常可能用的弦乐长音。在制作中 Pad 音区变换和音色类型变换较频繁。可查听乐曲不同段中的 Pad 音的运用。

（4）在背景音型中电钢琴与马林巴琴为主体，声音厚实圆润。小钟琴的高频装饰非常明显，使得全曲较有光泽。

（5）模拟古筝的弹拨音色在全曲中大量运用，每次出现都不是旋律性的，而是短小的结构间插装饰短音型（查听光盘实例音响 4.1-05d）。

4.1.7 几首抒情类参考乐曲片段

以下作品可在网上搜索。

1. 曲名：《夏日里》

（1）作者：格什温。

（2）音乐形式：歌曲及改编为各种形式的乐曲。

（3）简析：格式温的《夏日里》是运用简单的旋律歌调表现抒情性、叙事性的经典范例。歌曲的旋律仅用了一个八度的音区。音乐材料基本上是一个乐句的不断变化而构成的，音乐材料极为简洁，围绕着一个核心不断的变化重复，具有鲜明的叙事特点。这首歌曲的和声编配非常富有色彩性，Ⅳ级的大九和弦与线性和声的运用使得看似简单的五声音阶的歌曲具有了非常丰富的和声色彩的映衬。此曲有多种声乐和器乐版本。

2. 曲名：Beyond Me

（1）作者：菅野洋子。

（2）出处：专辑 Wolfs Rian。

（3）音乐形式：吉他与弦乐队。

（4）长度：02:39。

（5）片段部位：00:00—01:22。

（6）简析：这是一首非常抒情的乐曲。主奏乐器是独奏吉他。弦乐在这里面发挥着重要的背景映衬作用。弦乐主要是以织体的局部动态装饰出现，造成了鲜明的动态起伏。在音区上从重高到低铺得较满，有些类似 Pad 音的用法。在节奏处理上音乐前半部大量使用休止符，使得抒情性的遐思带有了淡淡的戏剧性起伏。

3. 曲名：久石让动画音乐专辑 SH-TOO1-11

（1）作者：久石让（Joe Hisaishi）。

（2）出处：动画片 Nausicaa of the Valley of Wind 配乐。

（3）音乐形式：管弦乐。

（4）长度：03:28。

（5）片段部位：00:00—01:04。

（6）简析：这段音乐前半部的背景由竖琴和玲珑剔透的小钟琴短旋律音型构成，营造了一个宁静的气氛。最具田园色彩的英国管在其后甜美地出现。弦乐以静谧的踏板音的形

式铺垫在背景上,并很快转换成起伏的局部动态装饰,使得静谧的美包含着内在的涌动。

4. 曲名:3D 动画《飞屋环游记》配乐插曲

(1) 作者:迈克-吉亚奇诺(Michael Giacchino)。

(2) 出处:专辑 UP。

(3) 音乐形式:钢琴与弦乐。

(4) 长度:01:30。

(5) 片段部位:全部。

(6) 简析:这首乐曲是由钢琴和弦乐构成的。注意钢琴在简单的音型映衬下安静地进入时,和声非常富有色彩变化。从前面简单的 5 度、6 度音程逐渐过渡到更为丰富的和弦结构。弦乐在后面淡淡的引入时,在音区上铺得很宽。弦乐并没有明显的旋律运动,仅只是一种微动的和声长音背景衬垫,造成了一种温暖的感觉。

5. 曲名:《故乡的原风景》

(1) 作者:宗次郎(Sojiro)。

(2) 出处:《亚洲音乐杂辑》。

(3) 音乐形式:MIDI 与弦乐。

(4) 长度:04:42。

(5) 片段部位:全部。

(6) 简析:乐曲速度为慢板,织体以非循环性为主。一开始,电子合成 Pad 音营造了一个空旷美妙的情景,其后引出音色甜美的电子笛。电子笛的旋律悠长平缓,其音色在调制之后表现得更为空旷,且更拓宽了听觉深度。此曲以五声音阶为骨干,和声色彩除了小调忧郁迷离的感觉外还带有一些明亮的气息。弦乐群声部除了在补充句演奏旋律外,大多以和声式的辅助陈述为主。合成 Pad 在全曲中为背景进行了温暖宽厚的铺垫。混响效果的恰当运用也进一步渲染了音乐缥缈动人的情景。

6. 曲名:童年

(1) 作者:班得瑞(Bandari)。

(2) 出处:专辑《仙境》。

(3) 音乐形式:MIDI 与木管。

(4) 长度:03:19。

(5) 片段部位:全部。

(6) 简析:此曲带有新世纪音乐风格的飘逸特点。由柔和的小调式构成,和声为传统的功能性用法,整体音响甜美,安静。从乐器的编配上来看,木管吹奏乐器很接近民间的演奏方式和音色,因此很富有田野气息。钢琴以和声分解的织体伴奏,而竖琴与电子 Pad 音色、电子合唱音色、电声贝斯一齐担任和声的功能,三角铁的高频点缀为此曲所表达的甜美的增添了明亮的色泽。

7. 曲名:Reprise

(1) 作者:久石让。

(2) 出处:日本动画《千与千寻》插曲。

(3) 音乐形式:管弦乐。

(4) 长度：03:19。

(5) 片段部位：0:00—2:24。

(6) 简析：这是一首旋律优美、情感充沛的音乐。在所选片段部分中，和声的色彩变化集中出现 01:17—01:50 处，不仅仅因为加入了离调和弦，同时在调式色彩上也起到了变化——大调与小调之间的游离，从而带来了和声色彩明亮与暗淡之间的变化。从乐器编配上看，小提琴声部与长笛声部除了间歇的伴奏功能外，大部分都是在主旋律声部，中提琴与大提琴声部为和声功能以及局部的复调功能，圆号主要以和声支撑功能为主。

8. 曲名：1900's Theme。

(1) 作者：埃尼奥·莫里康(Ennio Morricone)。

(2) 出处：美国电影《海上钢琴师》插曲。

(3) 音乐形式：管弦乐/MIDI/solo 爵士小号。

(4) 长度：04:30。

(5) 片段部位：全部。

(6) 简析：全曲具有抒情的叙事性特点。主奏乐器分别依次为双簧管，电子箫音色以及爵士小号。而弦乐组从始至终都为伴奏声部，小提琴组较长时间保持在较高的音区作长音演奏。除了弦乐群之外，还有原声电吉他音色以及 Pad 音色作和声的铺垫。调式为自然大调，总台情绪明朗温暖。和声色彩一直保持一种安静、忧郁的情绪，这与电影画面配合得非常恰当。

4.2 感伤类的音乐创作

感伤类的情绪、情景创作也具有的强烈的抒情性，只是这种抒情是一种伤感、低落、心灵深处的倾诉等情绪，有时还会体现一定的戏剧冲突。与 4.1 节比较明朗、阳光的抒情是不一样的。

感伤类的情绪、情景音乐包括忧伤、暗淡、痛苦、沉思等。

这类音乐的推荐创作特点如下：

4.2.1 主体陈述方面

除了旋律以外，无旋律的紧张和声也可成为主体陈述的主要元素。除了长线条的旋律以外，也常用短句与长句结合的旋律结构。多用下行形态为主的旋律，下行为主的旋律通常与生活中的叹息语调形成对应关系，会使得情绪显得更沉重、压抑。

4.2.2 织体与辅助陈述方面

主调音乐为主。非循环性背景为主。织体装饰中多用动态装饰以形成内在紧张的戏剧性。少用清亮的高频装饰，适当运用低频装饰。

4.2.3 结构与陈述方式

除相对清晰的句段结构外，常采用较自由地随机结构。陈述方式方面常采用近似展

开型陈述为主的陈述,这是由于其内部常用的紧张和声而导致的。

4.2.4 和声方面

感伤类的音乐大多为慢速和中速。体现紧张度的和声很容易取得效果,所以可以较多地运用变化和弦及转调。在这种类型的音乐创作中充分利用和声紧张度的表现常可取得事半功倍的效果,有时甚至和声音群本身就可取代旋律而成为主体陈述的核心元素。

4.2.5 音色音响方面

感伤类的音乐以中低音区为多见,所以常用大提琴、单簧管、圆号等传统音色。另外也常用合成 Pad 音及其他合成音色来构成。铜管在中低音区的和声音群往往也会起到很好的效果。

4.2.6 示范实例

【实例 4-6】 图 4-8 所示的谱例是一个表现痛苦情感的音乐片段,是电影《吴贻芳》中

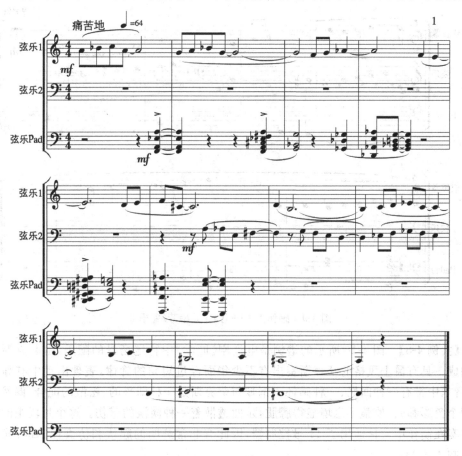

图 4-8 感伤类——电影《吴贻芳》配乐 1

特定场景的配乐。在这个音乐中,弦乐 1 的旋律呈现出不断向下的运动方向,背景的踏板音弦乐运用低音紧密排列附加音与高叠和弦渲染出紧张不安的气氛。后半部分弦乐 2 与弦乐 1 形成呼应局部复调。这个片段的音乐在调式和调性上是不明确的,也是配合这种情绪而有意营造的一种不确定性(查听光盘实例音响 4.2-01)。

【实例 4-7】 图 4-9 所示的谱例也是电影《吴贻芳》中的一段配乐。音乐是一种静静地沉思,前半部分甜美地双簧管音色具有某种憧憬的感觉,但音乐在发展中,旋律逐渐下行。后半部分的情绪逐渐低落,表现了一种淡淡的感伤(查听光盘实例音响 4.2-02)。

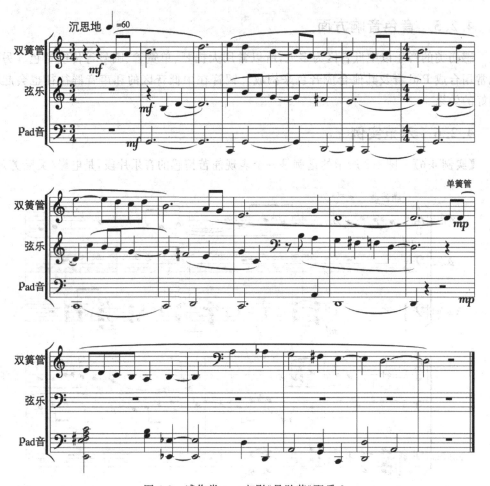

图 4-9 感伤类——电影《吴贻芳》配乐 2

【实例 4-8】 图 4-10 所示的谱例是电视剧《同学》中特定场景的配乐,由萨克斯和钢琴构成。具有爵士风格的萨克斯奏出有不少华丽经过短句的旋律,表现出动中有静的沉思,音乐中带有一种回忆、一种感怀。钢琴与萨克斯是一种即兴的、松散的配合,偶然加进一两个色彩和弦,使整个意境显得朦胧,乐曲透散着一种淡淡的感伤。这个片段中的萨克斯演奏在制作中大量运用了 11 号控制器,因此有非常鲜明的起伏和仿真性(查听光盘实例音响 4.2-03)。

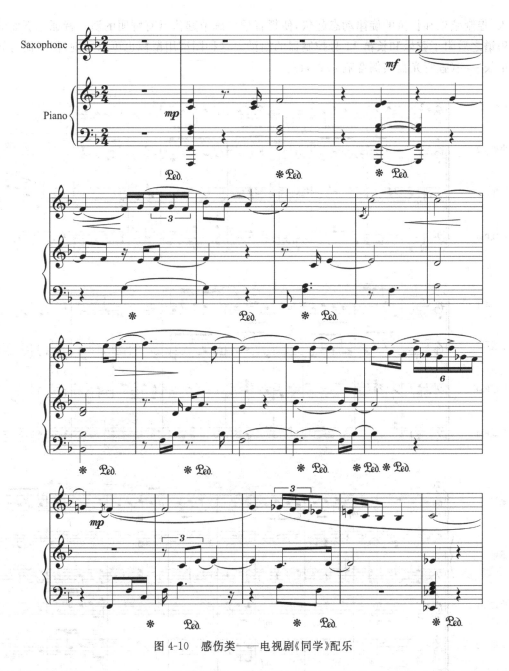

图 4-10 感伤类——电视剧《同学》配乐

【实例 4-9】 图 4-11 所示的谱例是一首优美而伤感的乐曲《回忆》,也是电视剧《同学》中的配乐。这首乐曲由小调式构成,每个乐句的旋律线基本是以下行为主的,带有深深的忧伤。在制作中,并没有运用复杂的和声,也没有用更多的声部,所看到的乐谱就是主要的声部。制作中有几个特点:①运用较多音轨的弦乐声部进行群感装饰(共有 6 轨不同音色的弦乐担任旋律)。②Pad 音声部起着重要的作用,特别是弦乐 Pad 音,带有鲜明的即兴性特点,比较厚实并且随时可转化为旋律。Pad 音在输入时特别要注意键盘演奏,尽可能造成良好的力度起伏,输入的音不要量化。③运用 MIDI 吹口控制器进行输

入,控制弦乐和长笛的旋律动态起伏,使得音乐的细节起伏具有鲜明的演奏特征。下面的乐谱之后附了弦乐和长笛11号控制器的图谱。这种图谱用鼠标也可以绘制,但所需时间更长一些(查听光盘实例音响4.2-04)。

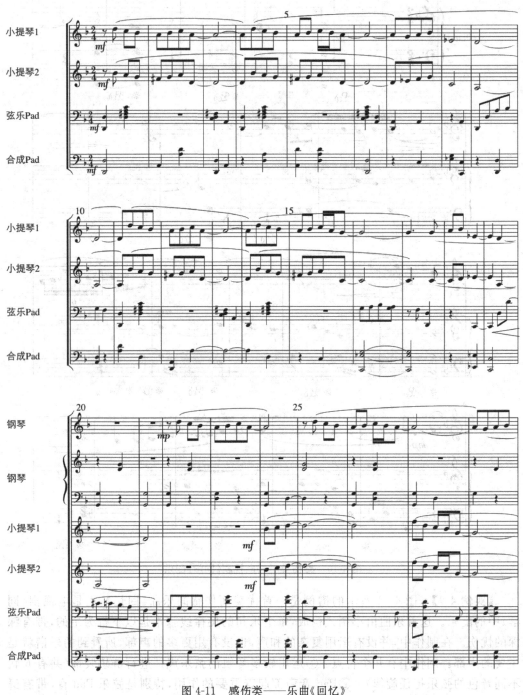

图4-11 感伤类——乐曲《回忆》

第 4 章 不同情绪情景的创作练习

图 4-11（续）

图 4-11（续）

第 4 章 不同情绪情景的创作练习

图 4-11（续）

图 4-12 所示是《回忆》的音序制作中长笛和弦乐 11 号控制器的图谱。上方是长笛的图谱,可以看出在长音处有密集频繁的变化,主要是处理颤音。下方是弦乐的图谱,可以看到主要在长音处,进行渐弱的处理,另外,在起音处作一些明显的力度淡入处理,如果用鼠标画也是不难做到的(见图 4-12)。

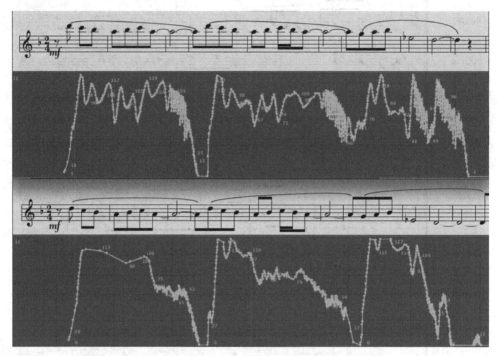

图 4-12 《回忆》的 11 号控制器包络

4.2.7 几首感伤类参考乐曲片段

以下作品可在网上搜索。

1. 曲名:A Way Of Life

(1) 作者:汉斯·基默(Hans Zimmer)。

(2) 出处:美国电影《最后的骑士》配乐。

(3) 音乐形式:MIDI 幻想笛与管弦乐队。

(4) 长度:08:02。

(5) 片段部位:00:00—5:46。

(6) 简析:此曲织体为非循环织体,曲速缓慢,具有一种幽深的空间及淡淡的柔和伤感情调。从旋律上来看,旋律形态以级进的线条为主,主题旋律时连时段,给人一种梦境般地意识流情境。此曲调式为大调式,和声多以功能性为主,色彩忧伤、缥缈。从乐器编配上看,主要的旋律乐器为经过效果处理的类似日本尺八的音色,具有强烈的人性化演奏特征。全曲延绵流动,背景 Pad 音与小提琴声部一直在背景上漂浮,全曲呈现出非常动人的抒情。

2. 曲名：美国电影《太阳之泪》插曲

（1）作者：汉斯·基默（Hans Zimmer）。

（2）出处：美国电影《太阳之泪》插曲。

（3）音乐形式：歌曲。伴奏为混合性（MIDI/合成人声/独唱人声）。

（4）长度：02：24。

（5）片段部位：全部。

（6）简析：这是一首以电子 Pad 音色、合成人声合唱、古典吉他等为辅助背景陈述，以爵士男声独唱为主体陈述的，感伤的乐曲。曲速较慢，旋律性不强，较多为片段性旋律。合成 Pad 低音声部一直在作主音持续进行，虽然没有明显的旋律运动，但其深沉的音响具有强烈的压抑、紧张的音响心理暗示。全曲由小调式构成，和声色彩暗淡、忧伤，音响效果低沉、空旷。

3. 曲名：Hedgehog's Dilemma

（1）作者：汉斯·基默。

（2）出处：美国电影《沉默羔羊Ⅱ》插曲。

（3）音乐形式：综合性（MIDI/钢琴/吉他/弦乐等）。

（4）长度：02：47。

（5）片段部位：全部。

（6）简析：这是一首很有特点的乐曲，爵士风格，主奏乐器为钢琴。辅助陈述中吉他、弦乐群和康加鼓为主要元素。钢琴的旋律具有片段性、小装饰音多、时停时现等特征，以布鲁斯音阶构成。和声在这首乐曲中非常突出，主要是用弦乐密集排列的高叠和弦构成，不协和性和中低音区使得音响具有浓郁的紧张性。短促的渐强型动态装饰非常突出，形成鲜明的织体起伏。全曲织体层次简洁清晰，音响通透。

4. 曲名：One Summer's Day

（1）作者：久石让（Joe Hisaishi）。

（2）出处：日本电影 One Summer's Day。

（3）音乐形式：综合性（钢琴/弦乐/MIDI）。

（4）长度：03：11。

（5）片段部位：全部。

（6）简析：此曲整体调式以大调为主，速度较为缓慢，具有回忆性、叙事性和恬静性的特征。乐曲开头的进入由电子 Pad 音色完成，缥缈而又带有回忆般的音色给以感情上的铺垫。从旋律方面看，其动机主要以一组二度关系模进旋律构成。旋律中多次重复单音加深了旋律的记忆性，同时也加强了整曲的回忆性抒情的色彩。01：17 处，旋律形态变为上行级进为主，使其色彩与前一段相比要更加明亮，且叙事性更强。随着和声力度的加强与旋律的变化，同时也加上乐器声部的增加，全曲感情从而被推到了制高点。在配器上看主要以钢琴作为旋律乐器，左手伴奏织体以分解和弦较多，而弦乐群则充当和声的作用。

5. 曲名：Hana-Bi

（1）作者：久石让（Joe Hisaishi）。

（2）出处：选自 Nostalgia Piano Stories Ⅲ 专辑。

（3）音乐形式：管弦乐。

（4）长度：03:36。

（5）片段部位：00:00—01:39；02:10 至结尾。

（6）简析：此曲调式为和声小调，其中和弦的主要结构以七和弦形态较多，和声色彩暗淡，音响具有不稳定性，表现了感伤、忧郁的情绪。其中 00:46—00:56 处的停顿性节奏与弦乐上行的疑问音调强化了内心的不平静。02:10 至结尾，钢琴与弦乐的齐奏伴随宽厚的织体层次使音乐具有强烈的内心情绪涌动。

6. 曲名：崔妮蒂的宿命（Trinity Definitely）

（1）作者：Don Davis。

（2）出处：电影《黑客帝国》配乐。

（3）音乐形式：管弦乐。

（4）长度：04:14。

（5）片段部位：01:35 至结尾。

（6）简析：乐曲速度缓慢，大调式，主调织体，功能性和声。在细如游丝的小提琴高音中，英国管缓慢奏出崔妮蒂悠长的主题，显出淡淡的忧伤之情。随后弦乐组接过旋律角色，竖琴的分解和弦将走向由小转大，弦乐织体渐渐浓厚，沉重中显现出光明的希望。

4.3 戏剧性类型的音乐创作

戏剧性类型的音乐的特点是音乐的陈述紧张、不稳定、具有强烈的多种元素的对比反差和强烈冲突性，最突出的特点是不可预料的意外进行。在现代的影视音乐中大量运用这种类型的音乐，特别是在战争片、警匪片、动画片以及游戏中运用十分广泛。戏剧性类型的音乐所包含的具体情绪、情景是多方面的，以下诸方面都可以归为此范围：戏剧性、冲突、恐怖、紧张、起伏、焦虑、号召性、战斗性等。

这类音乐的推荐创作特点如下：

4.3.1 主体陈述方面

戏剧性类型的音乐创作中，旋律性陈述是常见的，但是在这种类型的音乐中很少有长旋律，通常都是由短小的具有发展空间的短旋律构成。除旋律元素以外，主体陈述常用的元素还有紧张的和声、节奏音群、打击乐、有节奏或音高组织的音效、多变的力度、多变的速度、多变的织体形态等。这些材料通常也是短小、细碎、呈动机型，便于在后面进行发展。

戏剧性的内容具有矛盾性，因此戏剧性类型应该包括至少两种以上有鲜明对比的核心元素材料。

戏剧性的内容具有多变性,因此在音乐的陈述过程中经常运用强音、短促的渐强、强起突弱的渐强等具有夸张性的音乐表现方式。

4.3.2 织体与辅助陈述方面

主调音乐为主。循环性与非循环性背景均可,如果戏剧性较强通常较少运用循环性结构。织体装饰中多用点状与块面装动态装饰,以形成内在紧张的戏剧性。这一类的装饰通常可引起较大的织体和结构张力运动。

4.3.3 结构与陈述方式

不方整的结构为主,常采用较自由地随机结构。陈述方式以展开型陈述为主,短小细碎的材料为运用展开型陈述提供了最大的便利。由于常用细碎的材料,因此横向陈述中常形成一个段落成为一个结构块,每一个结构块中材料集中,这样不至于结构过于松散。每个结构块围绕着一两个核心元素进行发展并形成块与块之间到对比。

4.3.4 和声方面

戏剧性类型的音乐中和声的最大表现是突出紧张性。因此,非常规的和弦结构与非功能性的和声运用在这种类型的音乐中具有较大的应用空间。常用紧张的附加音和弦、高叠和弦、人工的特殊和弦结构,等等。

4.3.5 音色音响方面

戏剧性类型的音乐最常用的音色通常具有较刚猛的、打击性的、质感强烈的音色。如铜管、失真吉他、打击乐、噪音等。在音响方面,较大的动态与较饱满的音响,以及具有强烈打击性的特征是这类音乐主要的表现形式。音响的紧张与松弛的幅度较大,通常可能由:①和声的松紧运动造成的;②噪声音色与特殊音效造成的;③不同音色的特殊处理造成的;④力度变化造成的;⑤织体层次变化造成的。

4.3.6 示范实例

【**实例 4-10**】 图 4-13 所示的谱例为舞蹈音乐《虞姬》的片段。这个示范实例具有强烈的戏剧性。音乐有两个基本的音乐形象,形成强烈的对照。第一个以铜管音色为主,突出模拟了铜管的特殊滑奏演奏法,营造了一种紧张、恐惧、慌乱的古战争情景。第二个形象是用模拟埙的音色构成,音乐具有伤痛、凄苦和强烈内心倾诉的情感。旋律并没有背景声部来衬托,是一个独奏的旋律在织体形式上和音响对比上形成鲜明的反差。在制作中大量突出喧器性的噪音背景,使音乐的紧张性得到了更好地强调。另外,在乐谱中可以看到有一个声部为铜管和声。在音序制作中常常用一个声部来作铜管的和声,这个音轨的音色是一个全键盘的音色,不同铜管的音色被安置在不同的音区,应用起来十分方便(查听光盘实例音响 4.3-01)。

图 4-13　戏剧性舞蹈音乐《虞姬》

图 4-13（续）

【实例 4-11】《激越动感》的片段(谱例见图 4-14)中,音乐具有紧张、号召、激情起伏的情绪。这个段落共有三个不同的核心元素,三个不同的元素构成三个结构块,相互构成对比和结构推进。

第一个核心元素是由钢琴在低音区奏出急速而有棱角的旋律,并由铜管和打击乐作动态强化装饰(谱例见图 4-14)(查听光盘实例音响 4.3-02a)。

图 4-14 《激越动感》第一核心元素

第二个核心元素是打击乐构成具有强烈冲击感的节奏(谱例见图 4-15)(查听光盘实例音响 4.3-02b)。

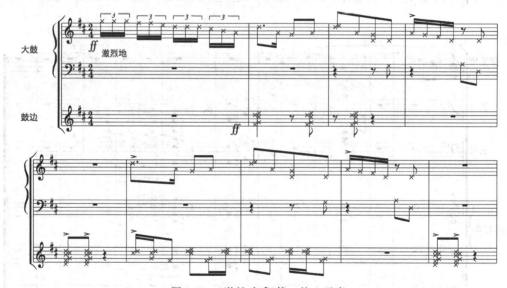

图 4-15 《激越动感》第二核心元素

第三个核心元素是在激越的鼓声的基础上,先由钢琴后由弦乐奏出的具有上冲性、号召性、鼓舞性的旋律(谱例见图 4-16)(查听光盘实例音响 4.3-02c)。

【实例 4-12】 图 4-17 所示的谱例是一个具有号召性的进行曲片段。一开始的大提琴由短促的动机型形态构成,其后引入圆号大跳音程的号角音调,之后继续将号角音调形成小号与长号的对抗奏。最后的几个和弦使音乐具有很大的张力。整体音乐是一个不断向上的行进,并一直陪伴着打击乐有力的支撑,具有鲜明的召唤性(查听光盘实例音响 4.3-03)。

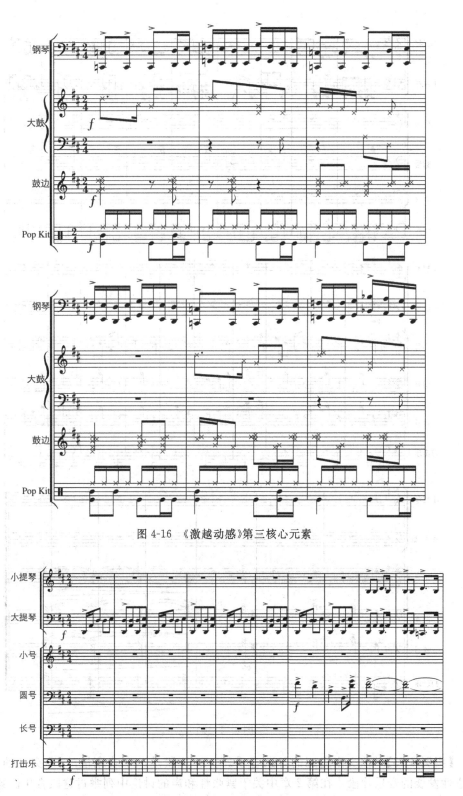

图 4-16 《激越动感》第三核心元素

图 4-17 戏剧性——号召

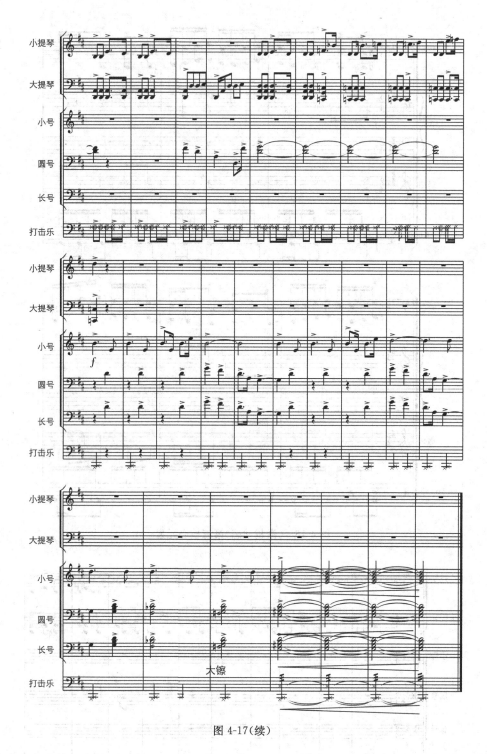

图 4-17（续）

【实例 4-13】 前文中提到的舞蹈音乐《菊赋》片段是一个戏剧性的、冲突性的、有着推进性发展的音乐片段。在第 2 章中关于紧张性和声的讨论中列举过这段音乐。这段音乐是由 5 个特点不同的结构块构成。第一块由噪音和附点音型的铜管构成（第 115 小

节);第二块在此基础上引入长笛特殊花舌的演奏法(第 132 小节);第三块在第二块的基础上继续引入古筝的刮奏短旋律(第 146 小节);第四块为弦乐大跨度拨奏的短音型与强烈的撞击性音响相交织(第 158 小节);第五块引入铜管音色强烈的不谐和和弦以及短促的渐强音型达到最高潮(第 169 小节)。整体是鲜明的展开型陈述,音响的紧张性和织体的厚度呈现出不断的递进和加强。象征了菊花傲风抗雪的情景和品格。音乐制作中,突出的是反差鲜明的动态对比,以及突出管乐的"打击性",把管乐当做打击乐来运用(参看光盘中"PDF 总谱与音响"文件夹中的"舞蹈音乐《菊赋》PDF 总谱"第 115~185 小节,查听光盘实例音响 4.3-04)。

4.3.7 几首戏剧性类型参考乐曲片段

以下作品可在网上搜索。

1. 曲名:《光晕》

(1) 作者:Martin O'Donnell & Michael Salvatori。

(2) 出处:游戏《光晕》配乐。

(3) 音乐形式:混合型(以 MIDI 为主)。

(4) 长度:02:56。

(5) 所选部位:00:00—02:56。

(6) 简析:乐曲速度为中速,主调织体。00:00—0:33 主体陈述是一支具有宗教合唱意味的男声旋律,背景配以噪音性质的 Pad 音,带有祭祀的神秘性。紧接的是民族打击乐器的动感鲜明的节奏。00:37—01:37 的弦乐是一个对比性复调段落,以强有力的断奏为主要特点,给此乐段奠定了力量感十足的基调。在此基础上,其后不断引入原始部落特点的歌声和祭祀合唱催人奋进;小提琴组再现主题,将整体情绪继续上扬。整体核心素材并不多,但对比强烈,戏剧性特征鲜明。

2. 曲名:《金属战士》(Men In Metal)

(1) 作者:Don Davis。

(2) 出处:电影《黑客帝国》配乐。

(3) 音乐形式:管弦乐。

(4) 长度:02:18。

(5) 所选部位:00:00—02:54。

(6) 简析:这首乐曲具有进行曲特征,非循环性织体,音量渐强、织体渐厚的增长性发展。快速环绕的木管与弦乐组旋律使气氛迅速紧张。铜管组以稳健的大跳音程和长线条旋律跟进展示了力量感。小号宛如战争的号角,推动高音区的弦乐旋律进入高潮。

3. 曲名:《不可阻挡》(Unstoppable)

(1) 作者:E. S. Posthumus。

(2) 音乐形式:电声与管弦乐。

(3) 长度:03:02。

(4) 所选部位:全部。

(5) 简析:该曲的特点在于配器上管弦乐和电声乐队的结合,传统管弦制造了作品

宽大的体量感。套鼓等打击乐器的能量和失真电吉他刺激的音响效果又大大加强了综合形式的力量感和节奏感,从而强化了戏剧效果。全曲动态很大,声音结实有力。

4. 曲名:The Incredits

(1) 作者:迈克-吉亚奇诺(Michael Giacchino)。

(2) 出处:美国 3D 动画《飞屋环游记》插曲。

(3) 音乐形式:混合性(爵士乐队/管弦乐)。

(4) 长度:07:23。

(5) 片段部位:00:00—3:00。

(6) 简析:此曲速度较快,全曲具有紧张性,起伏性特点,风格为爵士与管弦乐的综合。此曲调式为富有美国特色的布鲁斯蓝调小调式。和声多以非功能性为主,和弦形态以高叠置形态为主。和声色彩紧张,富有张力。从乐器编配上来看,主要的主旋律乐器为小号,加弱音器的小号,萨克斯等铜管乐器,爵士鼓与钢琴主要担当节奏声部,小提琴声部在此曲非常自由,虽然有间歇的旋律合奏,但大部分为是节奏性的。

5. 曲名:The Plaza of Execution

(1) 作者:詹姆斯·霍纳(James Horner)。

(2) 出处:美国电影《佐罗的面具》插曲。

(3) 音乐形式:混合性(管弦乐为主添加吉他、踢踏声、效果声等)。

(4) 长度:08:27。

(5) 片段部位:全部。

(6) 简析:全曲主要以西班牙"弗兰门戈"的风格作为创作的主基调,节奏鲜明,舞蹈性强。从旋律上来看,旋律形态主要以波浪形形态为主,旋律发展手法以模进的手法居多。乐曲为小调式,和声以功能性为主。从乐器编配上来看,铜管组为主要的旋律乐器,古典吉他,弦乐组充当和声与节奏功能。节奏中加入踢踏舞的成分和西班牙响板的音色,进一步加强了"弗兰门戈"元素的表达。乐曲整体情绪多变,除了舞蹈性以外还具有强烈的戏剧性。乐曲的动态对比强烈、细致。

6. 曲名:The Halftrack Chase

(1) 作者:迈克-吉亚奇诺。

(2) 出处:美国 3D 动画《飞屋环游记》插曲。

(3) 音乐形式:管弦乐。

(4) 长度:03:40。

(5) 片段部位:全部。

(6) 简析:这是一首力量刚猛、劲力十足的乐曲。全曲大部分由一个棱角硬朗的节奏音型构成,这个节奏音型虽然以铜管乐的断奏为主,充分发挥了铜管的阳刚特征。00:50 出现的旋律在狭窄的音程空间中环绕,非常简洁而有特点。全曲动态对比强烈,整体音响充满着强烈的听觉冲击性。

7. 曲名:More Reprimand

(1) 作者:Klaus Badelt。

(2) 出处:电影《撕裂的末日》配乐。

(3) 音乐形式：混合性（MIDI/管弦乐/合唱）。

(4) 长度：02:10。

(5) 片段部位：全部。

(6) 简析：乐曲融合了电子音色、打击乐、管弦乐和合唱，因此织体层次感强，音响效果十分丰富，契合影片的宗教和科幻体裁，具有鲜明的戏剧性和紧张性。电子乐做引子，人声声部的主旋律不断回环上行发展，积蓄力量。短暂对比后，弦乐组接过主旋律声部，低音部伴随强力的打击节奏不断下行，表现出不可置疑的、磅礴的力量。

8. 曲名：**Arthas My Son**

(1) 作者：Ussell Brower, Derek Duke, Glenn Stafford。

(2) 出处：选自游戏 World of Warcraft—Wrath of the Lich King。

(3) 音乐形式：混合性（管弦乐/电子音效/合唱）。

(4) 长度：03:12。

(5) 片段部位：全部。

(6) 简析：这是一首序曲，大体分为三个明显的段落。第一段是在讲述一个故事，弦乐群与电子音效不断地制造不谐和音，低声部弦乐和合唱的长音加上定音鼓的点缀，像是在轻述某个故事的开头，又像是在积蓄着某种力量。第二段是女声领唱，男声合唱的一段赞美诗，与剧情中的现实正好有着反讽的一层意义。第三段管弦和合唱齐奏，强烈的节奏振奋人心，小军鼓的出现非常明显的预示了一场战争的来临，富有戏剧性效果。

9. 曲名：**Burly Braw**

(1) 作者：Juno Reactor, Don Davis。

(2) 出处：电影 Matrix 06。

(3) 音乐形式：混合性（管弦乐/电子音效 /合唱）。

(4) 长度：05:52。

(5) 片段部位：全部。

(6) 简析：电子音色音效、管弦和人声合唱结合。纵向织体逐渐上行发展，趋于密集。全曲戏剧性起伏非常大，电子音效在其中起着推波助澜的作用。乐曲动态对比夸张，是一首对听觉强烈冲击的范例。

4.4 明朗类的音乐创作

明朗类的音乐通常速度明快，具有清晰的结构，明确的情绪倾向以及明确的乐意表达。我们生活中听到的音乐相当多的都具有这种明快开朗的情绪表现。

明朗类的音乐所包含的具体情绪、情景是多方面的，以下诸方面都可以归为此范围：愉快、青春、热烈、舞蹈性、童趣、幽默、进行曲等。

这类音乐的推荐创作特点如下：

4.4.1 主体陈述方面

明朗类的音乐创作中，通常都具有清晰明确的旋律，因此主体陈述中旋律性陈述是

主要的,其他非旋律的陈述中,较为多见的是用打击乐烘托热烈的场景。明朗类的旋律通常包含有鲜明的短小动机和点状、跳跃的音程及音型。明朗类的音乐较多地用大调式构成。

4.4.2 织体与辅助陈述方面

主调音乐为主。织体以循环性背景音型为主,Loop音型是常见的。织体装饰中多用点状跳跃的动态装饰,大量运用结构间插性装饰与随机装饰,使织体显得活泼、多变、丰富。

4.4.3 结构与陈述方式

明朗类的音乐由于具有清晰的内容传达,因此这种类型的音乐结构通常也比较明晰,以方整性的结构为主。陈述方式方面,呈示型是常见的形态,但由于这一类的音乐常有鲜明的动机型小结构,所以,为展开型的陈述也提供了一定的便利。

4.4.4 和声方面

明朗类的音乐的和声中,和声的色彩性具有很大的表现空间。因此,各种色彩性的和声运用会给这种类型的音乐带来各种新奇的和声变化。

4.4.5 音色音响方面

明朗类的音乐最常用的音色是带有明显音头的音色,如木琴、钢琴、马林巴琴以及应用传统音色中的跳音、断奏、连跳音等。在具有活泼、幽默的情绪、情景中,会大量应用电子合成类的音色及特殊的音效来作为背景衬托。在音响方面,不同乐器的声像安置得比较灵活,可设计鲜明的声像运动。明朗类的音乐通常都需要有高频装饰,使得音乐具有光泽。

4.4.6 示范实例

【实例4-14】 图4-18所示谱例是一段明快的舞蹈音乐,长笛的旋律由小调式构成,旋律特点体现在短小的连音和跳音,生动活泼。弦乐拨奏的音型与打击乐音型共同形成一个具有弹性跳跃的背景(查听光盘实例音响4.4-01)。

图4-18 明朗类——明快的舞蹈音乐

【实例4-15】 光盘中的实例音响4.4-02是一段儿童舞蹈音乐《水乡嬉春》的片段,乐曲明快、幽默、充满童趣。这段音乐有以下特点:①旋律具有短小、动机型特点,容易形成跳跃、诙谐性。②核心旋律音色是电子合成音色,配合弯音轮的应用产生了滑稽的效果。其他背景辅助的音色也突出了颗粒性和特殊的音响特征,如木琴清脆的音型、单双簧的装饰音、电子音效等。③色彩性的转调对比及较多的变化半音,形成了丰富的音响对比。④突出轻盈活泼的打击乐音型,特别突出电子音响的非传统音色的打击乐,造成音响听觉的新颖性。⑤突出辅助陈述中的装饰性。在主旋律的背景上通过不同的声像变化、音色变化,运用短小的、经过性的、各种小音型来为主旋律进行装饰,给人一种琳琅满目的视觉景象。

【实例4-16】 光盘中的实例音响4.4-03没有用乐音而完全由打击乐构成,是一个明快、充满朝气的片段,如图4-19所示。在这种打击乐的创作和制作中需要注意:①打击乐的音色要丰富,分布在不同的音高区间中,但也不能过于庞杂。注意不同打击乐音色的相对风格的统一性。在这个音乐片段中主要以康加鼓、民间大鼓为主,其他音色是辅助性的。②不同击乐声像摆位很重要,注意把不同的音色分布在宽广的声场空间,避免过多的声音拥挤在中间或某一个方位。③注意不同击乐音色的节奏和频响方面要互让,避免大家一齐响和一起收。应该合理安排不同音色的进出,特别是低音打击乐,要适当节制着用,否则如果一直都处于较大的音响中,后面再推高潮时就缺少力度和空间了。④对于声音动态过大的声部要用Limiter限幅器限制超出标准电平的声音,保证大动态地打击乐声音不冒红,不产生失真。

图4-19 明朗类——明快朝气的打击乐

【实例4-17】 图4-20所示的谱例为根据江苏民歌《茉莉花》和《倒花篮》改编而成的《江苏民歌进行曲》。这首乐曲的制作中加入了铜管乐器组和弦乐组的真实乐器录音,因此创作过程中这两个乐器组应按照较规范的总谱进行写作,声部不得任意增加,乐器音区也应以真实演奏最好的音域进行考虑。乐曲突出了进行曲中明快稳健的基本情绪。第一个主题以突出大跳音程的铜管群柱式和弦的号角音调与舒展弦乐的茉莉花主题的相互呼应构成。两种不同的音色突出了两种不同旋律形态的呼应对比(查听光盘实例音响4.4-04a)。

乐曲的第二主题(谱例见图4-21)是铜管短小、跳跃的茉莉花变奏与同样短小活泼的弦乐断奏旋律相呼应,明朗轻快,圆号的节奏音型同时还被哑音吉他(Muted Electrc Guitar)所重复,增强了背景的点状弹性(查听光盘实例音响4.4-04b)。

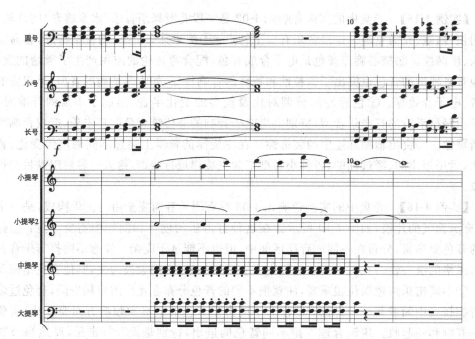

图 4-20 《江苏民歌进行曲》第一主题

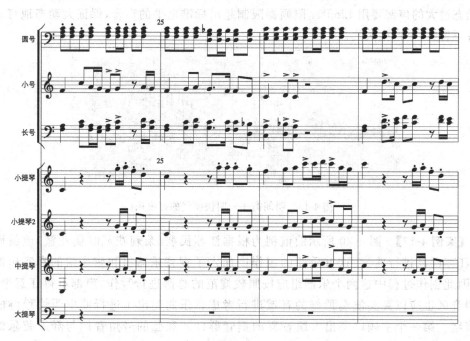

图 4-21 《江苏民歌进行曲》第二主题

第三主题(谱例见图 4-22)是舒展的弦乐与小号变奏的江苏民歌《倒花篮》交相呼应，弦乐的长线条与小号的弹性短旋律一松一紧在音乐形态上显得富有变化(查听光盘实例音响 4.4-04c)。

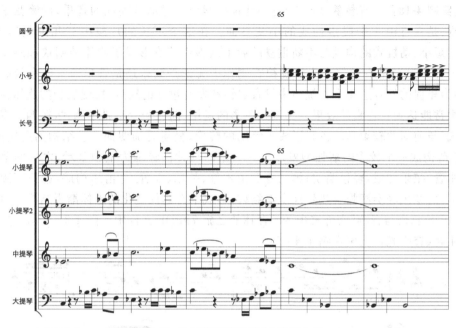

图 4-22 《江苏民歌进行曲》第三主题

第四主题(见图 4-23)与第三主题相类似,大提琴和中提琴深情呈现的旋律与小提琴灵巧的三连音型态构成很好的呼应,铜管的柱式和弦辅助小提琴音型,使得音响在频响厚度上结实稳健(查听光盘实例音响 4.4-04d,可查看光盘"PDF 总谱与音响"文件夹中的《江苏民歌进行曲》PDF 铜管/弦乐谱及完整音响)。

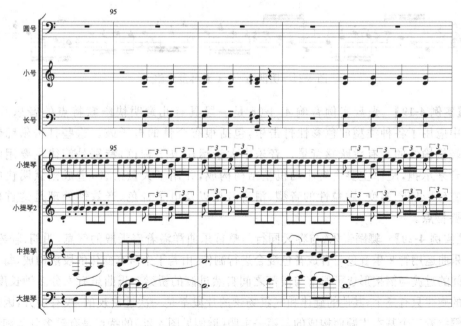

图 4-23 《江苏民歌进行曲》第四主题

【实例 4-18】《森林梦之旅-7》是一首轻松、热烈,洋溢着朝气的音乐,以管弦乐的方式呈现,是一首由 4 个段落构成的小变奏曲。在这个不长的片段中有几个创作要领:①旋律短小、动机式的构成与不断重复的后十六弹性节奏形成了旋律的明快和跳跃。在音乐制作中这种带有短促音头的旋律在制作中无论是弦乐还是管乐通常都有较好的效果,因为短促的发音避免了长旋律中发音迟钝和发音过硬的缺点,短促发音的旋律在音乐制作中常能达到较逼真的效果。②调式色彩的运用,前三个变奏是小调式,第四变奏转为大调式,与前面的较柔和的色彩形成了鲜明的转换,显得更加明朗。③结构的层次递进。4 个段落构成一个较大的渐强型发展。一开始的马林巴轻奏为主题呈示,之后的第一变奏由木管、弦乐构成,轻松明快;第二变奏由木管、弦乐、铜管、打击乐构成;达到高潮时突然转弱,由弦乐轻奏渐强至热烈地全奏结束,形成了有起伏变化的整体渐强结构。总谱在光盘"PDF 总谱与音响"文件夹中的《森林梦之旅-7》PDF 文件中。图 4-24 所示为这首乐曲的主题(查听光盘实例音响 4.4-05)。

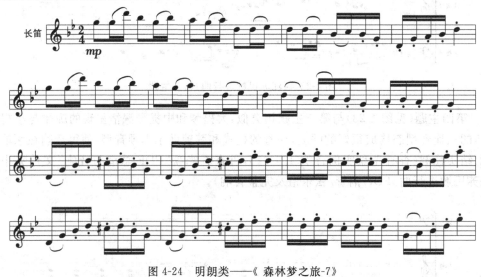

图 4-24 明朗类——《森林梦之旅-7》

【实例 4-19】 光盘实例音响 4.4-06 是一段具有儿童明快幽默特点的音乐片段。音乐中应用了各种类型的色彩性打击乐,包括很有个性的电子鼓。这些打击乐铺垫了一个轻松愉快的富有跳跃感背景。音乐中大量运用电子音色,特别是旋律主要用电子合成音来承担,旋律主要由短小动机型结构构成,并用了大量滑音,造成幽默明快的效果。零碎、灵巧、多变、颗粒性的音型、滑音音型以及电子音色、音效性处理是这首乐曲的主要特点。

【实例 4-20】 舞蹈音乐《与春天同行》,整首乐曲洋溢着春天般的气息,明朗、轻松、舒展。乐曲运用管弦乐音色与合成音色混合进行制作,由若干个富有变化的段落构成,每个段落之间的过渡与衔接形成了段落与段落之间自然过渡的桥梁。乐曲虽有六分多钟长度,但核心的旋律只有三个,其他的旋律和气氛场景的片段都是一次性出现的,没有展开,因此乐曲是围绕着三个基本主题而构成的。第一主题(谱例见图 4-25)的特点是有较多分解和弦式的跳跃音型,间插的短旋律与主旋律形成呼应对答(查听光盘实例音响 4.4-07a)。

图 4-25 明朗类——《与春天同行》第一主题

第二主题(谱例见图 4-26)是一个复调性的结构,由高音弦乐与低音弦乐的对比复调构成(没有严格细分小提琴、中提琴、大提琴)。这是一支抒情、温暖的长线条旋律,制作中尽量体现弦乐旋律的起伏性,叠加了几轨不同音质的弦乐音色和不同起音(attack)的弦乐音色,使声音能够很好地抱成团形成片,并在旋律群中叠加了独奏小提琴和独奏大提琴的音色以增加质感(查听光盘实例音响 4.4-07b)。

第三主题(谱例见图 4-27)是一支舒展悠长的长线条旋律。主旋律由弦乐与合成口哨构成,前半段在 F 大调上,结束时转到降 A 大调上,形成了鲜明的调式色彩对比。间插的铜管以结实有力的短促音型与之呼应,强有力的地鼓以快节奏的音型为长线条的旋律增加了颗粒状的律动感(查听光盘实例音响 4.4-07c)。

图 4-26　明朗类——《与春天同行》第二主题

图 4-27　明朗类——《与春天同行》第三主题

在光盘中查听这首乐曲的全部,特别注意段落之间过渡、写法,注意打击乐应用的丰富多变性,也请关注这首乐曲低音厚实有力的制作方面的特点(查听光盘实例音响 4.4-07d)。

4.4.7 几首明朗类参考乐曲片段

以下作品可在网上搜索。

1. 曲名:白雪女王

(1) 作者:菅野洋子。

(2) 出处:专辑《妖精图鉴》。

(3) 音乐形式:混合性(吉他/弦乐)。

(4) 长度:02:34。

(5) 片段部位:全部。

(6) 简析:乐曲速度明快,主调织体。浓烈的弗拉门戈风格,表达出热烈情绪。弗拉门戈吉他扫弦和响板构成节奏基本形式,弦乐组演奏富于华彩性的主题。乐曲中段配器更加轻盈,弦乐组拨弦配合小提琴独奏,形成灵巧与热烈的静动对比。

2. 曲名:哈缇娜玩具馆

(1) 作者:菅野洋子。

(2) 出处:专辑《妖精图鉴》。

(3) 音乐形式:MIDI 音乐。

(4) 长度:02:26。

(5) 片段部位:全部。

(6) 简析:乐曲速度明快,循环性织体。拨弦提琴和马林巴的循环琶音型奠定了轻松愉悦的基调,钢琴的主旋律同样具有跳跃性,不时出现具有童趣的色彩性的奇特音色。全曲符合玩具馆的儿童风格要求。

3. 曲名:Wild Wind

(1) 作者:菅野洋子(Yoko Kanno)。

(2) 出处:专辑 Napple Tale Vol. 2: Illustrated Guide to the Monsters。

(3) 音乐形式:MIDI 音乐。

(4) 长度:03:57。

(5) 片段部位:全部。

(6) 简析:曲速较快,循环性织体。音型不时地成为主体陈述,跳跃性较强,给人以轻快活泼的感觉。此曲为大调式,和声功能性为主,和声色彩明亮。从乐器编配上来看,非洲的乐器元素占据了主导地位,无论从打击乐比如非洲鼓、沙锤等乐器还是主旋律乐器——非洲笛上来看都有鲜明的非洲风格。值得注意的是竖琴声部一直以十六分音流的形式作相同音型的循环性运动,具有卡通特点。

4. 曲名:Lost in the City-Alan Silvestri

(1) 作者:艾伦·席尔维斯崔(Alan Silvestri)。

(2) 出处:美国电影《狂野大自然》插曲。

(3) 音乐形式:管弦乐。

(4) 长度：03:31。

(5) 片段部位：00:00—01:27;02:00—02:31。

(6) 简析：乐曲具有非规整性特点。织体以非循环织体为主。曲速中速偏快。旋律具有片段、停顿、新奇、跳跃、舞蹈性等特点，色彩诙谐，起伏性较大。从乐器编配上来看是以 Gig Band 的形式来进行乐器组合的。主旋律并没有固定乐器担当，更多的时候以每个声部交替轮转演奏主旋律的方式居多。02:00—02:31 处为热烈的非洲打击乐。

5. 曲名：A Song of Wind and Flowers

(1) 作者：Falcom sound team jdk。

(2) 出处：选自游戏《双星物语》。

(3) 音乐形式：MIDI 音乐。

(4) 长度：02:42。

(5) 片段部位：全部。

(6) 简析：这是一首适合作背景音乐的轻松明快的乐曲。沙锤和手鼓铃鼓很好地营造了轻松的气氛，配合悠扬的旋律和清脆的吉他，灵动的 Bass 使听众很容易得到放松。

6. 曲名：DinDonDanDanFo

(1) 作者：菅野洋子。

(2) 出处：选自游戏 Ragnarok Online 2。

(3) 音乐形式：混合性。

(4) 长度：05:04。

(5) 片段部位：全部。

(6) 简析：菅野洋子擅长把小提琴、风琴和风笛等苏格兰风格的元素融入电声音乐中。本曲虽是一首简单结构的流行乐曲，但正是因为融入了许多风格明显的欧洲元素，使它听起来除了有打击乐带来的激动以外，还有鲜明的轻松、阳光的情绪。

7. 曲名：The Floating Continent Arges—Introduction

(1) 作者：Falcom sound team jdk。

(2) 出处：选自游戏《双星物语》。

(3) 音乐形式：MIDI 音乐。

(4) 长度：03:10。

(5) 片段部位：全部。

(6) 简析：乐曲的一开始就很有特色,富有弹性的马林巴音色象征了一种土著、原生态的、令人呼吸到自然气息的情景。全曲没有明晰的长旋律，只有模仿民间常有的不断重复短乐句的音乐陈述。乐曲用了最为朴素简洁的音色和音调，表现了一种轻松明快的心情。

4.5 激情类的音乐创作

激情类的音乐与明朗类的音乐很接近，也是具有清晰的结构，明确的情绪倾向以及明确的乐意表达，只是速度的范围更宽一些，有中速的也有快速的。激情类的音乐比较多的出现在乐曲的高潮处，是乐曲结构的较为重要的部分。明朗类的音乐以颗粒性的形态较

多见,而激情类的音乐则以舒展、宽广的长线条形态为多见。激情类音乐由于往往处在音乐的高潮处,因此织体形态常常表现得不是复杂而是更加简洁、功能更清晰。激情类音乐通常更加关注整体的音响和织体功能安排,不像其他类型音乐那样更多地关注一些细腻的细节和装饰元素。激情类的音乐所包含的具体情绪、情景也是多方面的,以下诸方面都可以归为此范围,如激动、热情、赞颂、宽广、辉煌等。

这类音乐的推荐创作特点如下:

4.5.1 主体陈述方面

激情类的音乐创作在主体陈述中以旋律性陈述为主。旋律通常具有宽广的长线条形态,旋律进行的方向多呈上升型,与开朗向上的情绪相对应。有时激情的段落不一定有明确的旋律,而是气氛性的织体音群,或激昂的打击乐。

4.5.2 织体与辅助陈述方面

主调音乐与复调性兼有。循环性与非循环性背景也都是常见的形式。由于激情类的音乐通常在音乐的高潮处出现,因此常用全奏式的织体。全奏式织体有两类,一类是主调性全奏,第二类是复调性全奏,这两种形式都是常用的形式。在背景音型方面,宽广的激情音乐中,通常都有饱满的 Pad 音,Pad 音的使用常常能达到事半功倍的效果。与 Pad 音相近的是常用铜管的和声,铜管和声结实有力,往往会使音乐的音响显得饱满。激情类的音乐中常有琶音性质的音型在背景运动,起着情绪涨落的推进作用。另外,渐强型的结构性引入也是常用手段,有着很好的情绪推进作用。

4.5.3 结构与陈述方式

激情类音乐由于其舒展性和陈述的清晰性,所以其结构通常都比较方整,并以呈示型陈述方式为主。

4.5.4 和声方面

激情类的音乐中主要应用功能性的和声,辅之色彩性和声。功能性和声在热情类的音乐中非常合适表现比较庄重、比较厚重、比较宽广、比较热情的情绪、情景。

4.5.5 音色音响方面

激情类的音乐最常用的音色通常都是真实乐器音色为主,因此尽可能多用采样音色,如铜管、弦乐、钢琴等。在音响方面,激情类的音乐通常有较饱满的音响,也有着宽阔的频响区间。激情类音乐的低音需要有长音弦乐和踏板音的厚度支撑,低音的厚度对于烘托整体气氛是非常重要的。

4.5.6 示范实例

【实例 4-21】图 4-28 所示的谱例是舞蹈音乐《天禄》的结尾,也是全曲的最高潮。虽然是高潮,但制作中的织体却并不复杂。这是用弦乐、合成人声和声式的全奏加铜管呼应

式间插构成。这种类型的制作中需要注意的是：①注意调节好不同声部的音量平衡。全奏时音量达到最大，在大音量中声部音量的平衡就显得很重要。②低频的 Pad 音要适当加强，因为宽厚的低频对于高潮的衬垫是非常重要的，高频的弦乐等音色不要太响，避免造成高频过多而产生的不舒适音响。③内声部的和声要丰满，以传统四部和声的配置为主，特别是铜管的和声，以保证音响的饱满（查听光盘实例音响 4.5-01）。

图 4-28　激情类——舞蹈音乐《天禄》

【实例 4-22】 图 4-29 所示的谱例为《枫桥夜泊》的中间高潮段（3：50—4：33）。这段音乐是整体音乐中的一个高潮性的段落。编配上手法很简单，没有用完整的管弦乐编制，音色使用非常节俭，只用了全组弦乐、合成 Pad 音与铜管 Pad 音、竖琴、简单的打击乐，实际听觉却很丰满。在这里 Pad 音的作用非常突出，选用的 Pad 音色也偏硬朗，这样才能支撑住这种宏大的音响。完整的总谱在光盘"PDF 总谱与音响"文件夹中的《枫桥夜泊》PDF 文件中（查听光盘实例音响 4.5-02）。

【实例 4-23】 图 4-30 所示的谱例为交响音画《草原音诗》喇嘛寺庙的高潮部分。这段音乐也是一个高潮性的乐队全奏段落。主体陈述是宽广悠长的旋律，长笛加弦乐构成；辅助陈述中的和声有两种形态构成，一种是由木管、圆号的静态长音构成，第二种是由小号长号的动态音型构成，使得内声部既有厚度又有节奏律动性，特别是铜管的强制性渐强起到很好的张力作用。低音以长线条为主，带有少许律动，主要给强奏的全奏铺垫厚实的频响底部（查听光盘实例音响 4.5-03）。

图 4-29 《枫桥夜泊》的中间高潮段

图 4-30 激情类——《草原音诗》

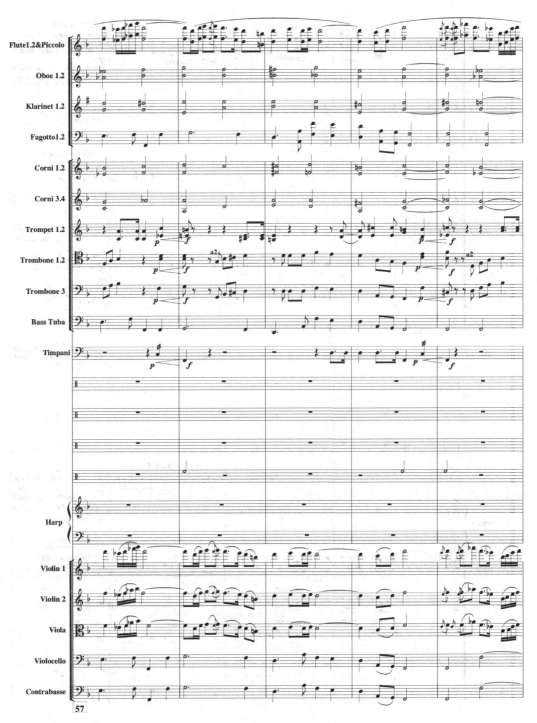

图 4-30(续)

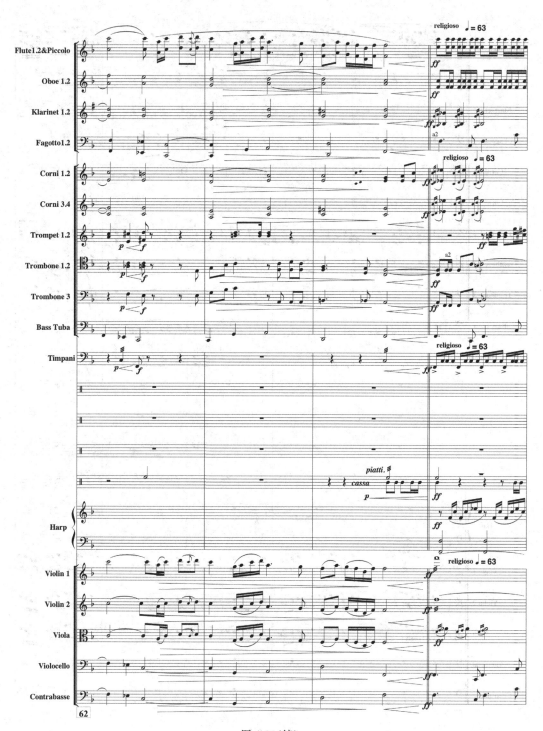

图 4-30(续)

【实例4-24】 MIDI音乐《洒》的高潮是激情而宽广的(光盘"PDF 总谱与音响"文件夹中的 MIDI 音乐《洒》PDF 总谱第 52 小节处)。这个激情的段落并没有旋律,具有鲜明电子感的合成音色和 Pad 音造成的激动而宽厚的音群,其中钟声的效果起着非常重要的作用,使得乐曲显得庄重、辉煌。段落中一些随机穿插的 Flute 小华彩音型为整体的长音进行了很好的动态装饰。段落的节奏主要靠强有力的 Bass 和打击乐构成(查听光盘实例音响 4.5-04)。

【实例4-25】 图 4-31 所示谱例为《森林梦之旅-8》,这一段富有激情的音乐在创作和制作上有以下特点:①小号激情的旋律由宽阔、伸展的长音和短促的颗粒音型组合而成,

图 4-31　激情类——《森林梦之旅-8》

图 4-31(续)

非常富有弹性,也很适合小号高音区具有华丽性的音色,旋律由平行三度为主的条带旋律构成。②辅助陈述是由两个元素构成,第一个是由激越的若干个不同音色和不同音高的鼓音色节奏群组成,鼓声丰富的强弱变化为这段音乐的激情性作了很好的铺垫。第二个元素是弦乐在中低音区以短促的等时值八分音符的音型进行铺垫,短促和有力使得背景具有果断和刚毅的特点。③在小号旋律之后是一个小间插段,这个段落没有旋律,只有快速的级进音阶构成的波浪起伏的音型,气氛紧张热烈,没有运用和声来丰富音响,而是用了频响宽阔的打击乐作为背景。④简约特点的体现。整体上来看虽然是一个具有激情性的段落,但实际所运用的材料并不复杂,音乐织体也很简单、清晰,但所要体现的情绪基本表现出来了(查听光盘实例音响 4.5-05)。

【实例 4-26】 在《森林梦之旅-6》(谱例见图 4-32)中,主要是通过铜管音色来体现辉煌性。整个音乐具有进行曲的特点,其间还间插了一些时尚性元素。在这个音乐中的铜管是两种形态,一种形态是具有宽广特点的号角性音调,由长号音色为主构成;另一种是由小号构成的短促 3 连音音调。小号先出来时是主体陈述后来转为长号音色作铺垫的背景辅助陈述。小号果断的音色特点加强了这段音乐的庄重性和紧迫性,为长号宽广的旋律进行了很好的背景对比性铺垫(查听光盘实例音响 4.5-06)。

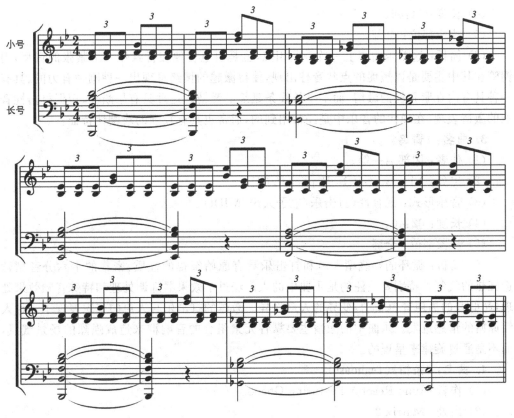

图 4-32 激情类——《森林梦之旅-6》

4.5.7 几首激情类参考乐曲片段

以下作品可在网上搜索。

1. 曲名：《浩克将军》(General Hawk)

(1) 作者：Alan Silvestri。

(2) 出处：电影《特种部队眼镜蛇》。

(3) 音乐形式：混合性(电声乐器/管弦乐)。

(4) 长度：01:06。

(5) 片段部位：00:00—00:40。

(6) 简析：这首乐曲激情段落的主要的特点是，以强烈的电吉他节奏音型铺垫一个紧张的、激进的情绪背景，然后以铜管具有辉煌特点的柱式和弦长音与这个快速的音型进行呼应，打击乐穿插其中进行装饰，构成了一个激情的、具有现代感的段落。

2. 曲名：Black Widow

(1) 作者：John Debney。

(2) 出处：电影《钢铁侠2》。

(3) 音乐形式：混合性(电声乐器/管弦乐)。

(4) 长度：01:56。

(5) 片段部位：全部。

(6) 简析：这首乐曲与上一首乐曲相似，也是由电吉他在背景作一个紧张的音型，但铜管在其中主要是以短促的点状音柱出现，使得激越的情绪呈现出一种刚劲有力的、具有一种具有内在紧张性的激情，而不是长线条延绵的激情。这种具有果断性、短促打击性音响的激情表现，在现代的音乐中是经常用到的，通常也具有较强的戏剧性特征。

3. 曲名：《青鸟》

(1) 作者：冈部启一等。

(2) 出处：Nier Gestalt & Replicant.04。

(3) 音乐形式：混合性(打击乐/电子人声/MIDI)。

(4) 长度：02:40。

(5) 片段部位：全部。

(6) 简析：循环的环绕型人声和打击乐具有原始祭祀的性质，密集的十六分音型营造狂热的气氛。特别要关注的是乐曲中的人声经过了效果器降调处理和特殊音频效果处理，超低音的男声音色苍劲，变异的人声诡异。激越的打击乐与人声的交织展现了一种人性原始的情感迸发。乐曲中的激情主要靠各元素组合的音响群来造成强烈的场景气氛，而不是通过旋律来呈现的。

4. 曲名：《茶馆》(Teahouse)

(1) 作者：Juno Reactor Featuring Gocoo。

(2) 出处：Matrix 2。

(3) 音乐形式：混合性(打击乐/电子音效/管弦乐)。

(4) 长度：01:04。

(5) 片段部位：全部。

(6) 简析：这段乐曲是以具有中国大鼓和小堂鼓特点的打击乐为主体，电子音效和渐强型的铜管为打击乐进行装饰气氛烘托，乐音成分并不多，但是也同样强烈地渲染出了激越的气氛。

5. 曲名：Bgm Opdemo

(1) 作者：浜涡正志。

(2) 出处：选自游戏《最终幻想Ⅻ》。

(3) 音乐形式：混合性（电子/管弦乐）。

(4) 长度：02:50。

(5) 片段部位：00:00—02:17。

(6) 简析：这首乐曲是以电子音色与管弦乐音色结合的作品。特点在于全曲是一个长大的渐强，有些像法国作曲家拉威尔的著名管弦乐曲《包莱罗》舞曲的结构布局。在前面循环性的基础音型上，不断加入新的声部和装饰性元素，织体陈述越来越丰富、越来越丰满。01:17处首先引入小号辉煌的音调，其后通过一个力度突然渐弱的短小过渡，为后面的高潮作了一个力度保留准备。紧接着引入弦乐宽广的旋律，最后逐渐走向管弦乐全奏的辉煌场景。这种结构布局是一个很好的示范实例。

6. 曲名：Back To The Future Theme

(1) 作者：艾伦·席尔维斯崔。

(2) 出处：美国电影《回到未来》插曲。

(3) 音乐形式：管弦乐。

(4) 长度：03:17。

(5) 片段部位：全部。

(6) 简析：这是一首管弦乐曲。铜管在这里占有非常突出的地位。这首乐曲中把铜管辉煌、华丽、充满激情的特征表现得淋漓尽致。曲中铜管的旋律大都具有号角音调特征，具有许多音程大跳的进行，还有许多短小的急速渐强片段及结实有力的和声块，这些构成了该曲铜管的主要特点。在结构上，注意观察声部疏密关系的突变，乐曲中有大量的织体厚薄布局转换，因此使得整个乐曲也具有强烈的戏剧性特征。乐曲的丰富的跌宕起伏使得总体的激情显得富有变化和充满挑战。

7. 曲名：FF8 The Extreme

(1) 作者：植松伸夫。

(2) 出处：选自游戏《最终幻想Ⅷ》（专辑 Final Fantasy Heavy Metal Arrange Album～GUARVAIL）。

(3) 音乐形式：电声乐器/MIDI。

(4) 长度：05:01。

(5) 片段部位：00:00—01:52。

(6) 简析：该曲具有重金属摇滚的特点。乐曲的主体陈述以强烈的鼓节奏和重金属失真吉他循环性音型呈现，合成音色以点状的绚丽音型出现。过渡段是一种键盘现场即兴炫技。整体音乐音响动态夸张，情绪狂热，具有强烈现代流行音乐特点的激情。注重开

门见山的情感宣泄,注重感官的听觉刺激,与管弦乐相对细腻的情感表达形式完全不同。

8. 曲名:Beyond Me

(1) 作者:菅野洋子。

(2) 出处:专辑 Wolfs Rian。

(3) 音乐形式:吉他与弦乐队。

(4) 长度:02:39。

(5) 片段部位:01:54—02:19。

(6) 简析:这是一首非常抒情的乐曲。在抒情类乐曲的章节中推荐过这首乐曲。前半部分是一种幻想性的抒情,遐思中带有了淡淡的戏剧性起伏。01:54—02:19处乐曲进入情绪激动的部分。这段激动音乐的特点,主要通过丰满的弦乐与吉他的交相呼应来构成。条带旋律的小提琴飘浮在较高的音区,旋律呈悠长的长线条,华丽而激动。中低音区的弦乐铺垫着丰厚的背景,使得频响呈现出宽厚的特征。弦乐的情感宣泄在各种乐器中是最细腻的,所以这个音乐的激情特征与前面所列举的一些实例有所不同,它是以细腻性的激情宣泄为主的,具有鲜明的浪漫主义音乐风格特点。

4.6 神秘类的音乐创作

神秘类的情绪情景在音乐创作中也是很常见的。这一类的音乐通常具有一定的超脱现实的感觉。当代人生活在一个紧张、烦躁、信息干扰、不得清静的生活之中,因此,摆脱喧嚣的城市、摆脱社会的烦扰、追求宁静、追求古朴、在幻想中释放自我、在宗教中寻求归宿等,是许多当代人的想法,由此也产生了许多艺术作品。神秘类的音乐首先在精神上与前几种类别的音乐相比,具有一种更加超脱的精神气质和境界。在形式上也常常会更加抽象,更加朦胧,也更加富有诗意。

以下诸方面都可以归为此范围:古朴、原始、幻想、空灵、圣咏、宗教、祭祀等。

这类音乐的推荐创作特点如下:

4.6.1 主体陈述方面

在神秘类的情绪情景音乐创作中,旋律性陈述往往不是主体,而构成主体陈述的元素常常是特殊的音响、音色、织体和声色彩等。这些元素通常象征某些特定的意义,如徐缓、散板节奏的人声代表圣咏或宗教的吟咏,埙代表古远,电子气氛性的音团象征朦胧与幻象,特定的鼓声或特殊器皿声象征祭祀,一些特殊的电子音效象征神秘,等等。这些材料在陈述中通常带有不确定性、多变幻、注重气氛渲染、注重听觉心理暗示等特征。

4.6.2 织体与辅助陈述方面

由于关注气氛渲染方面,因此织体中很少运用线条清晰的复调,基本以主调音乐为主,但这种主调音乐的旋律通常并不明显,经常是一些多元素的音响群。这一类音乐通常不具有强烈的戏剧性,而主要以色彩性、暗示性为主,通常也不着主力去夸张结构张力,而在一种渐变的、朦胧的、行云流水的运动中呈现结构。

4.6.3 结构与陈述方式

以不方整的结构为主,常采用较自由的随机结构。陈述方式以材料松散的展衍式陈述为主。主体陈述与辅助陈述往往是交融在一起的,并不断间插一些短小的具有复调元素的声部装饰。

4.6.4 和声方面

这类音乐中的和声运用有可能是两种极端,一种是用最简单的和声来进行音乐的表现,如四度和五度空心和弦来作为和声的主体;另一种是用较复杂、多变化的色彩和弦来构成朦胧与幻想性。在调式调性上常用民族调式,当然也可设计出具有奇特音响的音列来进行表现。

4.6.5 音色音响方面

这类音乐的音色方面通常较少运用齐奏性的音色,如弦乐群,也较少运用铜管乐器音色。通常运用具有鲜明风格特点的独奏乐器,如埙、尺八、排箫、民间弹拨乐等。由于这类音乐带有鲜明的幻想性,因此不同形态的电子音色在表现这类音乐中具有重要的意义,也被广泛使用。

4.6.6 示范实例

【实例 4-27】《古韵》是一段具有古朴、苍劲风格的同时又具有现代声音元素的音乐。突出了背景上的电子音型,以追求声音的非现实特点。这是 Logic 软件中预置的调频合成器中的音色,具有很好的节奏律动和音色变化性,如图 4-33 所示(查听光盘实例音响 4.6-01a)。

图 4-33 神秘类——《古韵》(1)

谱例 4.6-01(见图 4-34)中两个具有短旋律特点的音色分别为尺八和古琴。尺八的音色强化了音头上的重音和一些特殊的上下滑音以模拟真实演奏感(查听光盘实例音响 4.6-01b)。古琴的音色则有一种古朴、遥远的感觉。整体音响上由于有较突出的节奏律动,给人以一种古风舞蹈的感觉(查听光盘实例音响 4.6-01c,全曲可查听光盘实例音响 4.6-01d)。

图 4-34 神秘类——《古韵》(2)

【实例 4-28】 MIDI 音乐《山祭》具有原始山民祭祀的场景气氛。音乐中突出的是一只具有民间簧片类吹管音色特点的旋律。音色取自 VL70 音源,具体是什么乐器并不重要,只要体现出原始性的感觉就可以。这是一个完全即兴化的旋律,用快速的音型模拟民间乐器的炫技性的演奏。

辅助陈述中的打击乐节奏音群简洁而原始。乐曲中间部分是以打击乐为主体陈述的,打击乐音型的变化、强烈的力度变化、效果器对其声音的变化干预以及 Pad 音,使其产生一些怪异奇特的声音,象征祭司的舞神弄法的诡秘性(查听光盘实例音响 4.6-02)。

【实例 4-29】 图 4-35 所示谱例的这段音乐表现了"空谷幽兰"的意境,音乐情绪幽深而遥远。主体陈述中的第一个主要元素是合成幻想笛的音色。这个元素由若干个短小的音乐片段的构成,并被加以延时效果器及动态声像运动,造成声音忽远忽近、忽左忽右在群山中荡漾的效果。可以看到在图 4-35 中乐谱下方的第一个包络图是声像包络图,第二个包络图是大二度的弯音包络图。从音响中可以听到不同控制器所控制的包络起到的作用是非常重要的,光看乐谱是根本无法感知音响的(查听光盘实例音响 4.6-03a)。

图 4-35 包络图

主体陈述中的第二个主要元素是一个具有电子感的合成动态音色。这个音色被合成器中的节奏脉冲处理而产生了新奇的点状颗粒音型,营造了一个超脱现实的幻想意境。

辅助陈述中主要运用合成人声 Pad 音来构成背景延绵的音响,并时而穿插一些大锣及其他小打击乐。

音乐的整体中旋律的意义并不重要,主要是织体音群而构成的气氛性音响。虽然整体是缓慢的、延绵的,但合成器所产生的点状节奏为整段音乐增添了一种柔和的律动,整体音乐在频响厚薄、织体声部、力度等方面变化频繁,使得整体音乐具有很好的结构弹性(查听光盘实例音响 4.6-03b)。

【实例 4-30】 图 4-36 所示谱例是一段以已经消失的罗布泊湖为主题的音乐《沙漠之海》。音乐描写了沙漠的神秘,象征了包蕴在沙漠中古远的生命气息。这个音乐由两个基本段落构成,第一个段落以电子音色为主,第二个段落以一个罗布泊老人吟唱的罗布泊古歌音频为主。第一个段落中,以一个由多音色复合而成的复合 Pad 音构成。这个音色的特点是有宽阔的频响范围,在不同的频段中分配着不同的声音元素。低频是厚重而具有起伏变幻的 Pad 音,中频段有循环性的小律动音型,高频则具有白噪声特点和风声呼啸的效果。不同元素组合在一起使得这个音色本身就具有了神秘、幻想和某种预感性的气氛情境。应用中只需弹奏较为简单的音即可达到丰富的效果。

第一个段落在电子合成音的基础上还不断穿插着一个具有下行滑音特点的笛声、撞

击性的钢琴低音以及具有神秘和电子色彩的弦乐悠长而神秘的旋律。

音乐的第二个段落引入了一个罗布泊老人吟唱的罗布泊古歌,前面段落的音响化为辅助陈述,成为歌曲的伴奏。

整个段落材料简洁,是一种无节奏的散板。由于着力突出了电子音色,营造了一种虚幻、古远、生命和死亡撞击的苍苍大漠之气氛(查听光盘实例音响 4.6-04)。

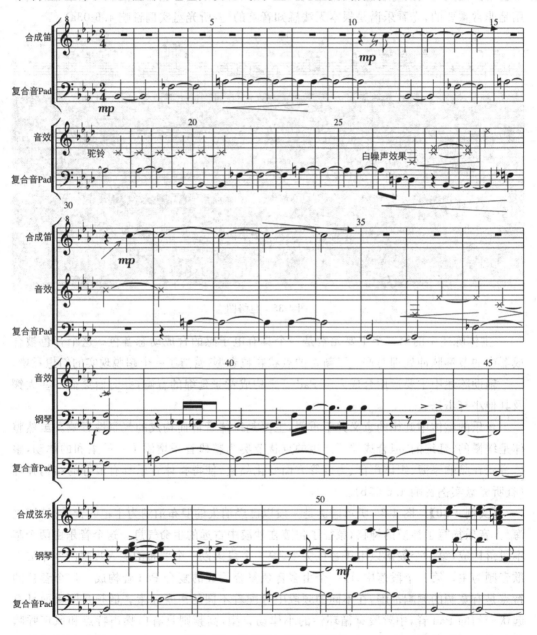

图 4-36 神秘类—《沙漠之海》

第 4 章 不同情绪情景的创作练习

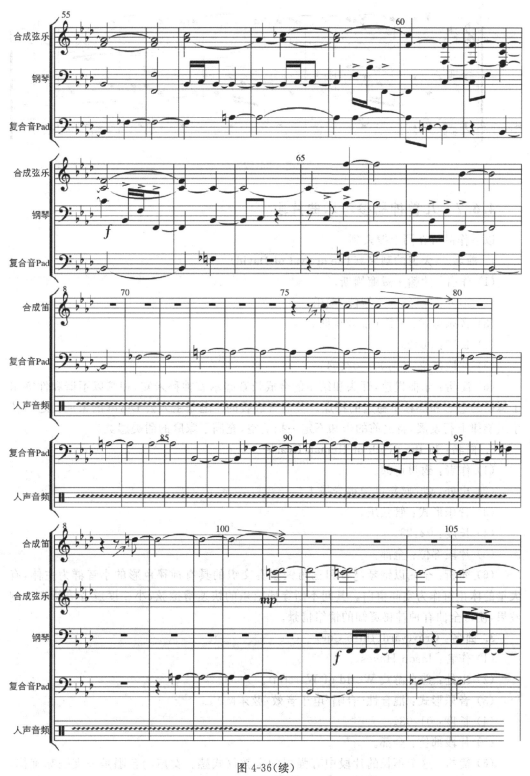

图 4-36（续）

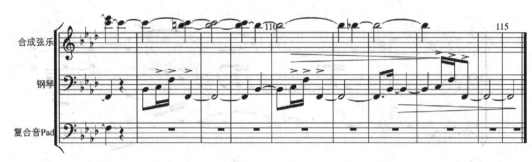

图 4-36(续)

4.6.7 几首神秘参考乐曲片段

以下作品可在网上搜索到。

1. 曲名:《大卫的到来》(The arrival of David)

(1) 作者:约翰·威廉姆斯。

(2) 出处:电影《人工智能》配乐。

(3) 音乐形式:MIDI 加弦乐队。

(4) 长度:06:29。

(5) 片段部位:00:00—02:04。

(6) 简析:乐曲慢速,开头和结尾的合成长音暗示着神秘未知,和弦以不谐和性突出了鲜明的色彩和漂移不稳定的特点。英国管温暖的主题是主人公 David 的象征。之后弦乐组旋律上行发展,将之前的未知不定一扫而空,充满了家庭的甜美感觉。

2. 曲名:In the Depth of Human Hearts

(1) 作者:鹭巢诗郎。

(2) 出处:动画《新世纪福音战士》。

(3) 音乐形式:管弦乐。

(4) 长度:02:23。

(5) 片段部位:全部。

(6) 简析:全曲以钢琴琶音和三角铁滚奏交织的具有神秘色彩的小音群为主体,有大量的休止符作为空间留白。其间不断穿插弦乐的快速滑擦弦、小二度震音等特殊音响效果,使得全曲有种神秘莫知的情绪情景。

3. 曲名:Graveyard(Intro Cue)

(1) 作者:Jason Hayes。

(2) 出处:选自游戏 World of Warcraft。

(3) 音乐形式:混合性(合唱/电子音效/弦乐队)。

(4) 长度:01:08。

(5) 片段部位:全部。

(6) 简析:这个不长的片段中有强烈的宗教仪式感。女声的合唱是一支圣咏旋律。这个旋律被施加了很大的混响,模拟教堂中的空间感。另外背景上还有被电子化处理的

人声,表现了非现实性的人声特点。全曲的音响上有许多由于偶然性而产生的不谐和音响,使得更加具有神秘莫测的色彩。低音弦乐从头至尾就只有一个音,如此长的保持音给人以一种压抑的不适感,而合唱部分的几个不协和音程加上轮唱的设计,形象生动地描绘了受到"上天的召唤"似的情景。

4. 曲名:Shimmering Flats(Ambient)

(1) 作者:Jason Hayes。

(2) 出处:选自游戏 World of Warcraft。

(3) 音乐形式:管弦乐。

(4) 长度:04:08。

(5) 片段部位:全部。

(6) 简析:开头的几下鼓声有一种将人带入原始部族的情境。前奏中持续的低声部弦乐长音与简单的高声部弦乐,还有若隐若现的圆号给人以宽广的空间感。而后木管组单调的反复着两个音会使人联想到一种前进的艰难,弦乐此时旋律线也以下行为主。2:00 开始的第二大段落,弦乐改为轻轻的持续的颤弓作为铺垫,圆号吹起号角般的旋律,这是一种能量的积蓄,终于在 2:55 乐曲开始明亮化,不过并没有完全地释放出情绪,最后还是以弱收结束全曲。全曲给人一种大自然旷野而动人的神秘。

5. 曲名:Stranglethorn Vale(Ambient)

(1) 作者:Jason Hayes。

(2) 出处:选自游戏 World of Warcraft。

(3) 音乐形式:混合性(鼓/二胡/MIDI/弦乐)。

(4) 长度:04:13。

(5) 片段部位:全部。

(6) 简析:这首乐曲中各种丰富多彩的打击乐音响和民间的吹奏乐器传达了一种原始部落气息。音响处理上,施加了较大量的混响和延时类效果,意在营造一个虚拟、空旷的情景空间。

6. 曲名:The Undercity(City Theme)

(1) 作者:Jason Hayes。

(2) 出处:选自游戏 World of Warcraft。

(3) 音乐形式:混合性(MIDI/管弦乐)。

(4) 长度:02:28。

(5) 片段部位:全部。

(6) 简析:前奏中带有某种预示感的打击乐、管弦、低沉的人声讲述着一个充满起伏的故事。00:24 处后全曲是主要以噪音音效的手法来烘托气氛。弦乐低音区的不谐和的长音表现出强烈的不安,一些随机的短音效不断制造着紧张的气氛,大幅度的混响象征着宽广而又冰冷的空间感。伴随着挥之不去的亡灵在耳边的轻语,该曲成功地描绘出了这个令人恐惧的空间。

7. 曲名:Cleric Preston

(1) 作者:Klaus Badelt。

(2) 出处：电影《撕裂的末日》配乐。

(3) 音乐形式：混合性（MIDI 的电子音响为主）。

(4) 长度：00：45。

(5) 片段部位：全部。

(6) 简析：这首充满神秘不确定因素的乐曲主要由噪音元素构成，强调声音效果是其主要特征。短暂的节奏循环后，人声合唱和弦乐组的长线条声音被扭曲，不断堆积，上行发展，使人感到未知、不安，紧张感上升。缓慢、节律的低沉鼓点，好似主人公的脚步，向人逼近。

4.7 本章内容的学生习作

本章收有南京艺术学院传媒学院录音艺术系 2010 级"数字音频应用艺术"硕士研究生针对本章各单元内容的创作练习。相对前面两章本科生所做的练习，研究生所做的创作练习更加完整一些，所运用的创作手法也更丰富一些。每一个创作练习都附有简短的创作技术的运用要领和简要概述。这些同学在情绪情景的命题性练习中，也还有落形准确与否、形似兼神似等一些问题。在声音美感、电子声音与传统音色的融合等方面也还有一些问题要改善。请查看、查听 DVD 光盘中"第四章学生习作"文件夹中的创作练习概述文档和音频文件。

习题

4.1

1. 在音乐作品中聆听并注意抒情类的乐曲或乐曲片段。列举出几个实例片段，并分别简述这些片段在创作和制作中有哪些特点。将自己喜欢的乐曲或片段存入自己的分类曲库。

2. 以木管音色为主要旋律，创作并制作一个抒情的音乐片段。

3. 以吉他音色为主要旋律，背景以合成 Pad 音色为主，创作并制作一段具有叙事性的抒情音乐。吉他的旋律制作尽可能体现人性化，旋律中适当运用休止符，不要使旋律铺得过满。

4. 以电子音色为主，创作并制作一个散板的具有梦境感觉的抒情音乐片段。可为一些点状的音色施加 Delay 延时效果，以营造空间感。

5. 以钢琴为主，创作一个爵士风格的慢速度的抒情音乐片段。钢琴可适当运用一些华彩性的经过句，并多用切分节奏以及爵士乐中常用的 9 和弦、11 和弦等高叠和弦。可用一个流行音乐常用的节奏音型群为其作背景，包括吉他、电贝司、爵士鼓和其他装饰性声部。

4.2

1. 在音乐作品中聆听并注意感伤类的乐曲或乐曲片段。列举出几个实例片段，并分

别简述这些片段在创作和制作中有哪些特点。将自己喜欢的乐曲或片段存入自己的分类曲库。

2. 以钢琴音色为主要旋律，创作并制作一个感伤情怀的音乐片段。可用弦乐在背景上作长音式的铺垫，在铺垫过程中渐渐变为一个简单的副旋律。

3. 以低音弦乐音色为主要旋律，创作并制作一段具有忧伤、痛苦情绪的音乐。背景可运用弦乐 Pad 音，旋律音调可多运用下行的形态，并可多应用一些休止符，留给背景衬托的声部进行穿插。

4. 以中高音弦乐音色为主，制作一个具有淡淡伤感抒情音乐片段，可用竖琴的琶音作背景衬托，并用木管的作间插呼应。

5. 以吉他音色为主，创作一个有时尚风格的慢速度的沉思性音乐片段。可适当运用一些华彩性的经过句。可用一个流行音乐常用的节奏音型群为其作背景，包括吉他、电贝司、爵士鼓和其他装饰性声部。

4.3

1. 在音乐作品中聆听并注意戏剧性类型的乐曲或乐曲片段。列举出几个实例片段，并分别简述这些片段在创作和制作中有哪些特点。将自己喜欢的乐曲或片段存入自己的分类曲库。

2. 以短促的弦乐音色为主（marcato 音色），创作并制作一个紧张性的音乐片段。不以旋律为主，突出和声的紧张性，注意要有比较鲜明的力度变化，可辅助一些长音的噪音音效。

3. 以铜管音色为主，创作并制作一段具有小号与长号对抗奏的号召性音乐。背景可运用弦乐短促节奏型，可用打击乐进行辅助。铜管的旋律音调有大跳的进行及附点或三连音，强调音头的力度。

4. 以打击乐为主，制作一个具有战斗性的音乐片段。如用循环的片段不宜过长，要及时变换打击乐的音色及节奏形态，并特别注意轻、重、缓、急的动态变化和力度变化设计。可以辅助一些失真吉他和短促有力的铜管音色。

5. 自选音色，创作并制作一段具有内心焦虑、起伏、紧张地音乐片段。注意用中速，不要有过于强烈的戏剧性，而是以一种流动的、起伏的、内省的方式来表现。注意运用和声紧张度的手段和织体声部厚与薄的变化手段来设计。

4.4

1. 以木管乐器为主，创作并制作一段明快的音乐。注意多用短促的断奏、大跳的音程，多用色彩性和弦，背景可用 Muted 贝司以及马林巴类的音色做跳跃的音型。

2. 用电子音色为主创作轻盈、明快的音乐。背景以色彩性打击乐为主，可多用有不确定音高的打击乐和电子音效作音型背景。

3. 创作一段具有进行曲特点的音乐。旋律要有用于发展的核心动机。第一部分以短音型发展为主，第二部分可以小号与长号的对抗奏形式的复调为主。

4. 创作一段以电声乐器为主的音乐段落。可借鉴电子舞曲的风格和织体音型，可多

用一些 loop 音型作循环,但循环的段落不宜太长。注意段落和段落之间的过渡要认真设计。

5. 创作并制作一段的具有童趣的音乐。可多用电子音色,并用特殊效果器制作一些音效,多运用一些刮奏、滑音、装饰音、哇音等幽默灵巧的装饰。

4.5

1. 参照书中所举的范例,创作并制作一段以弦乐旋律为主的具有激情的音乐段落。注意:(1)主旋律的音区应在小字二组以上,弦乐队配以八度及条带旋律。(2)中低音区要有体现厚度的相对静态的 Pad 音。(3)用铜管中低音区的音色设计一个动态的节奏音型,以使段落具有节奏推动力(光盘"PDF 总谱与音响"文件夹中的 MIDI 音乐《洒》PDF 总谱 52 小节处,参考光盘音频 4.5-04 激情类——MIDI 音乐《洒》)。

2. 创作一个以打击乐音色为主的激情性音乐段落。注意使用不同的打击乐音色组合,注意力度变化的起伏和音响及节奏的疏密交错。

3. 参考本节实例 4-24 创作一个没有明显旋律,而以气氛性音响音群为主体的具有激情性的段落。可以运用钟声及打击乐来辅助其动态。

4. 创作一个以铜管音色为主体的具有辉煌性的音乐段落。注意以宽广的长旋律为主,以相对严谨的四部和声为主。旋律中注意局部体现大跳、短促 3 连音及细小节奏的设计,突出铜管乐断奏的颗粒弹性和力度。

5. 结合失真吉他与铜管音色,制作一段情绪夸张的激情性段落。注意不要有长句子的旋律,而以短小、音型化的节奏和短句构成。强化打击乐的装饰,但不要铺得太满。

4.6

1. 在音乐作品中分别找寻几个具有古朴、原始、幻想、空灵、圣咏、宗教、祭祀特点的音乐实例,简述其音乐的特征。

2. 参考实例 4-27,制作一段古朴苍劲的音乐。可选用古琴、钟声等音色,可适当运用电子音色来营造古远、神秘的气氛。

3. 运用电子 Pad 音营造虚幻的背景,录制人声咏经声,制作一段具有深沉的、神秘的宗教气氛的音乐。人声咏经声可采用用自己的声音进行录制。模拟并录制较低沉的咏经声,在软件中将此音频轨复制 2~4 轨,并将复制轨的音频分别调低为不同的音高,最低可调至低八度,施加延时和混响效果器。这样可做出较为逼真的咏经声。

4. 以大鼓和笛声为主要音色,制作一个具有祭祀情景的音乐。大鼓分置 2~4 轨,设置不同音高,造成鼓声环绕的群感效果。笛声的旋律尽可能短小,并尽可能突出一些特殊的演奏法,如滑音、大跳、快速断奏等非常规演奏特点,以突出祭祀中奇特的神秘感。还可对笛声施加延时等特殊效果器,以追求超现实感的特殊音响。

5. 制作一段安静、空灵,具有冥想特征的音乐。尽量运用具有组合音色特征的、点状与面状声音结合的组合性合成音色。

第 5 章
结合音频素材的创作练习

1. 内容概述

在计算机的应用创作中,常用一种与传统完全不同的创作手法,就是建立在音频基础上的音乐创作。这种创作手法包括两种类型:第一种是利用预制好的素材库音频进行各种编辑与组织来完成创作;第二种是为录制的音频材料(如原生态民歌、预先设计的特定音响等)进行编辑和组织完成的音乐创作。利用各种软、硬件厂商预制好的素材创作的手法在某种程度上来看,由于素材是专业创作者事先完成的、通过商业渠道销售、具有半成品的特点,因此创作者完成的工作在一定意义上具有"编辑性"。这一类音乐创作通常更适合于一些商业用途,创作技术相对容易些。当然,如果运用丰富的编辑手段,也可以作出非常好的具有原创特点的音乐作品。而应用创作者自己录制的音频材料或应用特定的音频素材进行二度创作,则是计算机音乐创作中一种能充分体现"计算机特征"的作曲技术手段。它可以完成具有鲜明独创性的、完全另类的、具有无尽拓展性的音乐作品。在实际音乐创作中,上述两种方法更多地与音序创作手法相结合,音序创作是对音频创作的重要补充,使得在计算机音乐平台上的创作手段更丰富,音乐制作途径也更加开放。

结合音频进行音乐创作通常使得制作中音乐的声音品质、一些乐器音色以及细节演奏得到很大程度的改善,因为许多细节内容都已经被预制在了音频当中。但这并不意味着简单拼装就能做出好作品,这种方法对创作者的音乐感觉在结构把握、素材统一、多重逻辑关系协调、声音响度比例、声效处理等诸多方面提出了很高的要求。如果仅仅是把音频作为一个个音频块进行简单拼装则完全失去了创作的意义,也不可能做出好的作品。因此结合音频的创作手法通常要对音频进行二度深加工,充分利用各种音频编辑手段来使声音获得宽泛的拓展。

2. 教学目标

能够运用商品素材库和非侵权音频素材,以及自己录制的音频素材通过音频处理软件进行音频式创作。了解音频素材组合中的前后结构逻辑关系,能够运用各种音频处理软件、各种效果器进行音频编辑调制。

5.1 音频素材搭建的编辑创作

音频素材搭建指运用已经录制好的音频素材进行组拼来构成音乐,搭建的素材通常称为 loop,即循环的意思。素材来源主要是由专门的厂商提供的音频素材或一些软件自带的音频素材库。音频素材的搭建通常是通过运用素材搭建软件及具有处理音频素材功能的音乐软件来完成。使用较方便的软件有 Logic、Sonar、Acid 等,也有很多音频素材式的 Vst 插件,如 Real Gitar 和 RMX Styler 等,可以方便地进行搭建式的编辑创作。

这些软件都可以用音频素材库中各种短小的音频块组合来进行音乐制作和创作。这些音频素材都是短小的音乐片段或音效片段,具有较好的声音品质,种类非常丰富。通常都被加载了节拍、速度、音高等信息,在应用中可以随时改变这些参数。

5.1.1 音频素材分类

音频素材总体上可分为音乐性音频素材和音效性音频素材两大类。常见的音频素材类别包括:

1. 音乐性音频素材

(1) 风格分类,如 Orchestral(管弦乐)、Disco(迪斯科)、Hard Rock(硬摇滚)、Latin(拉丁)等。

(2) 音色分类,如 Voice(人声)、Sax(萨克斯)、Guiter(吉他)、Synsth(合成音色)、Percustion(打击乐)等。

(3) 描述性分类,如(Disk118)Fast_Breaks(快速的中断)、BillLaswell(声音增大)、Futurist(未来音乐)、Groovspectrum(光谱音频)等。描述性分类中还包括大量的各种音效。

……

2. 音效性音频素材

(1) 自然声音效。

(2) 环境音效。

(3) 机械音效。

(4) 气氛音效。

(5) 击打音效。

(6) 人声音效。

(7) 电子音效,即通过电子合成技术而产生的各种奇特的声音效果。

……

5.1.2 音频素材组织

运用音频搭建制作音乐应该注意以下几个要点:

(1) 确定自己所要搭建的风格并根据风格的需要在素材库中找寻相关音频素材。

(2) 确定自己所需要的基本音乐形态,如整体或局部段落是以乐器音色为主还是以打击乐音色为主,是以音乐性为主还是以音效性为主,避免素材杂乱、段落含混不清。

(3) 多选几个同类音色的不同片段备用,便于在制作中安排变化,如 Clarinet solo01、Clarinet solo02、Clarinet solo03……同一音色的不同片段通常都能搭建成较好的旋律,也能形成较好的连接。商品素材库中的同一音色大多都有若干个不同形态的片段。

5.1.3 音频素材风格的统一性

运用音频素材搭建进行音乐创作时,很容易造成素材庞杂、风格不统一的情况。因此需要注意以下几点:

(1) 注意素材的统一性和对比性的关系。一段音乐中,段落和段落之间应该形成合理的逻辑结构。最常见的结构为:①ABA 或 ABCA 再现性结构;②ABACADA 回旋性结构;③由一个基本形态不断变化发展形成的线性结构。再现性结构和回旋性结构具有较强的结构规律,线性结构则要注意运用相对持续的素材不断演变而构成,保持段落统一性。

(2) 合理安排核心素材与背景性素材、装饰性素材的关系。核心素材的特点是具有鲜明的个性,包括鲜明的音调、节奏、音色、运动形态等。一段音乐中核心素材可安排 2～4 个,以旋律性音调间歇性出现为主,不宜过多,否则会杂乱。背景性素材大多具有持续循环的节奏、音型、长音等。背景性素材相当于伴奏,以持续性为主,不宜过于频繁地更换。装饰性素材通常是空当或间歇处作插入式处理,比较短小,往往具有音效性。依靠音频素材搭建的音乐通常要靠这些装饰性来取得音响上的灵活变化。

在如图 5-1 所示的短小实例中,前 3 轨是音型相近的音频素材,第 4 轨和第 5 轨是打击乐,第 6 轨是一个间插性素材,第 7 轨是另一个音型相近的素材,第 8 轨是一个装饰结尾。素材不多,既有对比又有统一,对它们的组织搭建便构成了一只短小的乐曲(查听光

图 5-1　搭建短实例工程图谱

盘实例音响 5.1-01 及查看 Logic 9 工程文件)。

5.1.4 音频素材搭建的其他要领

除了上述两个整体方面的注意要点以外,音频搭建的创作过程中还须注意以下若干方面:

(1) 注意多运用音频块的切片处理,切片后的同轨重组和多轨重组可产生新的节奏和音调形态,如图 5-2 所示。

图 5-2 切片处理

(2) 同时发声的轨数不宜过多,以免造成声音堆积、层次不清的现象。

(3) 音频块之间的交接在某些情况下不要一刀切,这样会使堆砌的痕迹太明显。可采用在交界处前一声部延伸并淡出方法平缓过渡,如图 5-3 所示。

图 5-3 淡入淡出过渡

(4) 调节各轨之间的力度比例关系,多运用音量(Volume)包络线的强弱渐变来调节音量变化,以此构成音乐的起伏变化,减少音量持续不变的机械感,如图 5-4 所示。

(5) 合理安排声像定位与移动,以造成声音空间位置的生动变化,如图 5-5 所示。

(6) 合理运用音频块的移调功能,以此造成音程与音调的变化和打击乐的音高变化,如图 5-6 所示。

第 5 章 结合音频素材的创作练习

图 5-4 音量包络

图 5-5 声像包络

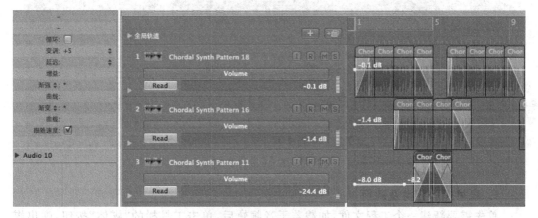

图 5-6 音调的变化

5.1.5 结合音序进行综合创作

运用 loop 进行创作快速、方便，但最大的不足是个人的主观创造性往往受到很大局限，或者创作者所需的个性风格不能在 loop 中得到充分的实现。因此，通常运用音

序创作与 loop 素材搭建相结合,在音序创作中对创作者的所需的音乐内容进行补足。结合的方法在相当程度上发挥了计算机的优势,从应用角度来看是一种高效率的创作方法。

5.1.6 Logic 软件平台基本编辑操作

在各种应用软件中,Logic 音乐软件的 loop 编辑创作功能是最为强大的。由于许多学生对此软件还不够熟悉,因此在这一节中,对 Logic 9 软件的音频编辑操作进行简要指导。

Logic 9 软件主界面如图 5-7 所示,自带了 20 000 多个不同种类的音频素材,这些海量素材对于进行搭建式音乐编创提供了强大支撑和便利,并且可以对 loop 素材进行多种多样的后期组合与编辑。例如,对素材可进行淡入淡出、音量声像自动化、转调、速度等编辑操作。Logic 9 具有详尽的音频素材分类管理,使用起来比较容易找到自己所需的音频。

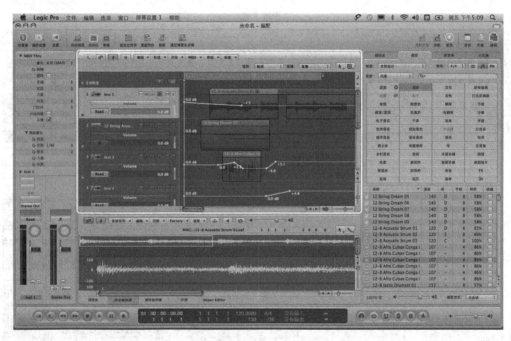

图 5-7　Logic 9 主界面

1. 素材库的分类及调用

首先需要新建一个工程文件,加载若干音频轨后,单击工具栏的"媒体"按钮,弹出媒体对话框,选择"循环"选项卡,如图 5-8 所示。

为了方便寻找素材,对其进行了明确的分类以及按三种方式显示,当单击一个分类时,下面将显示该类型的所有 loop 素材,类型选择可以选择多个的组合,例如"贝司+电子",可以使用户很容易找到自己想要的素材。每个素材显示信息依次为素材的名称、速度、调、节拍、相符度等,如图 5-9 所示。单击素材可以进行试听。

图 5-8 "循环"选项卡　　　　　图 5-9 素材分类与试听

loop 素材库中的素材分两种类型,一种是音频素材,素材显示蓝色;另一种为 MIDI 素材,显示为绿色。MIDI 素材调用后,可以对其进行音序方面的音高、节奏等细致的修改等,而音频 loop 只能进行粗略的修改。

当找到自己需要的素材时,单击并将其拖动到工作区空白处,建立一个新的轨道,音频 loop 也可以放置到其他音频轨道中,但是 MIDI 轨道必须建立一个新的轨道。在工作区将显示拖动的位置,找到合适的位置,释放鼠标,素材加载完成,如图 5-10 所示。

图 5-10 加载素材

2. 素材循环与卷伸编辑

当一个素材调入到工程中,可能还应根据需要进行编辑,当鼠标指针放置在素材尾部

的上半部分时,指针形状为卷曲状,此时可以单击,进行拖动修改素材的长度,也称循环,如图 5-11 所示。

图 5-11 修改循环长度

当鼠标指针放置到素材的下半部分时,单击并拖动,可以改变原 loop 素材的长度,此工具只能改变原 loop 的长度,不能改变 loop 循环的长度,如图 5-12 所示。

图 5-12 修改素材长度

3. 变调编辑

当需要变调时,可以对一轨进行整体转调,也可以对轨道中的某个素材进行转调。当需要整轨转调时,单击轨道,激活该轨道,修改其转调值,该转调为半音转调,例如设置 +12 为提高一个八度。如果轨道中某一素材需要转调,可以单击该素材,修改转调数值,该转调只对该素材起作用,如图 5-13 所示。

第 5 章 结合音频素材的创作练习　177

图 5-13　轨道及素材转调

4．音量调整

如果需要对该轨道的素材进行音量调整，可以单击工具栏中的"自动化"按钮，此时轨道中将显示其音量线，在需要修改音量的位置单击，创建调整点，拖动该点即可修改音量线，如图 5-14 所示。

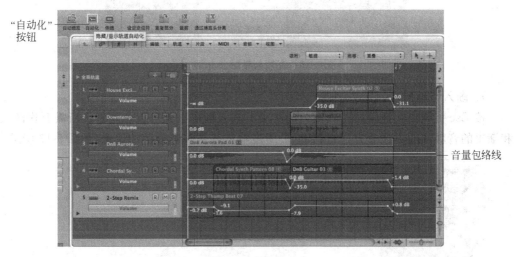

图 5-14　音量自动化

5．声像调整

声像的调整和音量调整基本一样，激活其自动化，切换到声像线，在需要改变声像的位置单击以创建修改点，拖动该修改点，改变声像，如图 5-15 所示。

6．复制与粘贴 loop 素材

复制 loop 素材，选中需要复制的 loop 素材，然后右击，弹出快捷菜单，选择"拷贝"命令，激活需要粘贴的轨道，选择适当的位置，然后右击，在弹出的快捷菜单中选择"粘贴"命令，如图 5-16 所示。

图 5-15 声像自动化

图 5-16 复制与粘贴 loop 素材

7. 渐入与渐出

按 Esc 键调出快捷编辑工具窗,选择"交叉渐入渐出工具",鼠标指针在所需要作渐入和渐出的音频块前方或后方进行移动,聆听音响将其调整到合适的位置,如图 5-17 所示。

图 5-17 渐入与渐出

8. 导出音频文件

当制作完成一个工程需要导出 Wave 的时候，首先要选定导出的范围，可拖动循环标尺选择导出的范围，如图 5-18 所示。

图 5-18　选定导出范围

然后选择"文件"|"并轨"命令，将弹出"并轨"对话框，设置合适的参数，然后单击"并轨"按钮导出文件，如图 5-19 所示。

图 5-19　导出音频文件

5.1.7　Logic 9 软件平台实例创作

【实例 5-1】　运用 Logic 9 音乐软件自带的素材资源制作一个流行音乐风格的实例《休闲时尚》，制作要点参见表 5-1（工程文件、视频文件及音频文件分别见光盘 5.1-02 搭建范例《休闲时尚》Logic 9）。实例软件界面如图 5-20 所示。

图 5-20　实例图谱

表 5-1　乐曲制作要点

乐曲制作主要方面	要点简要描述
乐曲风格	流行音乐，休闲时尚
音频素材	共由 2 种音色、16 个音频片段构成：①媒体-循环菜单下"吉他"音色库的 Classic Rock Riff 旋律性音色及 12 个片段；②"打击乐器"音色库的 Downtempo Flex Beat、Double Punk Fill 和 Jazzy Rock Drum 三个打击乐音色
核心元素	摇滚吉他旋律，由片段组接成一个不断变化发展、渐强、越来越热烈的乐曲旋律
背景素材	由第 15～17 轨打击乐为主体，其摇滚吉他旋律中的断奏形态音频片段渐渐演化为伴奏声部，有较多切片，并在声像上调为左、右分开
装饰性素材	用吉他音色的切片和短小的打击乐过渡作装饰性填充
乐曲结构	以音色为核心的展衍式搭建。节奏逐渐加快，声部逐渐加多，音量逐渐加大，渐强式的统一性元素，线性发展结构
声像布局	音频素材为单声道，前半部分声音主要集中在中间。中间部分由吉他音色演变出来的背景片段分设在左右，逐渐引入较宽的声场。最后的高潮部分，左、中、右分别用不同的节奏时值的音色片段造成较宽的声场效果
效果器运用	1. 由于前半部分吉他音色和打击乐的音色都集中在中间，声音过窄，因此给第 17 轨的打击乐加载了一个立体声加宽效果器 Stereo Spread 2. 在主输出上加载了一个混响器 Space Designer-Synthesized IR，使声音空间增大一些。同时还加载了一个限幅器 Limiter，以控制电平冒红过载

【**实例 5-2**】《森林梦之旅-10》这段音乐是由三个短小的音频素材片段结合音序创作发展而成的。从图 5-21 所示的工程图谱中可以看出，loop 音频部分和音序部分的比例，音频部分占有前 5 轨，其后部分都是音序乐器轨。

第 5 章 结合音频素材的创作练习

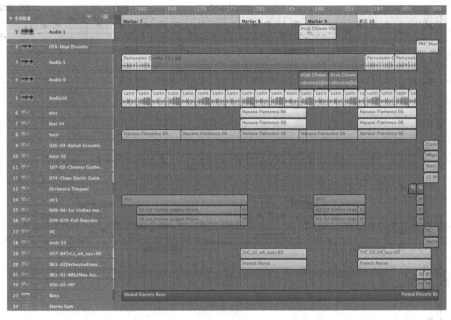

图 5-21 《森林梦之旅-10》工程图谱

创作中音序部分的旋律素材来源仍然是来自 loop 的,核心音乐素材来自一个具有苏格兰舞曲风格小提琴独奏 loop 音频片段(谱例见图 5-22,查听光盘中的实例音响 5.1-03a)。

图 5-22 小提琴 loop 的旋律

其他的 loop 音频片段是不同风格的拉丁打击乐。小提琴独奏 loop 音频片段分别在吉他、长笛与短笛等乐器上进行了延展。原本单一的音频片段经过重新组合和编配发展后,成为一个明快而充满动感的舞蹈音乐片段(谱例见图 5-23)。

图 5-23 《森林梦之旅—10》局部

图 5-23（续）

这段音乐创作的方法给出了一个提示：在音频搭建的过程中，丰富的音频素材往往会大大地激发我们的创作灵感。在音频的片段中会蕴藏着很多可供发展的元素，把这些元素通过音序制作进行再创造，不但可以丰富音频片段的多种表现，减少音频由于多次循环而造成的机械性，也为我们快速地获得创作激情提供了一种新的思维方式和创作途径（查听光盘实例音响 5.1-03b）。

【实例 5-3】 本例中提到的音乐是为杂技《绳技》而创作的。整个音乐由时尚、充满动感的世界音乐风格构成。音乐的创作运用了几种不同的音型素材，包括不同类型的世界音乐风格打击乐、不同的原始部落人声采样、渲染性音效等；另外，它是将音序创作与音频素材相结合创作而成的。

杂技音乐《绳技》的是整个工程布局如图 5-24 所示。上半部分软件自带的 loop 是音频片段，下半部分是创作的音序部分。

图 5-24 中 Audio 第 14 轨和第 15 轨由同类 Andre Lyric 的 4 个不同片段构成，其特点是原始部落粗犷的男声歌唱；Audio 第 6 轨是电子音效 Abstract Atmosphere；其他 Audio 为不同种类的打击乐 loop，包括 Breaks Dub Plate Beat、Euro Pot Boiler Beat、Rmix Shimmenry Synth、Latin Day Bango、Euro Shimmer Slicer 和 Euro Vox Slicer。本书所附光盘"第五章音响、工程文件与影像"文件夹的参考视频文件中，分别独立播放了所选用的音频片段类型，可查听 5.1-04a《绳技》局部音频工程 mov 影像文件。

图 5-24 杂技音乐《绳技》工程图谱

在运用音频片段进行搭建的创作过程中,通常会有一种缺陷,就是个人的创作主观个性或所需的特定风格特性往往不能很好地被体现。因此,为了避免大家都用音频搭建创作所造成的音乐风格的雷同,最有效的手段是在搭建的基础上加载音序创作。在音序的创作过程中把自己的旋律和所需的风格与背景进行融合。这样创作的作品通常会形成风格的多元混合,在多元风格中不丢失自我。

在下面谱例所示的音乐片段中,中间部分加入了用音序制作的具有幻想意味的五声性旋律的笛声(谱例见图 5-25)。

图 5-25 《绳技》音序中的笛

在后半部分加入了弦乐音色的五声性音型化短旋律(谱例见图 5-26)。

乐曲中这两处的音序创作使得整体的世界音乐风格中又融入了鲜明中国特色的东方元素(整段音乐可查听光盘 5.1-04b《绳技》完整工程影像)。

图 5-26 《绳技》音序中的弦乐

5.2 为录制的素材进行音频化创作

为录制的素材进行音乐创作可以充分利用计算机平台提供的丰富的数字技术手段，从而使得我们的音乐创作更加灵活丰富。利用录制的音频进行音乐创作具有巨大的发挥空间，这种方法可以将我们生活中的任何声音元素融入音乐之中。从创作的观念上来看，一方面这种方法可以保留传统音乐的主要构成元素，但所运用的音乐结构组织技术是全新的；另一方面它可以是一种观念艺术，打破传统的音高组织体系和结构组织体系，带有更多的即兴色彩和感觉色彩。在创作的技术手段运用上，各种音频的调制编辑、各种特殊效果器的运用调制、声音空间场的布局和调制等，成为重要的创作和制作内容。因此，在一定意义上对于声音的价值判断、审美判断等也可能发生较大的变化。因为在这种方式中，可能会引入大量的非乐音的声音元素。总之，运用录制音频的素材进行音乐创作具有无限的多变性，可为创作者带来无限的构想，是声音创造的"梦工厂"。

5.2.1 素材设计与采集

在进行以特定音频为主的创作过程中，前期为将要进行的音频采样需要精心的设计。假定我们要对一件乐器进行采样，我们需要对这件乐器不同的演奏法、不同的技巧、不同形态的旋律片段、不同特殊效果演奏等进行设计，甚至在录音时直接与演奏员进行沟通，要求演奏员演奏尽可能丰富多变的音乐片段。丰富的采样音频为我们后期进行各种声音重组和变形处理提供了充足的声音源。在后面的实例《惚兮恍兮》中可看到具体的案例。

素材采集除了原始的音频采集外，在原始采集后的音频素材中，还可在音乐软件中进行更加细小片段的二次采集，如在声音中提取核心材料，便于在后续的创作过程中用作核心元素或装饰性元素。在后面的实例《傈僳牧歌》中可看到具体案例。

5.2.2 采样素材的编辑

采集好的素材需要进行编辑整理,首先将所需的音频片段挑出来备用。在进入到创作之前需要对这些素材进行切片、循环、变形、施加效果等处理,以创造更多更丰富的声音素材为最后的素材组织做准备。对采样素材进行编辑的过程中,利用各种特殊效果器对音频素材进行变形处理是应用非常多的技术手段。在下面实例中将会看到具体应用。

5.2.3 采样素材的组织

当音频素材剪切、变形等各种案头工作基本就绪后,就可运用结构原则将这些零碎的素材进行有组织、有规划的布局,使其成为一个完整、有机的音乐作品。在组织过程中,传统的音乐结构原则仍然具有重要的作用,如对比原则、派生原则、再现原则、回旋原则、对比统一原则等。同时,虽然以音频的创作为主要素材,但传统陈述方式的基本规律也是结构构成和布局的重要参照。常用到的陈述方式包括引子型、呈示型、连接型、展开型、结束型等。这些已在第2章中有所介绍。

运用音频素材进行创作,如果素材较多很容易产生结构段落主次不清、材料杂乱、缺少段落衔接与过渡等方面不好的结果。因此应该向处理乐音体系那样,合理安排音频块的布局,使之形成良好的结构。

5.2.4 结合音序进行综合组织

在运用音频素材进行创作中,由于音频素材可能会比较细碎,难以组织,因此,通常可采用音序与音频结合的方式进行创作。这种创作方式可以用音序的传统组织方式来弥补碎小音频材料组织过程中可能会造成的结构松散现象。另外,录制的音频也可被处理成碎小片段后设置在采样合成器中,制作成一个音频乐器,再用音序创作的方式来运用这些音频素材。这种结合的创作方法大量地被用在进行原生态民歌采集后的音乐再创形式中。

5.2.5 音频创作实例解析

【实例5-4】 乐曲《仓央加措》于2004年10月北京国际电子音乐节中展演,获得中国音乐家协会电子音乐学会首届电子音乐创作"学会奖"C组二等奖。

仓央加措为藏族六世达赖喇嘛,他留下了不朽的《仓央加措情歌集》,展现了他的抒情人生观,表达了孤寂与苦闷、热烈与渴望和对生活的美好憧憬。

这首乐曲是以音频采样结合音序而创作的音乐作品。乐曲的声音核心素材有4个,两个是采样音频素材,两个是合成器中的预置音色,具体如下:

(1)西藏民间吹奏乐器"里令"的采样音频素材(由台湾风潮公司提供)。把原始音频素材分切为若干个小片段,设置在数字采样器中,制成一个音频乐器,从而进行更为丰富和多变的随机性组合。

(2)录音棚中实录的人声音频是用衬词创作的不断重复、简单而优美的藏族风格歌

调,由女声齐唱和藏族女歌手卓玛的独唱构成。这两句短旋律成为全曲不断出现的基础旋律,形成了回旋式的结构陈述(谱例见图 5-27)。

图 5-27 《仓央加措》

（3）大鼓运用合成器中的预制音色制作。以一个很小的节奏核心进行多变发展,避免简单的循环,充分模拟了实时演奏的真实性特征。

（4）合成器模拟的双簧管和大管的音色。两者以女声演唱的短旋律为基础,进行模仿复调对答奏。应用延时和失真效果器,使其音色带有明显的非传统变异性,更加朦胧和飘逸。

全曲以这 4 个基本元素为核心进行交替发展,并在不同段落对不同素材进行 solo 式的强化表现。采样音频"里令"独特的声音在乐曲中非常突出,它保留了原生态演奏的细节和强烈的风格特征。其他背景及装饰均由和声器中的各种电子音色来完成。乐曲虽然大量运用了合成器的音色,但在音色演奏方面力求生动、人性。在细节上特别注重电子音色多起伏、多变化,以较细致的音响表现为调整目标,大量运用了音乐软件中的 MIDI 控制信息和效果器调制。

总体来看,乐曲通过真实的采样音频的重组,比较注重音乐的原声性与现代音响的组合,强调了人文内涵和民族风格,具有鲜明的情感表现(查听光盘实例音响 5.2-01)。

【实例 5-5】 乐曲《傈僳牧歌》是根据傈僳族《放猪歌》的原生态民歌的采样音频进行重新编创而成的。原始民歌描绘了傈僳族姑娘在山上放猪时的愉快心情,歌中几乎没有实意唱词,都是非语义情态衬词和模拟家禽叫声的象声词片段,幽默开朗。在创作过程中,摘取了原声民歌中局部的一些衬词加以简单发展,重新组织录音,形成了原声音频与新加衬词录音的相互呼应,也形成了全曲统一的风格和丰富的变化拓展。同时,音序的编配仍然具有重要的作用,它对新组织的音频还要进行复杂的编配和拓展,使得重新编配后的民歌具有了时尚的元素和丰富的织体和音响,体现了原始与现代的交融。这种创作首先是建立在已有音频的基础上,再对这个音频进行重新处理,并以音序的方式对其进行新的编配。这是一种与传统写谱创作完全不同的方创作式,是一种具有更多开放性、更多组合性的创作方式。

图 5-28～图 5-30 所示的三个片段就是从原生态民歌中摘取的衬词而形成的新的伴唱。图 5-28 查听光盘音响 5.2-02a;图 5-29 查听光盘音响 5.2-02b;全曲音响查听光盘音响 5.2-02c 音频与音序结合《傈僳牧歌》。

【实例 5-6】 电子音乐与影像作品《惚兮恍兮》是南京艺术学院传媒学院 2008 级录音艺术专业研究生庄晓霓创作并制作的。由南京师范大学音乐学院金晶同学古琴演奏,影

图 5-28 《傈僳牧歌》伴唱

图 5-29 《傈僳牧歌》伴唱

图 5-30 音频采样结合音序《傈僳牧歌》

像部分由南京艺术学院传媒学院青年教师许翔创作。该作品于 2010 年 10 月在北京国际电子音乐节中展演,获得 D 组(音乐与影像结合类作品)比赛优秀作品奖。

"惚兮恍兮,其中有象;恍兮惚兮,其中有物;窈兮冥兮,其中有精,其精甚真,其中有信",该段文字出自《老子》第二十二章。

"道"萌生于原始的整体,分裂为对立的两方,再由对立的阴阳两气生出新的万物。万物周而复始的循环规律便是道。道虽为无形,但抽象的迹象中却拥有实在、真确、可信验的真理。

这首乐曲借以电子音乐与影像特有的技术手段与语言方式,在音乐和视像的共同空间中表现"道"这个概念中的意向。该曲借古琴所特有的泛、散、按三种音色来象征混沌之中的天、地、人之合,并用电子手段对古琴抹、打、轮、拨、刺、滑、撮、滚拂、吟、揉等不同演奏技法进行了抽象变形。古琴与电子音乐之间虚与实相互转换、交替、融合的过程,就是表达作者对道之中的具象与抽象、分裂与统一、清晰与朦胧的理解。

这部作品中的核心元素是古琴和两个电子音色的核心动机元素。作者在创作过程中,为古琴进行了前期录音,在录音前为古琴演奏进行了各种演奏手法和音响效果的设计,并将这些设计录制成若干短小的片段,以备在后期制作中随时调用。图 5-31 所示为古琴录音采样音频片段的目录(参考光盘"第五章音响、工程文件与影像"文件夹中 5.2-03 电子音乐与影像《惚兮恍兮》"素材"文件夹)。

图 5-31 《惚兮恍兮》中的古琴采样素材目录

在音序制作中,这首乐曲主要突出了电子音响和音效性质的声音表现。在制作流程中也是先运用各种不同功能的软件和插件制作若干个短小的具有特殊音响和表现意义的片段,以备在整合中随时调用。整个创作流程犹如先准备菜肴各种配料和半成品,再做整桌菜肴一样。图 5-32 所示为前期制作的音频片段目录。

在上面的音频中摘取了两个核心动机材料。在乐曲的材料组织过程中,利用不同效果器对这两个材料进行了多种音频变形的发展。图 5-33 所示为变形发展后的部分片段目录(参考光盘 5.2-03 电子音乐与影像《惚兮恍兮》"素材"文件夹)。

图 5-32　音频片段目录　　　　图 5-33　变形发展后的部分片段

《惚兮恍兮》工程主界面如图 5-34 所示，图中可看出，简单循环的段落并不多，有组织的变化和随机变化是主体，这样就避免了过多循环所造成的单调性和机械性。

图 5-34 《惚兮恍兮》工程主界面图

这首乐曲中音频效果器的调制有着重要的作用。预制音频的频响、声音空间、动态等诸多方面都是创作中的重要技术内容。主要运用的效果器有 EQ，声音变调的 Soundshift，调制奇特音色的 Morphorder、Enigma，加宽声场的 S1 Shuffle，扩展声音的 Expander，以及常规的混响与压缩、限幅等。这些效果器主要是 Waves 和 Logic 中的。图 5-35 所示为调音台部分音轨效果器设置。

图 5-35 调音台部分音轨效果设置

乐曲的整体布局类似一个双主题变奏曲。采用逐步推进与渐强的处理手法进行布局。全区的高潮由若干个较小的高潮推至全曲的高潮。全曲高潮的位置大约在全曲四分之三处的黄金分割区域。前几个小高潮由核心材料 b 和一些随机性材料构成，总高潮由核心材料 a 构成，全曲力求统一中有变化。从图 5-36 所示的频谱图和音量波形图中可以大致看出此曲的频率分布和音量分布情况。

图 5-36　频谱图和音量波形图

这首乐曲的最后完成稿是带有视频的。视频部分是由南京艺术学院传媒学院青年教师许翔主创制作的。影像中大量运用了抽象的象形文字与图像的多种变形，并辅以一些随机的实体影像，交织了"惚兮恍兮，其中有象；恍兮惚兮，其中有物"的虚实相映的关系。其中不断出现的活生生的蜗牛影像和死亡后残破的躯壳（见图 5-37），也隐喻了活着的实在与死亡的永恒之间令人感悟的哲学思考（完整的作品见光盘 5.2-03 电子音乐与影像《惚兮恍兮》文件夹中的"完成作品"）。

图 5-37　电子音乐与影像《惚兮恍兮》视频局部

图 5-37（续）

5.3 本章内容的学生习作

在本章的学生习作中突出了以音频和音序相结合的创作练习。本书 DVD 光盘中收录的几首小型作品都是先进行创意设计，再对设计的声音进行素材采录，最后进行结构组织来完成创作的。在给学生的习题提示中强调从现实生活中找寻各种声音素材作为自己的音乐源材料，不论是乐音的还是非乐音的生活音响，都可被我们组织成音乐。这种带有鲜明设计内涵的思维方式给学生带来了极大的兴趣和创作想象空间。创作出的作品各有特色，有的是用设计好的人声采样作为乐曲的全部素材（如《快乐 Bossa》）；有的是用方言及童谣作为材料进行采样，生动活泼（如《老伯伯》）；有的是用厨房中的各种声音为采样素材，别有情趣（如《厨房交响曲》）；有的是设计戏曲韵腔、各种人声念白等，再进行采录并对这些声音进行各种变形的发展处理，表现一种哲学理念（如《鱼渔欲》）等。用音频作为主要素材的创作练习对学生的创造想象力有极大的促进作用。当然，由于改变了创作方式，学生一开始会无从下手，但经过具体的实践，对培养学生的开放式思维是大有好处的。学生习作音响查听 DVD 光盘"第五章音响、工程文件与影像"文件夹中的"学生习作"文件夹。

习题

5.1

1. 运用自己熟悉的音频素材库素材制作一个以打击乐音响为主的激烈的音乐片段。
2. 运用自己熟悉的音频素材库素材制作一个以打击乐音响为主的明快的音乐片段。
3. 运用自己熟悉的音频素材库素材制作一个以具有电子舞曲风格、情绪热烈的音乐片段。
4. 运用自己熟悉的音频素材库素材制作一个有人声特殊声音变化的具有神奇特点的音乐片段。
5. 以 Logic 9 为软件平台，运用里面的媒体——循环素材库中"管弦乐"素材，制作一段具有戏剧性、冲突性的音乐片段。
6. 以 Logic 9 为软件平台，运用里面的媒体——循环素材库中"悠闲"素材，制作一段

以吉他为主的休闲的音乐片段。

7. 以 Logic 9 为软件平台,运用里面的媒体——循环素材库中"声乐"素材,制作一段具有南美风格的音乐片段。

8. 以 Logic 9 为软件平台,运用里面的媒体——循环素材库中"世界音乐"素材,制作一段具有中国风格抒情性的音乐片段。

9. 以 Logic 9 为软件平台,运用媒体——循环素材库中的任意素材,同时结合运用音序创作,创作一段时尚与江南特点结合的音乐。

10. 以 Logic 9 为软件平台,运用媒体——循环素材库中的任意素材,同时结合运用音序创作,创作一段时尚打击乐与中国民乐特点结合的、热烈情绪的音乐。

11. 在习题 1~8 中的任意一条练习中,运用音序创作加入中国元素,使其成为能够体现自己主观创作意图和旋律风格的音乐。

5.2

1. 命题创作"声音的世界"。录制自己生活中的某个场景中的声音,或用拍击、摩擦、折纸、涮水等创意的声音。将这些材料组成一个有特定意义的声音表现场景,使其有趣或有特定内容表现或有某种概括叙事性、象征性等。注意对这些声音进行有意识的声音变形处理和节奏处理,多用各种特殊效果器进行处理。可结合音序进行综合创作。

2. 参照本章节电子音乐作品《惚兮恍兮》的创作方法进行以音频和电子音响为主的音乐创作。

注意:

(1) 选定一种有特点的乐器,也可以是一组有特点的乐器,包括人声。所选的声音应该与乐曲所设定的内容相对应。

(2) 为这些声音进行一些局部创作设计,包括不同情绪和特征的旋律短句、不同的演奏法、不同的特殊音响效果(例如拍击、摩擦、吹气、打弦)等。

(3) 将这些设计的内容进行录音采样。

将采样的音频进行特殊效果器的处理以产生多种多样丰富的声音以备用。注意可用不同的特殊音频处理软件和效果器,如 GRM、Gitar Rag、Waves 中的 Doppler、ModoMod、Morphoder 等。

(4) 将这些声音进行有机的结构组合,在组合的过程中注意结构的逻辑性、段落递进的层次性。不要使结构显得过于零散,设立两三个核心材料,核心材料可以是乐音音响形态的、非乐音音响形态的、节奏的、印象气氛的等。核心材料在全曲不同的部位中应形成有机的关联,注意运用展衍与再现。

(5) 注意这种类型的音乐创作更加关注的是声音的表现,包括声音的各种形态的变化、声音在空间的位置与运动等。弱化以传统音序创作的乐音方式是来处理和理解各种音响素材,突出与传统乐音音响的差异性。当然,也要必须注意考虑音乐的可听性和所传达的音乐文化内涵。

附录

分类音乐网站

1. 综合性论坛

http：//www. audiobar. net（音频应用：软件下载，计算机音乐技术交流与学习，作品评价，录音技术硬件评估测试等）

http：//www. midifan. net（MidiFan：软件下载，计算机音乐技术交流与学习，作品评价，录音技术硬件评估测试等）

http：//www. verycd. com（VeryCD：主流音乐软件下载，歌曲电影原声下载）

http：//www. flamesky. com（雅燃音乐网：综合性音乐欣赏交流平台）

http：//www. 1ting. com/singer/32/singer_7232. html（电影原声音乐）

http：//bbs. breezecn. com/read. php？tid＝171954（电影音乐论坛）

2. 曲谱歌谱大全

http：//www. cnscore. com/ 中国乐谱网

http：//www. yuepu. net/forum/index. asp 流沙音乐论坛

http：//www. cpiano. com/ 星夜钢琴网

http：//www. music-scores. com/ 古典音乐乐谱下载

http：//animescores. com/SheetMusic/index. htm 卡通影片乐谱

http：//www. flutefriends. com/download_05. htm 中西乐曲乐谱

http：//www. popiano. com/ 流行钢琴网

http：//www. puyue. org/ 谱乐联盟

http：//www. yyjy. com/Index. html 中国音乐网

http：//www. moonpiano. com/ 月光钢琴网

http：//www. 2qin. cn/ 爱琴钢琴网

http：//www. myscore. org/ 大众乐谱

http：//www. gangqinpu. com/ 虫虫钢琴网

http：//www. 51sopu. com. cn/ 乐谱下载（专业搜谱）

http：//www. taoxun. com/pu/pu. html 中国陶埙网——常用乐谱下载

http：//www. guqu. net/ 古曲网

http：//www. sheetmusicarchive. net/index. cfm 古典音乐乐谱下载

http：//www. cnmusicpro. com/index. php 中国专业音乐网

http://www.gmajor.net/dai/score/index.htm 日本乐谱下载网站

http://911tabs.com/ 吉他谱下载

http://www.musicgz.net/index.asp 天文乐谱基地

http://www.emus.cn/bbs/ 中国音乐学网e缪斯论坛

http://www.tangzhe.net/bbs/index.asp 唐哲钢琴俱乐部

http://www.szguitar.com/down/index.asp 吉他谱下载

http://www.free-scores.com/ 英文乐谱搜索网站

http://www.musicbooksplus.com/ 出售音乐书籍、唱片、影碟、软件和乐谱的网上书店

http://www.classicalmidiconnection.com/cmc/index.html 古典音乐MIDI文件网站，可免费下载或在线收听，按作品风格或作曲家姓名分类浏览

http://www.musicnotes.com/ 钢琴、吉他、电影音乐等乐谱下载，有免费和收费两种

http://www.mutopiaproject.org/index.html 提供巴洛克、古典、浪漫主义时期，以及灵歌、爵士乐等风格乐曲的曲谱下载

http://www.cyberhymnal.org/ 收藏了超过6000首赞美诗的歌词、乐谱和MIDI文件

http://www.lib.utk.edu/music/songdb/ 田纳西州大学音乐图书馆的5000多首歌曲曲谱

http://www.dlib.indiana.edu/variations/scores/ 印第安纳大学的William and Gayle Cook音乐图书馆中收藏的乐谱资源，包括歌剧、歌曲、合唱、室内乐等类别

http://www.musicanet.org/en/index.php 拥有143 000个合唱曲目的乐谱和多媒体链接，以及26 500个作曲家信息

http://www.schubertline.co.uk/home.htm 收集了大量歌剧咏叹调以及德、法、英艺术歌曲的乐谱和音响资料，部分免费

http://levysheetmusic.mse.jhu.edu/ Johns Hopkins大学图书馆资源的一部分，收集了29 000本乐谱，以1780—1960年出版的美国流行音乐乐谱为主

http://www.mfiles.co.uk/ 提供免费的古典及其他风格的乐谱和MIDI、MP3文件

http://www.musicaviva.com/index.html 按乐器分类提供免费的乐谱下载，并有其他乐谱及MP3分类站点的链接，以及一个小型的音乐百科全书

http://www.findfreesheetmusic.com/pages/

http://www.musicstudents.com/ 音乐学生网

http://www2.wbs.ne.jp/～unagi/index.htmNow 古典网，原创作品和巴赫管风琴、其他古典作曲家作品的MIDI、MP3文件

http://pdmusic.org/ 公共音乐资源

http://www.curtisclark.org/emusic/ 文艺复兴MIDI

http://rodeby.noteperfect.net/ RoDeby乐谱

http://www.freehandmusic.com/ 乐谱现在时

http://www.sheetmusicsearch.info/ 乐谱搜索网

http://www.contemplator.com/folk.html 民间音乐网

http://www.greenwych.ca/musicmid.htm 提供 Bob Fink 以古典、巴洛克或更早的对位风格写作的作品下载

http://levysheetmusic.mse.jhu.edu/ 约翰霍金斯大学的列文乐谱中心

http://www.virtualsheetmusic.com/ Virtual 乐谱网

http://www.mozart-mp3.com/ 莫扎特 MP3 网

http://www.melodylane.net/ 旋律网

http://www.free-piano-music.com/ 免费钢琴音乐网

http://www.delphica.dk/ DELPHICA 网

http://www.cipoo.net/ 提供免费的古典音乐乐谱下载

http://www.amclassical.com/ 提供古典音乐的 MP3 和 MIDI 文件及乐谱下载

http://www.8notes.com/ 收集了大量的古典或传统音乐的乐谱，流行音乐、爵士乐资源，以及免费的音乐课程和音乐资源站点

http://ace.acadiau.ca/score/archive/ftp.htm Acadia 早期音乐文件

http://www.jsbchorales.net/ 巴赫的众赞歌作品

http://www.emusic.com/ 提供多种风格、数量多样的 MP3 下载，部分免费

http://www.eclassical.com/ 世界最大的古典音乐 MP3 商店

http://people.nnu.edu/~WDHughes/midilink.htm 提供 Walden Hughes 作品的 MIDI 文件和乐谱

http://www.charliespiano.com/ 按字母分类提供了大量的钢琴乐谱购买

http://www.piano-midi.de/ 个人主页，按作曲家分类提供了不少 MIDI、MP3 文件

http://www.flamenco-classical-guitar.com/ 吉他乐谱和音响文件

http://www.delcamp.net/index.html 提供免费的吉他乐谱（PDF）、MP3 文件等，并按不同历史时期分类，还有中文版网站

http://www.classtab.org/index.htm 吉他 Tablature

http://www.bayan.net.cn/Photo/Index.asp 中国巴扬手风琴网

http://h218779.blog.sohu.com/ 个人博客

http://www.popiano.org/piano/

http://vkgfx.com/ 霍洛维茨所有的钢琴改编曲

http://dme.mozarteum.at/DME/nma/nmapub_srch.php?l=2 莫扎特各种类型的曲谱全集

http://en.wikipedia.org/wiki/Sheet_music 维基百科，基本包括所有的常用钢琴谱

http://www.rsfind.com/ Rsfind 音乐网

http://www.libraries.iub.edu/index.php?pageId=90 印第安纳大学音乐图书馆

http://www.gangqinpu.com/ 权威的流行钢琴网

http://www.google.cn/music/homepage Google 音乐，版本非常齐全的音乐唱片网

http://www.mydcentre.com/ 基点俱乐部，涵盖几乎所有的古典音乐唱片，注册

免费

http://www.steinway.com/ 斯坦威官方网,斯坦威及其艺术家的唱片资料
http://bbs.langlangfans.org/index.php 郎朗琴迷网
http://www.kissin.dk/concerts.html 基辛琴迷网

3. MIDI 资源类

http://99mp3.com/midi.asp 天籁阁——MIDI 下载
http://www.veryboys.com/midi/ 非常男孩——MIDI 音乐
http://homemidi.myetang.com/midiyy/midiyy.htm MIDI 小屋
http://www.wcnw.net/midi/ MIDI 音乐
http://plm.myrice.com/ MIDI 音乐工作室
http://www.midicn.com/ 中国 MIDI 音乐网

4. 古典音乐资源类

http://www.wunderhorn.com/ Wunderhorn.com 魔术号角
http://www.hongen.com/art/gdyy/index1.htm 古典曲目入门的极佳网站
http://bt.imagegarden.net/index_11.html 古典曲目下载的极佳网站
http://z26k11.myetang.com/mp3.html 古典 MP3 下载
http://www.senciya.net/ Direct@音乐
http//www.hereismusic.com/index.htm/ Here is Music
http://www.classical.net.cn/ 古典音乐网
http://inkpot.com/classical/ The Flying Inkpot Classical Music
http://www.classical.net/ Classical Music
http://music.newyouth.beida-online.com/ 音乐聚义厅
http://www.ccom.edu.cn/newforum/index.asp 中央音乐学院官方论坛
http://www.e-classical.com.tw/ Welcome to e-classical
http://www.beethoven9.com/ 古典音乐资讯
http://comemusic.com/ 来去音乐网
http://www.happy895.com/classmusic/showalltune.php 安徽音乐网古典频道
http://www.nbphb.com/ayonline/index.html 爱乐在线
http://malei.vip.sina.com/ 古典音乐下载网

参 考 文 献

[1]　[美]Andrea Pejrolo richard DeRosa 著.现代音乐人编曲手册——传统管弦乐配器和MIDI音序制作必备指南.夏田,刘捷,译.北京:人民邮电出版社,2010.
[2]　中国音乐在线.电脑音乐:MIDI交响乐配器法.北京:清华大学出版社,2006.
[3]　黄忱宇.电子音乐与计算机音乐基础理论.北京:华文出版社,2005.
[4]　庄曜,范翎编.数字音频应用艺术.南京:江苏科学技术出版社,2010.
[5]　文海良.编曲.长沙:湖南文艺出版社,2010.
[6]　张火,卢晓旭.电脑音乐制作软音源使用大全.北京:清华大学出版社,2010.
[7]　Alexander U Case.Sound FX 声音制作效果器:解密录音棚效果器的创作潜能.赵新梅,译.北京:人民邮电出版社,2010.
[8]　文海良著.效果器插件技术与应用(上、下).长沙:湖南文艺出版社,2008.
[9]　赵晓生.传统作曲技法.上海:上海教育出版社,2003.
[10]　桑桐.和声学(上、下).上海:上海音乐出版社,2001.
[11]　牟洪著.管弦乐队配器法.北京:人民音乐出版社,1999.
[12]　陈铭志.复调音乐写作基础教程.修订版.北京:人民音乐出版社,2011.
[13]　茅原,庄曜.曲式与作品分析.北京:人民音乐出版社,2007.
[14]　曹光平.小型作品作曲法教程.北京:新世纪出版社,2008.
[15]　李贞华.音乐分析与创作导论.北京:百花文艺出版社,2006.

参考文献

[1] 陶磊, Abhash Penuli, rahmat DeGongse 等. 可再生能源并入微电网//2016 年电学高级研究生 MDP 专业论文获奖作品集. 夏丽娜主编. 北京: Lucy's. 中国电力出版社, 2015.